李銘輝博士／主編　　博彩娛 ♠ 樂叢書

博奕經濟學

The Economics of Casino Gambling

Douglas M. Walker ●著　　許怡萍 ●譯

MONEY

100 500 1000

國家圖書館出版品預行編目資料

博奕經濟學 / Douglas M. Walker著；許怡萍譯.
--初版.--臺北縣深坑鄉：揚智文化, 2008. 05
　　面；　公分. --（博彩娛樂叢書）
參考書目：面
譯自：The economics of casino gambling
ISBN　978-957-818-870-9（精裝）

1. 賭博　2. 產業經濟學

998.016　　　　　　　　　　　97004922

博彩娛樂叢書

博奕經濟學

著　　者 / Douglas M. Walker

譯　　者 / 許怡萍

總 編 輯 / 閻富萍

主　　編 / 張明玲

出 版 者 / 揚智文化事業股份有限公司

發 行 人 / 葉忠賢

地　　址 / 台北縣深坑鄉北深路三段260號8樓

電　　話 / (02)8662-6826　8662-6810

傳　　真 / (02)2664-7633

E-mail / service@ycrc.com.tw

I S B N / 978-957-818-870-9

初版一刷 / 2008年5月

定　　價 / 新台幣400元

＊本書如有缺頁、破損、裝訂錯誤，請寄回更換＊

博彩娛樂叢書序

　　近幾年全球各地博奕事業方興未艾，舉凡杜拜、澳門、新加坡、南韓……都在興建與開發賭場，冀藉由賭場的多元功能發展觀光事業。中東杜拜政府的投資控股公司杜拜世界，於近日宣布投資拉斯維加斯之米高梅賭場集團的新賭場計畫，其購入該集團約百分之九點五的股份，花費超過五十億美元；現實社會中不能賭博的回教世界，居然購入美國賭場集團的股份，代表的是阿拉伯聯合大公國看好博奕事業的前景。

　　根據世界觀光組織的預估，東亞及太平洋地區到二○一○年旅客將達到一億九千萬人次，而到二○二○年，預計入境旅客將再增加一倍，達到約四億人次。就拉斯維加斯的博奕事業發展而言，消費者百分之四十五的花費是在賭博，其他百分之五十五花費在餐飲、購物、娛樂、住宿等，事實上博奕事業已成為一個整合觀光、娛樂事業的整合型事業。

　　全球對博奕事業重視的不只杜拜，亞洲各國亦摩拳擦掌、爭相發展這門事業。其中最早起跑的是澳門，其賭場數在最近幾年快速增長，從二○○二年的十一家增長到二○○七年第二季的二十六家。同時期，賭桌數也快速增長超過八倍，二○○七年的賭場營收高達六十九億五千萬美元，首度超越拉斯維加斯成為全球最大的賭博勝地。澳門目前仍然以賭場為主要吸引旅客的利基，並朝向拉斯維加斯一般結合購物、住宿、會展的多元觀光發展。

　　新加坡的兩家複合式度假勝地預計在二○○九年完工，其藉由完整的周邊規劃與設計，企圖打造亞洲的新觀光天堂。其中之

一是濱海灣金沙綜合度假勝地，將耗資三十二億美元，除了賭場外，濱海灣周邊將興建三棟五十層樓高的高樓，預計將可容納兩千五百間飯店客房、九萬三千平方公尺的會議中心、兩間戲院、一座溜冰場以及無數的餐廳和店面。為了增加吸引力，受聘的知名以色列裔建築師薩夫迪將在濱海灣金沙賭場的附近打造一個類似雪梨歌劇院的地標型博物館。為因應未來博奕事業的人力需求，新加坡政府提供財務支援，由業界與美國內華達大學拉斯維加斯分校的飯店管理學院，於二○○六年共同在新加坡建立首座海外校園，提供觀光、賭場專業的四年制大學人才培育。

全球博奕產業方興未艾，其上、中、下游發展愈來愈健全，開發新的科技和建立線上投注機制等，都使博奕產業更朝國際化方向前進，台灣如能結合觀光產業發展博奕事業，將有利於我國觀光事業的成長。博奕產業包含陸上及水上賭場、麻將館、公益彩券、樂透彩、賭狗和賭馬；博奕娛樂業的服務範圍也很廣，除了各種博奕遊戲服務外，還有飯店營運、娛樂秀場節目安排、商店購物、遊憩設施、配合活動設計等。每一個環節都不能忽視，才能營造多元服務的博奕事業。

此外，博奕概分為賭場（Casino）、彩券（Lottery）兩大領域。挾著工業電腦及遊戲軟體的發展基礎，台灣廠商在全球博奕機台（吃角子老虎、水果盤等）的市占率高達七成。未來台灣一旦開放博奕產業，除了賭場（含博奕機台）的商機，還將帶動整合型度假村主題樂園、觀光旅遊、交通、會議展覽、精品等周邊產業的商機。目前博奕市場還有很大的發展空間，但亞洲博奕市場很需要台灣供應人才，因此不管政府有無修法通過興建賭場，培育博奕人才都是必然的趨勢，應當未雨綢繆。

　　看準博奕產業未來需要大量人才，國內動作快的大學院校紛紛開辦博奕課程，希望及早培養人才。國內有學校將休閒事業系更名為「休閒與遊憩系」，並開設賭博管理學、賭博心理學、賭博經濟學、防止詐賭方法等課程。更有學校在學校成立了「博奕事業管理中心」，將真正的博奕桌台及籌碼，引進校園課堂。未來博奕高階專業人才的行情將持續看漲，包括：賽事作業管理員、風險控制交易員等職務，皆必須具備傑出的數學邏輯能力、數字分析技巧，才能精算賽事的賠率。因此博奕課程如：博奕事業概論、博奕經營管理、博奕人才管理、博奕行銷管理、博奕產業分析、博奕心理學、博奕財務管理與博奕機率論等相關書籍的編寫有其必要性，更可讓莘莘學子有機會認識與學習博奕之機會。

　　依照編輯構想，這套叢書的編輯方針應走在博奕事業的尖端，作為我國博奕事業的指標，並能確實反應博奕事業教育的需求，以作為國人認識博奕事業的指引，同時要能綜合學術與實務操作的功能，滿足觀光、餐旅、休閒相關科系學生的學習需要，並提供業界實務操作及訓練的參考。

　　身為這套叢書的編者，謹在此感謝產、官、學界所有前輩先進長期的支持與愛護，同時感謝本叢書中各書的著（譯）者，若非各位著（譯）者的奉獻與合作，本叢書當難順利完成，內容也必非如此充實。同時也要感謝揚智文化公司執事諸君的支持與工作人員的辛勞，才能使本叢書順利地問世。

<div style="text-align: right">

台灣觀光學院校長

李銘輝　謹識

二〇〇八年二月

</div>

譯序

　　自古以來，賭博便是一個政治的、經濟的、道德的、宗教的與社會的爭論性問題，雖然博奕的存在已行之有年，但一旦將其訴諸合法化，普羅大眾甚或施政者卻未必具備足夠的信心、而相關的文獻資料也未必具有足夠的說服力來為支持開放或不開放的立場背書。

　　在學術上，它更是社會學、經濟學以及心理學等各個不同領域的學者研究的課題。而近二十年來，台灣是否應該開放博奕產業一直是產經、媒體以及政治各界關心的焦點，在亞洲地區包括俄羅斯、菲律賓、越南、韓國、馬來西亞、澳門，新加坡、日本等各個國家相繼開放博奕娛樂產業之後，這個議題更是被熱烈地爭相討論。

　　博奕開放之後究竟是誰受惠呢？是賭場、政府、一般大眾還是其他產業呢？而其成功的要素又為何？台灣相較於鄰近的澳門、韓國、新加坡及菲律賓等國是否佔有地理位置上的優勢呢？……討論的主題五花八門，惟學術界與產業界想當然爾必有各自不同的切入角度，澳門賭權開放之後所帶來的經濟及觀光層面影響在媒體的大肆渲染下，令許多期待博彩業能帶領台灣創造下一波經濟成長的百姓或民間團體欣羨不已，但是，除了這些正面的社會影響，其他諸如病態賭博、犯罪及生活品質等負面的社會衝擊也必須被納入考量範圍，因此，當各界爭論於開放的時機點及基礎設施面條件是否完備的同時，也應審慎評估政策面、管理面以及經濟面上的成熟度及其可行性。

　　近幾年來，各大專院校紛紛設計以博彩產業為主題的相關課程，惟針對博奕與經濟發展之間，各不同學術領域的研究尚無一致的分析結果，也少有作者針對這些研究作出完整的歸納，因此可參考的用書可謂少之又少。

　　作者Douglas M. Walker將其過去十年來的研究分析成果，以公正且客觀的角度廣泛呈現於本書內文當中，他不但詳細評估博奕開放後的各項可能社會成本，並指出賭場開放與經濟成長之間所存在之因果關係的誤解及迷思，同時也針對諸如彩券、賽狗、賽馬等不同形式的博奕產業所帶來的經濟效益多加比較，其中技術分析部分雖採用了相關的統計學及經濟學概念，卻不致使未具相關概念的讀者覺得其分析結果艱澀難懂，因此本書適合任何一位對博奕有興趣的讀者閱讀。

　　在閱讀完本書之後，期待各位學子及社會大眾對於博彩產業能有更深入的認識，而在台灣現在或未來是否適合發展此產業的判斷上亦有所俾益。

　　翻譯本就辛苦，特別是在針對廣受爭論的議題時，力求完整表達作者原意的責任尤其重大，翻譯的過程中雖已字字斟酌、句句考量，卻仍恐有殊漏，尚祈先進不吝指正。

<div align="right">

許怡萍　謹識

2008年2月

</div>

 作者序

　　博奕儼然成為一種常見的熱門娛樂活動。雖然過去的二十年來，博奕事業已迅速的普及，但關於賭博所帶來的社會及經濟效應卻鮮少有精確的分析。這個現象隨著愈來愈多相關研究開始進行而有所改變。我在1996年時開始針對賭場遊戲所帶來的經濟效應做研究。這本書是我過去十年來的研究成果。

　　我的目標是以平衡、主流且廣泛的經濟學觀點來分析博奕事業，倘若能達成這個目標，就能為博奕的相關文獻帶來獨特的貢獻，而這些文獻也將成為不同學術領域的博奕研究者、決策者及普羅人眾的珍貴資源。

　　雖然本書並未涵蓋博奕經濟學的所有觀點，但它為文獻中的論述及爭辯提供了相當廣泛的討論。本書著重於博奕所帶來的經濟效應，特別是可能伴隨著博奕事業合法化後所帶來的經濟成長及社會成本。

　　雖說這是一本關於經濟學的書，但要理解本書中的分析結果所須先具備的基本概念已略述於附錄，因此不論是法學、醫學、心理學或精神病學、政治科學、公共管理及社會學的研究者，甚或是非專業人士皆會發現這是一本有趣且容易理解的書。讀者在閱畢後，將對於主流經濟學者如何看待博奕效應有完整的認識。

　　和一些相關論述的作者不同的是，我真心試圖理解其他人的不同觀點，同時提醒讀者某些較具爭議的領域。可以確信的是，即便是經濟學者亦無法完全認同博奕所造成的影響。本書中這些較具爭議性的部分引起了相當大的關注，因此留待讀者根據所能

提供的證據，來決定何種是較合理且較具說服力的觀點。我希望這本書能為博奕經濟學帶來有趣的、具教育性甚至是具爭議性的討論。

雖然這本書的作者只冠以我一人之名，但它卻是一本與其他人共同研究完成的作品。我特別要感謝John D. Jackson和Andy H. Barnett共同執筆，沒有他們就沒有這本書，特別是Jackson與我同寫第四章和第五章、Barnett則與我合寫第六章和第七章，這些章節乃根據他們的論文發展而成。

我同時要感謝William R. Eadington，他是研究博奕經濟的先鋒，而他的著作亦大大提升了我對於該產業的瞭解。

同時感謝對我來說亦師亦友的Robert B. Ekelund及John D. Jackson，他們在我的生涯中提供了寶貴的幫助與啟發。若我的工作對社會有任何貢獻，那都是他們的功勞。

另外，感謝Chris Lowery和Henry Thompson，他們幫助我校對原稿並提出很多寶貴的意見，J. J. Arias和Melanie Arias也為部分的原稿提供了助益良多的建議，最後，我要感謝Springer出版社的Niels Peter Thomas和Barbara Karg，因為他們的幫忙，這本書才得以出版。

在致上我無盡感謝的同時，我也必須表明，上述人士無須完全贊同我的分析及主張。我個人也非常願意對這本書的內容及書中的任何錯誤負完全責任。

Douglas M. Walker
2006年12月

第一章　緒論

○　本書大綱

$P(A)=k/n$

p.d.f= probability density function:

$f(k)=P(x=k)$

　　自1990年初，博奕已成為美國最普遍的娛樂事業，而賭場在澳洲、加拿大、中國（澳門）、南韓及英國亦相當盛行，諸如日本、台灣及泰國等其他國家，現今亦開始考慮開設賭場，根據一份最近的報導（Zimmerman, 2005）估計，全球的賭場博奕收入（casino gambling revenues）將在2009年前達到千億美金。即便在當下，博奕亦是世界上最重要的休閒娛樂事業之一。表1.1是2003年全球部分國家的賭場總收入。

表1.1　2003年賭場總收入（部分國家）　　　　　　　　單位：百萬美金

國家	收入	國家	收入
阿根廷	319.7	馬來西亞	216.0
澳洲	1,661.8	馬爾他群島	177.9
奧地利	259.2	模里西斯	93.1
巴哈馬	225.3	摩納哥	388.7
比利時	46.3	摩洛哥	23.8
貝里斯	59.7	荷蘭	789.4
柬埔寨	74.2	紐西蘭	265.3
加拿大	3,704.9	波蘭	228.4
智利	33.8	葡萄牙	339.7
哥斯大黎加	368.3	菲律賓	494.0
克羅埃西亞共何國	29.6	波多黎各	49.1
塞普勒斯	101.7	俄羅斯	780.0
捷克	562.8	斯洛伐克	95.8
埃及	295.9	南韓	606.9
法國	2,874.0	西班牙	486.7
德國	1,205.5	瑞典	225.1
義大利	600.5	瑞士	416.6
黎巴嫩	285.6	英國	1,119.5
澳門、中國	3,471.9	美國	26,397.5

資料來源：GBGC Global Gaming Review 2004/2005

賭場事業的擴張並非沒有爭議。事實上，雖然稅收、經濟成長，以及賭場出資人保證的就業機會吸引不少政客與選民，但是伴隨博奕事業而來的社會成本也愈來愈受關注，加上目前針對博奕所造成之經濟及社會效應所做的深入研究並不充足，使得本議題愈發複雜，尤其關於博奕事業及其所衍生效應的實證分析少之又少，而期刊上的論文又經常出現研究方法上的瑕疵，研究結果的正確性仍有待商榷。

本書深入檢視博奕合法化後所帶來的經濟及社會成本和收益等方面的影響，它也是第一本完整論述博奕產業的著作之一。

本書大綱

讀者也許已經猜想到博奕的研究與很多不同的學科都相關，透過認識賭場博奕經濟學，所有對於賭場事業或賭博行為有興趣的社會學家皆能有所收穫。為了讓更多讀者能夠一窺堂奧，本書附錄提供了幾種基本的經濟學分析方法。

本書分為兩大部分，第一部分（第一章至第五章）論及賭場合法化後可能帶來的經濟收益，第二部分（第六章至第八章）則討論可能付出的經濟成本及社會成本。

第二章檢視博奕帶來的一般經濟成長效應，這部分的討論是以Walker（1998a, 1999）以及Walker與Jackson（1998）的研究為基礎，第三章則審視一些經常出現在博奕文獻中關於經濟成長的誤解；第四章以美國的博奕成長效應為實證範例，此分析乃依據Walker和Jackson（1998, 1999）的研究而來，儘管研究資料只限

於90年代中期，然研究分析的結果卻能做爲美國（採用較近期資料）或其他國家中未來實證研究的基礎。

第五章闡述美國各種博奕事業（賭場、賽馬、賽狗、彩券及印地安式賭場）之間的關聯性，爲了取得博奕合法化後所帶來的最大稅收，這些事業之間的關聯是非常重要的。雖然這些分析只針對美國產業，分析的方法卻放諸四海皆準。此分析取自Walker和Jackson（2007a）的研究。

第六章和第七章則討論與博奕相關的潛在社會成本及經濟成本，研究基礎來自Walker及Barnett（1999）；小部分來自於Walker（2003, 2007b）的研究，這兩章完整地討論了過去十年來，文獻中最具爭議性的各種社會成本議題。

第八章描述了博奕經濟學文獻中一些複雜的要素，包括博奕研究中一些較普遍的問題及文獻中一些較特殊的案例。其中的討論部分來自於Walker（2001, 2004, 2007a, 2007b）。

第九章則討論政府決策的根本問題：財產權及選擇自由。

第二章　賭場博奕與經濟成長

$P(A)=k/n$

.d.f= probability density function:

$f(k)=P(x=k)$

第一節　前言

　　政府引進博奕的最主要理由之一是相信賭場開發可能帶來經濟利益，其中的一項便是經濟成長。在過去半世紀以來，促進經濟成長的政策儼然成爲政府資助經濟活動不可或缺的一部分，在美國，州政府經由所得稅減免及金融獎勵政策吸引產業的方式，已成爲相當多研究關注的目標，然而很明顯地，不論是哪一種政策，皆無法維持長期成功的經濟成長結果，爲此，州政府亦開始探索替代方案。Joseph Schumpeter在1930年的著作中提到，刺激經濟成長的方法之一就是爲消費大眾帶來一項全新的商品。而將過去被視爲非法的交易合法化，對民眾而言也算是一項全新的商品，因此，可想而知，賭場博奕的合法化也將因爲它可能是一項刺激經濟成長的「新商品」（new goods）而廣受歡迎。

　　過去二十年見證了美國州立法通過賽馬、賽狗、彩券及賭場遊戲等各式賭博的合法化，各州至今甚至考慮將其他形式的賭博也合法化，由於賭博（至少是地方性的）經常被多數選民認定是「有害的」，因此必須提出一些利害相抵的好處來證明博奕立法的正當性，而政客們所爭論的這項好處，就是漸增的的開銷（無論是出口或當地）、稅收及就業機會所帶來的經濟成長。Eadington（1993）說道：「博奕可能具強烈潛在需求的這個事實（亦即，能選擇的話，很多人會選擇賭博），還不足以成爲將賭博由禁止變爲合法的充分理由。」他解釋道：

為了在政治上能夠接受博奕及其他營利性質的賭博合法
化，通常會結合一項或多項的「更高目的」，它可以由
部分經濟租金（economic rents）的分配獲得好處，並克
服這些反賭的爭議，這些更高目的也許是提高稅收、鼓
勵投資、增加就業機會、開發或重新開發地方經濟，以
及增加應獲得的收入。（Eadington, 1993, p. 7）

　　過去博奕的存在被特別嚴格的限制，因此這些早就將賭場合
法化的地區會出現高利潤的產業、增加的稅收以及更多的工作機
會，大部分的文獻皆以美國為例子，本書也不例外。

　　在美國有相當多博奕合法化的成功案例，賭城拉斯維加斯
毫無疑問是當中最著名的。而密西西比州的圖尼卡郡（Tunica
County）則是另一個有趣的例子，它曾經被公認是「美國最貧窮
的郡」，並因此成為許多貧困相關研究的對象。圖尼卡商會的會
長，Webster Franklin，在1994年一場議會的聽證會上為賭場效應
作證，他指出大部分圖郡的研究是多麼贊成以政府援助來解決多
數的貧窮問題，但事實上這些援助對於高達26%的失業率卻束手
無策，Franklin對賭場效應的解釋如下（1994, pp. 18-20），

　　1992年1月，郡裡每人所得是11,865美元；……53%的居
民領取政府救濟的食物券，……然而，自從賭場合法化
後，過去一英畝值250美元的土地現在可賣到25,000美
元……。郡裡的市政委員會也已核發了價值超過10億美
元的建築許可證。……因為政府收入增加，房地產稅近
年來也下降了32%，……失業率也下跌至4.9%。……接

受社會救濟的人數減少了42%；領取食物券的人數也降低了13%……。在1994年，圖郡高達299%的零售成長率，創下了密西西比州各郡的最高記錄[1]。

其他的研究則傾向於證實在密西西比州驚人的經濟成長。在1993年11月的《美國新聞與世界報導》（*U.S. News & World Report*）中提及，密西西比州在博奕事業促成景氣復甦的排行榜中排名第一（Olivier, 1995, p. 39），2005年在卡崔娜颶風摧毀海灣沿岸各州之後的災後重建工作中，密西西比州的博奕事業也呈現了驚人的康復能力[2]。

當然，在某些州及城市也有一些較不成功的案例。舉例來說，許多學者認為亞特蘭大市的賭場幾乎無法振興當地的經濟。而在某些國家，由於賭場規模過小、數量過少，因此幾乎對當地經濟無法造成任何影響，比利時便是其中一例。在某些國家立法通過賭場博奕之際，美國的步調似乎反而減緩了下來，現今有十一個州擁有合法的非印地安式賭場，而有二十八個州有合法的印地安式賭場，也許減緩的原因是不確定合法化後是否真能帶來經濟效應，而哪些因素又可以決定賭場對於經濟成長一定具正面的影響呢？

與合法博奕的經濟效應有關的傑出學術研究仍很稀少。博奕

1　這是Franklin提出的主要觀點的摘要。

2　很難清楚知道聯邦政府援助此產業至何種程度，當然這些賭場都擁有保險，在任何情況下，賭場皆有良好的重建狀況，根據密西西比州稅局的報導，2005年7月，也就是卡崔娜颶風侵襲的前一個月，此州的博奕總收入是2億3,760萬美元（其中1億170萬美元是來自於海灣沿岸各州的賭場收入），而2006年7月的總收入是2億2,270萬美元（來自海灣沿岸的則是7,440萬美元）。

產業的擁戴者，通常是從事該產業的人及政客，極力宣稱博奕合法化後能夠爲該區、該州或該國創造新的就業機會及提高稅收。儘管他們之間明顯存在著利益衝突，且尚無法確定這些好處的影響大小，但這樣的宣稱仍具備某種程度的價值。然而，還有其他更重要的、與賭場或其他形式的博彩娛樂合法化有關的潛在爭議存在著，而即便是博奕擁護者，也常常忽略這些爭議。

　　本章概述了合法的賭場博奕所帶動之成長的可能原因，連同第三章的討論，讀者應可全盤理解與合法賭場相關的經濟成長（economic growth）。

第二節　就業機會及工資增加

　　當一個社區的博奕合法化後，其中一項預期中的主要好處就是當地就業機會（employment）及平均工資（wages）的增加，但是要分析一項新興產業對於社區所帶來的影響是很不容易的。究竟新興產業創造的是清一色的全新工作，還是只是舊產業間工作的互相移轉呢？這是普遍被研究者提出的重要議題（e.g. Grinols, 2004），若是博奕事業競食了現存的產業，此社區會漸入佳境還是每況愈下呢？社區的確可能因爲工資增加或業者競相聘雇合格員工而受惠，舉例來說，它也許會發生在博奕事業比其他許多觀光或服務業更爲勞動密集的情況下，即使其他產業因爲賭場的存在而受害，人力雇用和平均工資還是可能因此而增加，賭博業爲當地勞動力市場所帶來的影響在經濟學的文獻中還未引起足夠的關注，顯然賭場在不同的經濟情況下會引發不同效應。

　　大體說來，博奕事業的擴張至少可能為小型的經濟體帶來就業市場上的顯著好處。通常一個新的產業會吸引來自於鄰近地區的勞動力流入，此勞動力流入實際上使得生產可能線（PPF）向外移動，如圖2.1所示，並增加當地的生產力。

　　在無法吸引新的人力的情況下，部分研究者便質疑「若只是將工作從一地移轉至另一地並無法為經濟帶來任何淨利，除非它帶來了利潤上的增加」（Grinols and Mustard, 2001, p. 147）。這個觀點忽略了該產業的擴張為消費者福利帶來的影響。若新工作比舊工作為消費者創造更多的價值，消費者當然受惠；此外，Grinols和Mustard（2001）也忽略了願意轉換跑道去賭場工作的員工，當然是因為新工作有利可圖，否則為何要換工作？事實上，對所有的賭場員工而言，在賭場工作一定是他們所能獲得的最好的就業機會，不然他們寧可在其他地方工作。這項福利顯然很難以金錢的角度衡量，但是即便抽象到難以估計，卻無損於它的重要性。

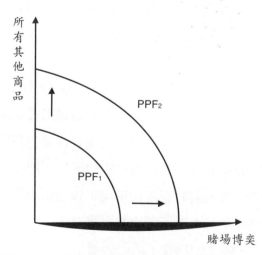

圖2.1　生產力資源流入所帶來的經濟成長

博奕也可能進入某一領域競食其他產業的大餅，然後降低工資及利潤，使得新工作比舊工作更糟。但是，沒有實例證明這種情況曾經發生過。

博奕對於就業市場的正面影響程度視每一個討論中案例的個別情況而定，但是一如其他產業般，我們也期待漸增的勞動力競爭能使員工受益，若雇主希望雇用到能力強且生產力高的員工，他們就必須釋放出足以與其他行業匹敵的薪資誘因，很遺憾地，對於賭場產業在勞動力市場所造成之影響的相關研究相對較少，此重要議題值得更多獨立研究者的關注。

第三節　資本內流

另外一項合法博奕的效應是潛在的資本流入。大型賭場的興建就是資本內流（capital inflow）的一例。如圖2.1所示，資本擴張將PPF曲線往外延伸，一旦賭場興建，其他企業進入市場並成功的機會可能會增加或減少，在某種程度上，這些變化依當地的市場狀況而定。

資本密集較小的產業（彩券或賽馬場）可能會有一樣的效應，但程度上比賭場所帶來的影響為低。博奕合法化所帶來的資本內流效應的實證研究很缺乏，但是在概念上與勞動力流入的影響相類似。

還有另外一個觀點認為，賭場的擴張只是單純地瓜分了原本要用於擴張其他地方產業的資本，當然也有人主張，就長期而言，最受消費者喜愛的產業也將最有可能擴張並獲得成功。

 第四節　稅收增加

　　大部分的研究者、政客、媒體工作者及公民都相信博奕稅收
（tax revenues）是賭場合法化後最主要的好處，實際上這也是賭
場的主要賣點之一[3]。但是，若純粹由經濟學的觀點來看，稅收
不應該被當作是任何一項政策的淨利，原因是政府所獲得的稅收
來自於納稅者的支出，換句話說，一個群體的收入會被花費在另
一個群體上的支出所抵消。

　　即便如此，在各州、各省與各國的選舉人或政客也許可以
決定何種稅收能更為其他人所接受，舉例來說，如果在「可避免
的稅」（例如：彩券稅或稅賦落在消費者或特定賭博商品販售者
身上的賭場經營者的所得稅）與「不可避免的稅」（例如：一般
的營業稅）之間做選擇，那麼，很多人也許寧願選擇彩券稅或賭
場的所得稅甚於一般的營業稅[4]。賭場被當做財政施政方針愈來
愈普遍的原因不外是因為政客想用相對較容易的方式帶來稅收，
而反對賭博稅的聲浪很可能比增加一般營業稅要來得少。大體來
說，繳稅者寧願選擇可避免的稅也不願意選擇不可避免的稅，意
思就是博奕稅可被視為收入的免稅部分，在賭場位於州界或國界
的實例中，很多稅收可能是來自於外界，在這樣的個案中，當地

3　賭場博奕事業常常會僱用會計公司幫他們進行賭場擴張的「經濟分
　　析」，這些分析往往是經由賭場擴張的人力任用、工資及稅收來推
　　斷，然而，分析結果（e.g. Arthur Andersen, 1996, 1997）的有效性卻
　　頗受質疑，在第八章我們將有更詳細的基礎研究的討論。

4　以消費者的觀點而言，營業稅雖可以避免但卻行之不易，尤其與賭
　　場稅相比。

的民眾受惠於這些稅收，他們可能會發現自身的稅賦因為賭場擴張的結果而減輕了。

顯然地，完整的稅收紀錄使得評估較為容易，在衡量賭場淨稅收及其他賭場擴張的可能利益時，應考慮稅收淨值的改變，而並非單純的只考慮賭場所繳的稅。

第五節　進口替代

對某州、某區或某國而言，也許賭場合法化最大的爭議之一便是居民樂於賭博，但在現階段，他們只能去其他州、區或國家賭博，若是他們能有機會在自己居住地的賭場消費，就能為該地帶來更多的利益[5]，因此所謂進口替代（import substitution）係指不由外地「進口」博奕服務（諸如：向他州或他國的供應商購買服務），反而由當地自行提供的博奕娛樂來替代，此舉可能會造成諸如資本開發、勞動力市場需求增加及稅收提高等正向的經濟效應，「留住稅收」是賭場合法化的支持者最主要的論點之一[6]。

此處的基本論點是，經濟利益將被保留在國內，而不會流失到國外的博奕市場。但是隨著賭場愈來愈普遍，預料遊客所帶來的經濟利益也會愈來愈少，在一些賭場極端普遍的個案中，賭博觀光客的數量非常微小，博奕反對者便針對這樣的個案提出質

5　此論點被大部分研究者所提及，包含反對博奕者在內，它被視為賭場合法化後所能帶來的最大好處之一，至於它是長期效應或短期效應，則仍有待研究。

6　以現今在台灣澎湖發展觀光賭場為例，支持者所爭論的議題之一便是，興建賭場可以從那些出國至澳門、南韓及其他國家賭博的台灣賭客身上帶來的稅收。

疑，新增的賭場所能帶來的經濟效益幾乎是微乎其微。接下來我們將討論「在地」博奕是否能帶來經濟效益。

第六節 「貿易」成長

　　不論是國內或國外的貿易，其對於促進經濟成長皆扮演著重要的角色。換個角度想，與他國交易和其他互惠的自願交易比起來，基本上沒什麼不同。但是貿易常常會引起執政者的關注，尤其是以觀光業（tourism）爲經濟基礎的國家。觀光業可能被視爲出口的一部分。如同Tiebout（1975, p. 349）所解釋的，仍然有其他衡量經濟成長的重要因素存在著：

> 沒有道理去假設出口是衡量當地收入最主要或最重要的獨立變數。商業投資、政府經費及住宅區興建的數量，對於整個地區的收入來說，也許跟出口一樣重要。

　　Nourse（1968, pp. 186-192）對於出口及其在經濟成長中所扮演的角色賦予另外一種解釋[7]。他指出，輸出品需求的增加造成了該輸入產業的需求增加。生產要素需求（factor demand）的增加促使生產要素價格（factor price）提升，因此也爲該產業帶來了不同地區及不同產業的其他資源。當這些資源流入之後，要素價格回穩而流動終止。結果，現在該地擁有了更多的資本及勞動力來源。實際上，該區的生產可能曲線已經向外移動了（經

7　請同時參考Hoover and Giarratani (1984), and Emerson and Lamphear
（1975, p. 161）。

濟成長），這樣的成長與North在看法上所做的讓步一致，儘管「地方的財富已多半倚賴出口……可以想見一個湧入了大量人口與資金的地區也許很容易就能『自給自足』，也因此許多其他地區共享了該區的成長利益」（North, 1975, p. 339, note 34）。

在分析經濟成長是因何發生時，我們不只要考慮出口和需求因素，還要考慮到進口和供給的部分。一如Hoover和Giarratani（1984, pp. 329-330）提到的，我們將所選擇的其中一種博奕分析基礎，建構在「區域性成長的供給驅動模型上，視需求為理所當然……因此使得這些依賴可得資源的區域性活動都投入了生產」。他們強調不論主要的焦點是擺在出口或是擺在供給驅動模型上，「都因為只片面分析了一部分而造成了嚴重誤解；若要對真正的過程有全盤深入的理解，一定要結合雙邊的研究」。

為了考慮博奕的經濟效益，瞭解成長理論是非常重要的。進出口對區域性的成長雖然很重要，但是一個產業未必需要仰賴出口才能帶給它經濟成長的正面影響。一個區域，就像一間公司或一個個體，可能因為眾多的原因而經歷經濟成長，例如進口、資本流入，以及最常見的交易（transactions）量增加或開銷增加。

第七節　交易量成長

單純交換所得到的利益比跟「外國人」（或者是從某一特定地區以外的地方來的人）交易所獲得的利益更加重要。也許博奕合法化後最顯著的經濟利益來源就是消費者增加及生產者剩餘，但是文獻中很少提到這些[8]。

8　這個概念略述於附錄中。

　　當博奕的存在增加時，互惠的自願交易數目就會增加。這是經濟成長的根本來源。畢竟，在不構成任何傷害的情況下，每一項額外的交易都為參與交易的雙方帶來財富，請注意我的意思是指玩家的財富增加了，即使他（通常是「他」）在賭場裡的每一盤交易（賭局）都輸錢。他的總財產還是增加的，因為他在獲知該筆賭注的負面期待價值下，做出了下注的理性決定。他一定因此由博奕活動中獲得了滿足感或其他好處[9]。

　　Schumpeter〔(1934), 1993, p. 66〕列出了五項經濟發展最主要的來源：

1. 引進新商品或消費者還不熟悉的商品，或是引進某商品的新特性（新的賭場是其中一例）。

2. 引進生產的新方式，也就是所有製造業尚未考慮到的方式，它絕對不僅僅指科技上的新發現，也可能是商業上，推銷某商品的新伎倆。

3. 開創一個新市場，那是國內一個某製造業尚在考慮、之前從未進入的市場；無論這個市場是否曾經存在過。（這點適用於博奕的很多市場）

4. 佔領新的原料或半成品的供給來源，同樣地，不管這個來源是否曾經存在過。

5. 重新部署任一產業的市場地位，例如形成或瓦解某個壟斷的位置。

9　請參考Marfels (2001)。

　　上述這五種管道的共同特徵是，每一種都意味著互惠的自願交易增加，然而這些特徵卻可能是博奕合法化後最重要的好處（因為這過程可以提高國民年所得及社會的總經濟成長），或許因為較抽象，這個特色很少被政客、博奕業者或研究者提及。

　　在此特別說明互惠市場交易的近似明顯特質，以及為何賭場博奕就算無法吸引觀光客也一樣可以帶來經濟利益。在市場交易機制中，消費者及生產者一定是對利潤有所期待才會投入交易；生產者尋求利潤（生產者剩餘，即多出成本的價格）而消費者尋求消費者剩餘（多於所付出價格的價值）。

　　讓我們用「國內」與「國外」來分別代表買賣雙方的所在地。照字面的意思看起來也許是指兩個不同的國家，可是它也適用於地區，州或其他行政區域。

　　就出口而言，即便是博奕反對者也贊成賭場「出口」或觀光客湧入可以帶來經濟利益。出口是加惠國內的賣家及國外的買家，進口則加惠國外的賣家及國內的買家，不論出口或進口，都為國內經濟帶來淨正向效應。最後，國內的交易使得國內買賣雙方都受惠。這類交易雖說可以為地方經濟製造最大利益，但還必須視交易產生多少生產者剩餘及消費者剩餘而定[10]。

　　就交易而言，這是一個必須時時謹記在心的重要觀點，尤其針對愈來愈普遍（且錯誤）的重商主義觀點（請參考第三章）。

10 這類交易所帶來的國內利益也許可能因為有較低的交易成本，以及因為交易雙方都在國內而更高。

第八節　消費者剩餘及多種利益

一如附錄所述，每一項自願交易都包含消費者剩餘（consumer surplus, CS）及生產者剩餘（producer surplus, PS）。也許博奕合法化後所帶來的利益不如消費者從遊戲中所獲得的樂趣，但是，消費者終究會選擇將消費花在他們最喜愛的商品及服務上。賭場帶給消費者的好處很可能比帶來稅收及就業機會成長的好處大得多，少數作者（如Eadington, 1996; APC, 1999; Walker & Barnett, 1999; Collins, 2003）已認同這個看法，但大部分研究者仍抱持懷疑或忽視的態度（Grinols & Mustard, 2001; Grinols, 2004）。然而，透過消費者利益來理解博奕的存在是如何加惠於社會的確頗具爭議。

博奕帶給消費者好處的可能來源至少有兩項。通常，消費者會因為市場競爭提升導致價格下降而受惠，這是消費者剩餘的其一來源。讓我們用兩個例子來說明：首先，賭場通常都會為特定的遊戲做宣傳，並比競爭對手提供更好的賠率，若實際花費在賭博上的價錢下降，那麼就表示消費者剩餘提高。其次，賭場服務通常都會搭配其他如飯店或餐廳等服務，隨著賭場的競爭程度愈來愈激烈，當地的餐廳和飯店市場競爭也會加劇，不論是透過降價或提升服務品質的方式，消費者都是獲利的一方（消費者剩餘增加）。大部分博奕的成本—利潤研究都忽略了這些好處[11]。

最近已有一些與此論點相關的實證研究。舉例來說，在英國的賽馬研究中，Johnson, O'Brien以及Shin（1999）便針對博奕效

11 在賭場個案中，許多研究者反而只專注於「競食」效應。

用的構成要素（utility component）進行分析。在選擇一匹馬下注時，下注者可以選擇繳納賭注或報酬（如果他下注的馬贏了的話）金額的10%做爲繳納的稅金，這些研究者發現，若以預期財富的觀點來看，前者通常是較好的選擇。然而，隨著賭注量愈來愈大，選擇繳納報酬金額10%爲稅金的傾向也愈來愈強烈，這說明了博奕的顧客價值隨著賭注量的價值增加而增加。

　　另一項被多數研究者忽視的消費者利益來源是產品的多樣化。當賭場博奕事業最初被引進美國時，它產生了爲消費者提供更多產品選擇的效應。「多樣化利益」（variety benefit）雖然很顯著，卻也很難被衡量[12]。在Grinols（2004）最近的著作中，他同時忽略了上述兩項利益來源，反而將重點擺在其他「微不足道的消費者剩餘」上。他認爲賭場在美國擴張的少數好處之一便是賭客不需要爲了賭博而遠行。但是這項好處與其他博奕擴張所帶來的可能利益相較，似乎毫無價值。

　　有些博奕的大規模利益無法衡量，因此很多研究者只針對較明顯的利益，諸如就業市場與稅收分析。若研究品質得以改善，這些大規模利益一定會被納入討論。

 ## 第九節　惡化成長的可能性

　　上述的討論指出，一間新公司或一種新產業（包括博奕業）的引進，若能符合消費者需求，那麼便能夠爲當地增加經濟財

12 某些經濟學家已檢測此效應。例如，請參考Hausman（1998），Hausman and Leonard（2002），Lancaster（1990），and Scherer（1979）。

富。然而在觀念上，此經濟成長有可能會導致福利的衰退，這就是所謂的「惡化成長」（immiserizing growth）。透過**圖2.2**可觀察到生產可能曲線（PPF）向外擴張[13]。但是，經由交易及價格的調整，當地會呈現比原先更低的無異曲線（IC）。

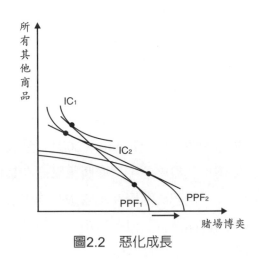

圖2.2　惡化成長

這項可能性最早被Bhagwati（1985）發現。這項發現的背景是在國際貿易中，有某一國專事於某特定商品的生產。假若某國專事於生產石油，則當全球的石油供給增加至某一程度時，勢必會為全球的油價造成明顯的降價壓力，而專門製造與貿易可能會導致該國整體福利的下滑。同理可適用於當某地區或某州專門提供博奕服務時的經濟情況[14]。雖然理論上可能發生，但因為必須

13　圖2.2取自Carbaugh（2004, p. 74）。

14　此可能性必須有貿易來促成。因為有貿易關係，此地區或國家消費的無異曲線才會超出生產可能線（PPF），這就是貿易可以為個體或國家帶來利益的原因。賭場博奕事業愈發達，則被吸引至該區的觀光客就愈多（圖2.2）。該區為博奕開發了較強的相對優勢，而該產業的生產機會成本相較於其他產業也縮減不少。這說明了為什麼正切於PPF_2上的切線斜率小於PPF_1的切線斜率。

符合某些特殊標準，惡化成長的實例其實非常罕見[15]。相關研究
請參考Bhagwati（1958）及Carbaugh（2004, pp. 73-74），或是
Husted和Melvin（2007, pp. 288-289）。

 # 第十節　總結

　　經濟成長和福利增加並不僅僅依賴當地的出口或現金流入，
更確切的說，基本上是仰賴於互惠交易。任一增加消費者消費選
擇的產業，只要此消費選項對其他產業無害，都能有助於社會福
利的提升；而且即便此項消費選擇傷害到第三團體，總體福利仍
可能是提升的。

　　不容置疑地，部分產業也許會因為經濟體引進一項新的產
業（可能是博奕或其他）而受挫，這個效應可以由生產可能曲線
（PPF）的移動看出（如圖2.3所示）。某些產業將因此而失去工
作機會，但其他產業同時也將創造更多的工作機會。這樣的轉移
在市場經濟是正常的；一如當有新的產業或公司進入市場時，勢
必有一些舊產業或公司要離開市場。這樣的轉移是經濟發展過程
中的要項。

15 若想完全理解惡化成長的涵義，就必須先理解國際貿易理論。
　　Carbaugh（2004, p. 73）說明如下：「惡化成長最有可能發生在當：
　　(1)這個國家的經濟成長偏向出口部分；(2)這個國家與全球市場緊
　　密關聯，因此當它的國內輸出擴張時，出口價格便下降；(3)他國對
　　於這個國家的出口商品的需求是不容議價的，亦即價格的大幅下滑
　　反映了出口供給的增加；以及(4)這個國家大量地從事國際貿易，
　　因此各項貿易項目衰退的負面影響甚於生產力提升的正面影響的彌
　　補。」

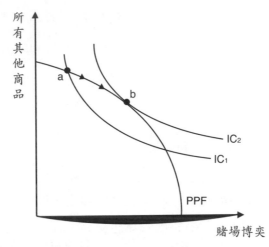

圖2.3　隨著生產可能曲線（PPF）的移動，福利伴隨著增加

　　博奕的經濟成長效應並不是沒有爭議。第三章即針對博奕無法提供經濟利益的論點做分析。在某些個案中，這些爭論是有效的，但對其他個案而言則是有瑕疵的。最後的結論是，這些聽起來似乎合理的論點其實是完全缺乏根據的。

　　我們將於第四章討論引進新商品（例如博奕）的總效應。認為賭場應該有所輸出才能為經濟成長帶來正面效應的觀念普遍存在，但是實證證明指出，輸出對於成長並不是必須的。當司法部門在裁定博奕是否應合法化時，他們不應只考慮可以招徠多少觀光客，若政策決定者或選民想更瞭解狀況的話，諸如資金和勞力的流入會為區域性的經濟帶來何種效應？該區的消費者會因為先前不曾出現的新商品的引進而獲得何種好處呢？……等等其他問題應該一併被提出來考慮。

第三章　賭場與成長的誤解

$P(A)=k/n$

d.f= probability density function:

$f(k)=P(x=k)$

第一節　前言

　　眾多學者已著手研究在美國各州及其他國家的賭場博奕經濟效應[1]。儘管有大量的博奕效應相關論著，研究者之間卻尚無共識。本章將著眼於與賭場博奕的經濟成長效應相關的各種論點。

　　在過去的十五年來，多數的博奕研究者主張，博奕事業的擴展將會導致其他事業的萎縮，但對總體經濟的刺激卻微不足道[2]。這個論點看來好像對政客及選民特別具有說服力。無論如何，該論點有那麼一丁點兒真實性，但實際情況卻複雜的多。在本章中我們將詳細地分析這些論點。

　　而有四種觀點認為賭場擴張必須犧牲其他產業，到頭來還是無法達成淨正向的經濟效應：

1. 「企業競食效應」（industry cannibalization）
2. 「工廠—餐廳」二分法（factory-restaurant dichotomy）
3. 成長的出口基本理論（export base theory of grwth）
4. 貨幣流入（money inflow）

　　讀者將發現這四種概念相互緊密關聯，因此呈現出來的爭論與回應也稍稍有些重疊。

1　Walker（1998a）引用了許多美國早期的研究。在Eadington（1990）的研究中可以發現大量討論印地安式賭場的文章。關於許許多多美國各州州議員寫的建議書，請參考U.S. House（1995）。最新的完整探討請參考Eadington（1999）。

2　病態賭博（將於第六章討論）所導致的潛在社會成本也非常重要。

第二節　企業競食效應

博奕合法化最常見的爭論之一即任一項經由賭博刺激而新增的經濟活動都是犧牲其他產業的活動而來。也就是說，賭博的引進不過只是把產業間的支出移來移去，所以任何博奕帶來的就業機會或收入的增加都被現存企業愈來愈低的營業額及就業率抵銷了。這個概念很典型的是指「企業競食效應」或是「替代效應」（substitution effect），請參閱以下論著：Gazel和Thompson（1996）、Goodman（1994a, 1995b）、Grinols（1994a, 1994b, 1995a, 2004）、Grinols和Mustard（2001）、Grinols和Omorov（1996），以及Kindt（1994）。其他關於此論點的討論請參考Eadington（1993, 1995a, 1995b, 1996）、Evart（1995）、Goodman（1994b）、Rose（1995），以及Walker和Jackson（2007a）。

顯然，博奕事業合法化可能會取代其他事業。這種情況經常發生於當某生產者提供了某樣更受消費者喜愛的商品或服務時。「競食效應」，是競爭的必然結果，也是市場行為中正常且健全的部分，它有助於確認消費者總是能獲得他們最需要的產品。從社會福利的角度來看，這項重大的論述並不在於是否有某些公司被取代了，而是在於新產品的引進是否增加了社會的總福利。Detlefsen（1996, pp. 14-15）闡明：

> 在這種情況中，替代效應（論點）的提出不只推測在一個停滯、零合的經濟體系中，除非犧牲其他的公司，否

則沒有任何一項企業可獲得成長[3]，它同時也錯誤地暗示諸如博奕的商業活動，無法創造新的「真實」財富及提供具有價值的「有形」產品。這樣的觀點小覷了所有自願交易都是為了改善雙方的市場地位並提升對於交易雙方的優惠（換句話說，是為了改善雙方的社會福利）這項重點。來自於這類交易的利潤（特別是在一個較富有的、服務導向的、大部分可支配所得都花費在娛樂活動上的經濟環境中）在各種情況下，由於不容易計量，因此亦不被關心。畢竟，在美國多變的經濟體制下，唯一能夠真正衡量這些娛樂導向的商品及服務價值的方式就是它們是否因受到消費者的青睞而繼續留在市場上。

這個論點可以用附錄中介紹的PPF模型來分析。這個模型指出，在一經濟體中，增加的博奕活動同時在人力雇用及福利上呈現出亮眼的效應。就現存的失業狀況而言，若這群失業者被新興產業所雇用，則「競食效應」有可能並不顯著。假設一開始就業率幾乎百分之百，那麼情況將會如圖3.1所示。這種案例中，產業之間的生產資源的確一直存在其間[4]。

消費者選擇增加賭博性消費而減少其他商品的消費意謂著，PPF曲線更逼近博奕（從a移至b）。當賭場工作機會增加，其他產業的工作機會就減少。一般說來，若著眼於整體的就業市場，

3　「零合經濟」是不切實際的，因為它忽略了總有更多不同的商品受到消費者喜愛。當某特定產業崩解後，生產資源（土地、勞工、資金、能源、管理技術）便可隨意的投入其他產業的生產。

4　這張圖是假設經濟體的總生產力沒有成長。

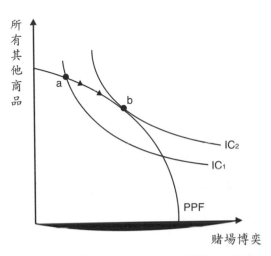

圖3.1　隨著生產可能曲線（PPF）的移動，福利隨之增加

這個影響在PPF線上的移動是較不明顯的[5]。

　　但是，若一開始就存在著失業人口，那麼即便其他產業縮減，單一產業的擴張在理論上還是能夠提升總就業人口。舉例來說，倘若勞力密集的博奕事業擴張，而其他資本密集的娛樂事業（例如：電影院）縮小，那麼總就業人口或許還是會因這樣的調整而增加。為了吸引現有產業的勞工，新興產業提供較高工資的這項調整也可能造成平均工資率的增加。

　　更重要地，企業競食效應的觀點忽略了由於消費者偏好所引起就業市場的單純移轉其實是提升了福利的這個事實。生產力從較不受青睞的商品或服務轉移至較受歡迎的產品。這個現象可由消費者向較高的無異曲線移動（圖3.1）看出。這樣的調整使得

5　這段陳述顯然建立在幾項假設上面，而且未必是正確的。但是在國際貿易的文獻中，實證研究指出這段陳述通常都是正確的（Krugman, 1996, p. 36）。

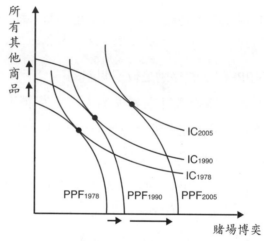

一些被免職的員工不悅，但對資本主義社會而言，卻是經濟發展的必經之路（Roberts, 2001）。

若將政府對於博奕業的限制一併討論，PPF模型會更清楚。圖3.2顯示美國博奕業及所有其他商品的生產力。1978年的PPF曲線顯示出當時只有內華達州及紐澤西州的賭場合法的情況。到了1990年，博奕或非博奕事業都出現了經濟成長（PPF$_{1990}$）。PPF$_{2005}$則顯示非博奕事業仍溫和的成長，但合法博奕卻因賭場合法身分的轉變而在全美大肆擴張。

圖3.2　博奕業及其他非博奕事業逐年的經濟成長

仗著消費者對博奕事業的相對偏好，這項活動的擴張是有可能如前述般提升社會福利的。倘若無異曲線過於平坦，則這種情況就不可能發生。（如果博奕對消費者來說是「差勁」的選擇，結果亦同。）但博奕量顯著增加的證據證明了美國的社會無異曲線並不平坦。若無異曲線是平坦的，那麼便代表相較於其他商品與服務，消費者對博奕並無特別的偏好，圖3.2上的交切點也會

呈現近乎垂直的直線排列。自1978年至2005年博奕業稅收的大幅增加意味著不可能存在這麼一條垂直線[6]。博奕業擴張的原因（或至少部分原因），是因爲儘管有許多反博奕的論點存在著，消費者仍相當偏好這項娛樂[7]。

第三節　「工廠—餐廳」二分法

　　競食效應理論的擁護者認爲，在任何情況下，合法化賭場帶來經濟成長都是不可能的事。此論點還有另一派較寬鬆的說法，即「工廠—餐廳」二分法，它認爲若博奕的消費者都是外來者（在商品／服務外銷的情況），則經濟成長是有可能發生的。「工廠」與「餐廳」分別是指「出口」博奕和「在地」博奕的效應．

　　一間座落於某區的工廠，銷售商品至這個國家的其他地區，它在當地的工資支付、材料購買及獲利，對生產有形商品的該地區而言都是新的貨幣來源。另一方面，爲迎合當地居民喜好而在該區新開一間餐廳，輕而易舉地搶了當地其他餐廳的生意（亦即，企業競食效應）。因此，在此所要問的問題是：賭場較近似於工廠還是餐廳？在拉斯維加斯，賭場較近似於工廠，因爲它們銷售博奕服務至這個國家的其他地區。然而，對這個國家其

6　我們忽略了博奕所產生的社會成本，但這無關乎我們對於該產業的擴張而使福利增加的理解。

7　舉例來說，參考Gross（1998）和Goodman（1994a, 1995b）關於博奕事業的宣傳及努力關說的成果明顯地都將影響其擴張。

他大部分地區而言，賭場較類似餐廳，掠奪了其他產業的貨幣，非但對經濟發展無任何貢獻，反而留下隨之而來的社會成本（Grinols, 1994b, p. 9）[8]。

同時考量支持此二分法論點的引證：

1. 為居民提供博奕只是將貨幣從當地某人的口袋掏出，再放入另一人的口袋，從當地某部分移轉至其他部分，卻一點都未增加該區的需求（Grinols and Omorov, 1996, p. 80）。

2. 但是只有當與博奕業有關的新消費，例如觀光客來到某區賭博的花費，或是新工作機會的出現，才能真正為當地帶來新的經濟收入。（這具有正向消費乘數效果）。然而，當在地的民眾以賭博性消費取代其他支出時，它所引起的負向消費遞減乘數效果則會使得花費於該區其他娛樂事業或商業活動的支出減少（Goodman, 1994a, p. 50）。

3. 一間賭場就形同一個不停向外吸金的黑洞，不會有人在乎你是否向觀光客榨錢，但是，如果大型的賭場從當地玩家及其他事業體獲得的收入比從湧入的觀光客身上獲得的還多的話，很快地，這些大型賭場會發現它們都被裁定為非法賭場（Rose, 1995, p. 34）。

Goodman（1995b, p. 25）承認：

在某些較罕見的個案中，賭場位在一個幾乎沒什麼經濟基礎且新工作機會少得可憐的地區，像是赤貧的農村或

8 請同時參考Grinols (1995b, pp. 7-9; 2004, Chap. 4)。

是景氣嚴重蕭條的區域，因為幾乎沒有預先存在的地方
產業會受到負面影響，因此可能會出現明顯的正面經濟
轉型。

但是，不具企業競食效應的事實並不足以解釋經濟成長。

大部分在內華達州賭博的顧客的確都來自於其他州。事實
上，全球許多賭場包裝成度假村的形式來招攬遊客（例如，澳
門）。然而，情況並非總是如此，也許「餐廳—工廠」的比擬具
某些程度的適當性。但是我們若贊同此二分法也許有理論上的合
法性，結論卻相當令人非議。試想，Grinols、Goodman和其他學
者會相信在城裡開一間新餐廳是壞事嗎？如果消費者喜愛這間新
餐廳甚於其他舊餐廳，他們應有權利以消費來表達他們的偏好。
倘若消費習慣無章法可循，那麼最能取悅消費者的生產者未來將
會得到豐盈的利潤以做為回報。這些研究者認為，娛樂事業本身
的選擇增多並不是一件好事。因為那表示現存的娛樂業公司會愈
發競爭，然後終將引發競食效應。賭場當然不願眼睜睜地看著可
以賺取的貨幣落入他人口袋，但沃爾瑪（WalMart）百貨以及鄰
近的大型五金店也不願意。

不能因為某些企業會受到傷害，便認定引進賭場對社會是
不好的。在零合遊戲這個不太可能發生的情況中，賭場收入的確
是消費者在其他地方產業的支出「重新洗牌」的結果。但Evart
（1995）問道：「那又如何呢？賭場所引起的消費重新分配有
比獵鷹（Falcons）遷入亞特蘭大（Atlanta）[9]後所引發的重新分
配更好或更糟嗎？」她辯稱反對博奕站不住腳，因為「對照其他

9　亞特蘭大獵鷹（Atlanta Falcons）是一支職業足球隊。

滿足消費者需求或增加消費者選擇的產品即知博奕受到差別待遇，即便它們把現存的企業趕出市場」。她以錄影帶出租店為例，質疑為何它所帶來的影響不會對電影院或其他娛樂事業產生威脅？Harrah的娛樂業也有相似的論點：如果「賭場只有利用博奕的機會吸引外地的玩家的情況下，才能為當地帶來正向的經濟衝擊」，那麼，「對其他消費形式而言應是同樣的道理，也就是說，只有當那些常到電影院消費的人都是外地人，才可能對當地的經濟有所幫助」（Harrah's, 1996, p. 1）。

「工廠—餐廳」的論點提出了這樣的問題：當四輪馬車被汽車工業掠食，或DVD取代了傳統錄影帶時，社會有所損失嗎？由其他數不清的例子我們可以看出，某特定產業的社會利益衰退是經常發生的現象，這便是Schumpeter（1950, chap.7）所指的「創造性的毀滅過程」。[10]

第四節　成長的出口基本理論

對博奕合法化可促進經濟成長抱持懷疑的人認為，商品或服務一定要「出口」才能加惠於區域性的經濟。「工廠—餐廳」二分法即依據此概念而來，而較正式的應用便是經濟成長的出口基本理論。表面上這個理論似乎適用於博奕合法化的情況，事實上，在第二章裡，我們已探討了貿易帶來的潛在成長效應。但是如果仔細思考，這個理論是否適用就不是那麼受人肯定了。

無庸置疑地，出口在某些經濟發展中的確扮演了一個重要的

10 Ekelund和Hebert（1997, pp. 479-480）討論過此議題。

角色。舉例來說，對很多加勒比海的島國而言，觀光業是主要的產業。因為大部分的消費者都非當地人，因此觀光業在當地被視為出口。顯然觀光客的大量流入意謂著消費者支出的增加。教科書裡的經濟學常論及，這類活動由於能增加國家收入，因此對經濟是有幫助的[11]。按照常理，一般人會認為觀光業為地方經濟帶來更多財富。對某些國家、地區或城市而言，出口或許是經濟活動的唯一重要來源。但是在美國，出口額（包含商品及服務）卻只佔國內生產總值（GDP）的11%而已（Kreinen, 2002, p. 7）。

　　許多研究博奕合法化的各種外在環境的學者均支持成長的出口基本理論。Riedel認為（1994, pp. 51-52）：

> 出口推動策略的實務經驗比理論根據來得多。在所有跟發展有關的真相中，最完整的顯然是總體經濟成長和出口成長之間的實證關係。

　　值得注意的是，Riedel相信「大部分出口推動政策的組成正在移除或抵銷政府在出口方面所設的障礙」（Riedel, 1994, p. 55）。此情況也相當適用於正面臨政府明確限制博奕合法化的案例。

　　雖然這個想法直覺上似乎是正確的，但套用在博奕上卻有些瑕疵[12]。對照賭場博奕事業研究的結果，很少有（如果有的話）

11 凱因斯（Keynesian）的總體經濟模型設定國家收入Y的等式為，Y= C+I+G+(X-M)；其中，C代表消費性支出、I代表投資性支出、G代表政府支出、X代表出口而M代表進口。因此，其他變數都相同的情形下，出口增加會導致支出的增加或國家收入的增加。

12 關於這個論點的瑕疵的解說，請參考Vaughan（1988）、Hoover和 Giarratani（1984），以及Walker（1998a, 1998b, 1999）。

研究成長的理論學家相信出口應為成長負完全責任。Tiebout（1975, p. 352）即指出，

> 理論上來說，應盡力開發一個與區域成長有關的出口基礎，但是就因果關係而言，住宅產業（二分法中的餐廳）的特質在任何可能的發展中都將是一項關鍵。若無發展住宅活動的能力，發展出口活動的成本將會過高。

　　即使人們接受出口對於區域性經濟成長是非常關鍵的，這個理論還是存在著異議。舉例來說，如何區分出口（「基礎」）產業和地方（「住宅」）產業？這樣的區分相當困難；有些產業同時具備基礎和住宅的功能（Thompson, 1968, pp. 44-45）。而什麼又是出口商品的必要範圍（range）呢[13]？

　　根據最近的研究，單單是成長的出口基本理論並不能解釋賭場博奕的經濟效應。在Hoover和Giarratani（1984, p. 319）發表的成長理論文章中，用了一個簡單的例子來質疑此理論的真實性：

> 試想……一個廣大的領域，例如一個國家，包含了數個經濟區域。讓我們假設這些區域之間互相有交易，但是國家本身是自給自足的。我們也許可以解釋每一個區域以輸出商品至其他區域為成長的基礎，且此輸出所帶來的乘數效應提供了該區的內部需求。可是，如果所有的區域都成長，那麼整個國家或整個「特區」一定也會

13 範圍的定義是「散布各地的人口願意為了購買某地出產的商品所到達的最遠距離。若有來自於其他集散地的競爭對手，這個範圍將會有承擔下限的壓力」（Berry and Horton, 1970, p. 172）。

成長，儘管該國或該特區本身並未有任何外部出口的活動。儘管我們的外部出口剛剛起步，而且也尚未為這些出口活動指定對象，全球經濟卻已成長好些時日了。看起來內部交易及需求的確可帶來區域性成長……

Tiebout（1975, p. 349）提出了一個類似的解釋：

更深入的探討有助於釐清「出口是地方所得改變之主要來源」的錯誤觀念。在交易市場中，同一個空間下的個人可能必須完全依賴其在輸出服務上的能力。除了食品雜貨的囤積商，這個認定對於所有鄰近地區可能是正確的。但對於整個社區來說，收入來自於非出口商品的增加。在美國經濟體中，出口只佔了小部分的國家收入，顯然，就全球而言，並沒有任何出口可言。

然而，Grinols（1995a, p. 11）舉了一個誤解的例子，那就是誤認為我們存在於一個零合的社會，所有交易不是輸就是贏，不可能會有雙贏互惠的情形：「當每一區都有賭場時，各區都想獲得他區的消費，這在邏輯上是不可能發生的。就整個國家看來，博奕的擴張並不能帶來總經濟的發展。」Grinols是錯誤的，因為他明顯認為出口是經濟成長的唯一來源。

若這些論點站得住腳，若出口不須為成長負完全責任，那麼，博奕文獻資料的結論就必須被重新檢視。

第五節　貨幣流入

　　另外一種過分簡化的出口基本理論，可由研究者錯誤地強調貨幣流入〔或稱「重商主義」（mercantilism）〕對地方的重要性以及它對於經濟發展所帶來的衝擊看出端倪。提出這個謬論的學者包括Grinols和Omorov（1996）、Ryan和Speyrer（1999）、Thompson（1996, 2001）、Thompson和Gazel（1996），以及Thompson和Quinn（2000）。以下舉Grinols（1995a, p. 11）的論點為例：

> 任一項企業是擴大或縮小了該區的經濟基礎，要視它是否吸引了更多花費在該地商品或服務的新錢。若要對當地經濟有幫助，這些新錢必須超出因為這項企業而造成該區損失金額的數目。由於賭場帶來驚人的厚利，且往往是由外地投資人所經營，它們通常寧可賺取當地現有觀光客的金錢，更甚於吸引新進的觀光客，因此賭場在很多個案中都付出了經濟基礎縮小及工作機會失去的代價。根據淨出口乘數理論及地方性進出口乘數分析，對於負責任的經濟學家而言，這個結果發生的可能性是不容質疑的。

　　貨幣流入某一區促成經濟成長的說法直覺上似乎說得通，就像進口商品會造成失業的說法一樣[14]。舉例來說，倘若一個美國

14 這個論點的相關討論請參考Krugman（1996）和Roberts（2001）。

人購買了一台日本製的車子，此舉將會導致一份在底特律的工作流失。然而這個觀點忽略了交易等式的另一半。

另外一個例子是Thompson和Gazel（1996, p. 1）所提出的：

> 我們希望能夠確認貨幣是由賭場附近哪些當地區域流進或流出的……還有從哪流進或流出整個州的，簡單來說，就是錢到底從哪裡來？又往哪裡去？……倘若賭客是外地來的，那麼博奕的貨幣收入對於州或地方的經濟便是正面的影響因素。

他們推斷（p. 10）：「賭場已從景氣蕭條的社區或貧困的個體戶汲取貨幣資源……」。

Thompson（1996, 2001）以及Thompson和Quinn（2000）主張，一個經濟體可以被模擬成近似「浴缸」的模型。這個模型被用來分析在南卡羅來納州的電動遊戲機的經濟效應：

> 這個模型描述博奕事業對經濟體而言就像是一個浴缸，貨幣就如同浴缸內的水流進流出……一地或一區的經濟汲取或拋出貨幣。假若博奕事業為一經濟體帶進來的貨幣比流出去的還多，那麼就是淨正向影響。反之，就是淨負向影響。（Thompson and Quinn, 2000, pp. 3-4）[15]

或許駁斥這些論點最根本的看法是，市場交易機制只有在參與的雙方都預期會獲利的情況之下才會發生。至於交易金額的

15 人們一定會納悶他們是如何認定互惠交易。不妨想想他們「地方經濟拋擲了貨幣」（特別強調）的聲明。

大小則無關緊要。舉例來說，假設我從雜貨店買了一盒麥片，我估計麥片的價值高於我所付的金額，而雜貨店則估計它所定的價格超過麥片本身的價值。我們雙方都從這項交易中得到好處。但是，若根據Thompson和Quinn的理論，任何「要付費的」（換言之，任何付錢購買的商品或服務的行為）交易都是不好的。這理論悍然違抗經濟學的觀念。

這個關於貨幣流入的論點同時也忽略了博奕合法化後所帶來的非貨幣利益，特別是當大部分的商品及服務都能為個人帶來消費者剩餘。除此之外，只強調貨幣流入的論點也忽略了勞動力及資本市場生產力提升的這項影響。

「貨幣流入」似乎是重商主義者觀念中的一例[16]。Blaug（1978, pp. 10-11）闡述，

> 眾所周知，重商主義者所持看法的主要特徵為：金條等金銀財寶是財富的精髓、外地交易的原則是產生貨幣流入、引導便宜的原物料進口以達到產業提升、進口製品的保護責任、出口鼓勵，特別是完成品、人口成長的重視，以及低廉工資的維持。重商主義的核心思想當然是以追求最大的貿易順差為宗旨，因為它總是為國家帶來繁榮。

Carbaugh（2004, pp. 27-28）解釋了重商主義的想法以及懷疑此想法的論點。因為重商主義者強調貿易順差（出口大於進口），可能的話，他們支持政府的進口設限及出口鼓勵。因為

16 請參考Ekelund and Hebert (1997)。

這類政策會為經濟體帶來更多的貨幣流入。由於貨幣被重商主義者視為財富，他們自然會贊成類似的貿易政策。Blaug（1978, p. 12）提出，「出口剩餘反映經濟福利的觀念或許是所有重商主義文獻的基本謬論。」換言之，重商主義者把金錢錯認為是資本（Blaug, 1978, p. 11）。

David Hume對重商主義提出了一項最具毀滅性的抨擊。他指出，貿易剩餘只能短暫維持，因為貨幣流入某一國將引起價格的上揚（因為有更多的金錢願意流向同一樣商品）。而當本國的輸出品對外國人而言較不具吸引力時，價格的上揚代表了進口相對變得較具吸引力，我們會期待進口增加而出口減少。最後的結果就是當價格調整完後，貿易剩餘就永久消失了。再者，這樣的調整需要貨幣的淨流出。在本質上，重商主義者考量貨幣流入是無意義的。Ekelund和Hébert（1997, p. 43）指出，「Hume主張，事實上貨幣是一層『帷幕』，它遮蓋了經濟體系的真正運作，而且在價格水準隨量調整之後，國庫的充裕與否就與貨幣無關了。」這並不表示出口對經濟完全沒有助益，畢竟，國內業者的確可由外銷獲得好處。

如Carbaugh（2004, p. 28）所發現的，重商主義的另一個問題是它以靜態的觀點看世界。Thompson、Quinn以及Grinols認為整塊經濟大餅的尺寸固定不變，在浴缸模型理論中，流進浴缸的貨幣對我們所討論的經濟體而言是利益，而對於貨幣來源地卻是損失。這暗指所有的交易都是零合。很明顯地，這樣的觀點是有瑕疵的。一如Smith（1776）以及Ricardo（1817）所述，專業化

和貿易產生了社會利益[17]，這道理亦適用於所有自願交易。交易雙方必定認為此交易對雙方都有利，否則他們不會涉入此交易。

　　或許一些每天都會發生的簡單例子可明確指出貨幣流入觀點的問題所在。想想Thompson和Quinn（2000, p. 4）所提出的論點：

> 博奕的設立需要許多供給，當中有很多是購自外地，這是貨幣流出。流至外地業者手裡的利潤也是一樣的道理。有些賭場業者或許會將貨幣再投資回當地的經濟市場，但很少有人願意這樣做。

　　他們也舉了一個特殊的例子，就以從他州購得的電視遊樂器為例：

> （在南卡羅來納州）有31,000台機器，每一台價值7,500美元。它們有大約三到五年的壽命，假設是五年的話，它們每一台一年便具有1,500美元的價值，或全部總共4,650萬美元的價值。這些機器全都是為了某些目的及用途而在外州製造。我們可以認定每年有4,650萬美元因為這些機器而流出該州。（Thompson and Quinn, 2000, p. 10）

　　這只是從南卡羅來納州流出的貨幣中與遊樂器有關的其中一項。當他們把所有估計流出的項目通通加總後，得到以下的結論：

17 這並不表示沒有人因為專業化及貿易而受害，但是整體而言，利益是多於損害的。

相較於流入的1億2,200萬美金，貨幣經由直接交易流出
這個州的金額，大約相當於1億3,330萬美元。在直接交
易這部分，該州的經濟是虧損的。以整州看來，我們可
以看出每1.00美元的進帳，就相當於這些機器直接虧損
了1.09美元（Thompson and Quinn, 2000, pp. 11-12）。

　　讀者應該會覺得這樣的結論不太對勁。試想當南卡羅來納
州的居民買了一台車，而我們必須承認，很少車子是在該州製
造的，大部分的車子都是底特律和日本生產的。購買任一台車
子都會造成貨幣從該州流出。若根據Thompson和Quinn的理論，
那麼，每一台車子的購買都會造成該州經濟負面的衝擊。即使
BMW的製造工廠設在南卡羅來納州，根據他們的理論，也不會
帶來任何經濟利益，除非BMW把所有工廠賺得的金錢再投資回
該州。撇開這些問題不談，這樣的看法也忽視了資本流入以及該
工廠為勞動市場所帶來的影響，更甭提駕駛新車的好處了。

　　Thompson和Quinn的論點與另一位博奕反對者Robert
Goodman所提出的論點很相似。Goodman在他的《最後的企業
家》（*The Last Entrepreneurs*, 1979）一書中闡明了他所相信的完
美的經濟結構[18]。他論述道，經濟體應朝自給自足的目標努力奮
鬥。他指出了當一個地區太過於專業化時所面臨的困境：

　　由於（一個）製造業蓬勃發展的地區很少還會有動力去
　　發展它的農業或能源工業技術，久而久之，它在這方

18 有趣的是，Goodman本身是以建築學教授的身分來撰寫經濟學。在
　　第八章將提及關於研究者著述其專業領域之外的研究。

面的能力會愈來愈落後於其他專攻農業或能源工業的地
區。它會為了賺錢購買食物及其他生存資源而愈加努力
從事專業生產，最終深陷其中而無法從事其他產業的生
產（Goodman, 1979, p. 183）。

Goodman以一個個體的極端個案說明，自給自足才是完美的
經濟情勢。這個結論與現代經濟產生直接衝突──自給自足代表
貧窮。相較於自行栽種我們所需的食物、縫紉我們所需的衣物、
建造我們所居住的房子、開發我們所需的醫藥和其他種種，透過
專業化及貿易其實使得我們更為富有。這是早期諸如亞當‧史密
斯（Adam Smith）和大衛‧李嘉圖（David Ricardo）等經濟學家
最主要的洞見之一。

　　若我們應該關心與外界交易引發的貨幣流出，那麼我們是
不是也應該考量某一特定個體的貨幣流出呢？如果州裡失去貨幣
是對經濟的損害，那麼一個家庭失去貨幣是不是也是損害呢？
Thompson和Quinn的模型出現了這種邏輯上的矛盾。既然所有商
品或服務的購買行為都為這些消費的個體增加好處，顯然這個模
型是有問題的。實際上，貨幣流入模型的擁護者（或者說是重商
主義者）觀念真的是太落後了。任何一項自願的貨幣交易一定會
為交易的所有參與者帶來福利的增加。這同時也意味著貨幣流出
也能夠增加福利。許多意圖要衡量博奕經濟效應的貨幣流動模型
未認清這項根本要點，因此對於這些模型所歸納出的結論也應抱
持高度的懷疑。

 # 第六節　總結

　　本章已討論了部分對博奕發展持反對立場最常見的論點。基本上，這論點是在於賭場博奕事業單純地競食了其他的產業卻未留下任何淨正面的經濟效應。這些不同版本的論點有它們各自的曲解，整體而言，這些論點對於博奕都抱持非常狹隘的看法。而這些論點的擁護者死忠地反對博奕事業。先前的章節討論了博奕的潛在經濟成長來源，然而，本章所提到這些引用反對論點的作者卻鮮少承認這些已經證實的經濟成長效應。

　　本章所呈現的論點都只是本質上的概念，實證上很少有相關研究去分析賭場博奕實際上帶來的成長效應。第四章將針對美國賭場博奕的經濟成長效應的實證進行分析，它是已發表的同儕評鑑之經濟學文獻中唯一的分析研究。

第四章　博奕成長效益的證明

$P(A)=k/n$

$.d.f= probability\ density\ function:$

$f(k)=P(x=k)$

第一節　前言

　　顯然地，在博奕合法引起經濟效應的相關文獻中，存在著不確定及不同的意見。當某些人聲稱博奕競食其他產業時，博奕的提倡者卻大表反對意見。某些文章針對某些特定年份（通常是指1990年代初期）來分析某些特定的州，但是卻鮮少有研究針對整個美國或其他國家的博奕經濟效應做全面的分析。

　　本章目的是要發展出一個博奕的經濟成長效應的實證模型，而這個模型的結果將為研究者、政客及所有有關的民眾提供有用的資訊。第二節生動描述了實證問題，且提供了適用於賭場和賽狗兩樣主要博奕種類的背景資料。第三節則為不熟悉Granger因果關係或時間序列分析的讀者，提出了非技術性的摘要。這節的敘述將可幫助讀者在閱讀本章其他部分的時候，不會因為略過一些數學算式或符號而無法理解。至於想瞭解一些方法論之技術分析的讀者則可參考第四節，這部分特別利用Granger因果關係方法來檢定博奕是否帶來了成長。同樣的方法也可用於相似的檢定，例如賽狗和彩券。而所有產業的實證結果將闡述於第五節。

第二節　實證問題

　　許多研究者、政客及擁護團體質疑合法博奕的擴張會競食其他產業。基本上，他們爭論的是花費在新興合法賭場的開銷完全擠掉了花費在地方生產之商品上的開銷，對於總開銷而言並無

增加。從成長的觀點來看，合法博奕充其量只是一場零合遊戲，換句話說，除了出口之外，還有很多的要素對經濟成長是有貢獻的。這項關於合法博奕與經濟成長的爭辯關鍵性地決定於兩項有待檢測的假設之間的關聯：(1)「合法博奕的引進有造成經濟成長嗎？」，若答案是肯定的，那麼，(2)「為了成長而出口博奕是必要的嗎？」

　　本章的目的是透過對於州經濟成長與美國境內兩項產業——賭場與賽狗場，兩者之間的關係進行實證試驗，為這樣的問題尋找答案。而個別討論彩券的原因，是因為它通常遍佈於全州各地，這與上述的另外兩種產業有很明顯的不同。回答了這類問題也如同回答了其他更普遍的問題；引進一項新商品至某經濟體是否也為該經濟體帶來了成長？這類分析可不斷應用於其他區域或國家。

　　「工廠─餐廳」二分法跟第一個問題有關。若此二分法是站得住腳的，則賭場只有在少數的州是工廠，在大部分的州都是餐廳，那麼我們可以預期各州不會有一致的結果。「進口替代」及「防衛性合法」（defensive legalization）的概念與「工廠─餐廳」二分法有緊密的關聯。預料州政府將博奕合法化的目的單純只是為了試圖將消費者的資金留在州內，這樣的思考是合理的。Eadington闡述，「倘若該區的賭場能留住該區居民，而不是成為他區賭場的觀光客，那麼這些消費所造成的經濟衝擊跟觀光客所帶來的衝擊是一樣的[1]。」（Eadington, 1995a, p. 52）

1　這個觀點受到成長理論學家Hoover和Giarratani（1984, p. 319）的支持：「若一區能夠發展地方生產來滿足先前需仰賴進口才能滿足的需求，這樣的『進口替代』將為地方經濟帶來與出口相同程度的衝擊。不論哪一種方式，該區的生產者都能帶來銷售量的提升」。

　　賭場和賽狗場各有不同的市場門檻（threshold）和範圍[2]。既然提到成長的出口基本理論，讓我們來回答第二個問題。賭場事業很可能比賽狗事業有高出許多的門檻及範圍。平均而言，賭場所收取的消費者賭金百分比要比賽狗低得多，大約只佔2%至5%，賽狗場則收取大約18%至20%的賭金。

　　賭場收取較低賭金的事實表明了它比賽狗具備更高的門檻，把這樣的事實與顯示賭場的所得淨值比賽狗場多了好幾倍的事實結合起來，說明了賭場吸引了比賽狗場更大範圍的賭客。至於論及出口範圍，即使賭場大大地比賽狗場吸引了更多的在地顧客，它卻帶來了更高的收入，且極有可能還大量的出口。廣告宣傳及「叢聚」模式支持此項結論。全國各地有數不清的廣告來自於拉斯維加斯、亞特蘭大市及密西西比州的賭場，賭場都希望引來遠方的遊客，但就賽狗場而言，儘管地方性的廣告常常出現，但全國性的廣告卻少之又少。此外，賭場也常常叢聚在一起，而這類的產業聚集所帶來的經濟效益除非生產者的銷售市場是全國各地，否則是不太可能發生的。這提出了一項有趣的證明，產業本身將賭場博奕的市場範圍（全國性的）看得比賽狗場的市場範圍（至多只是區域性的）大得多。

　　上述並不是在建議賭場應該出口而賽狗場不應該出口。當一輛從外州（或從外國）開來的車停下來要加油時，即便是最小的十字路口加油站也要出口（替那輛車加油）。或者應該說，我們始終得到一致的結果，亦即：雙方都能「引發」成長的事實意

2　門檻是指支持這項產業所需的最小消費者的數量，而範圍則是指此產業所能夠吸引顧客的最大領域。更多的資訊請參考Berry and Horton (1970)。

味著出口也許不是促成成長的主要因素，因為此兩樣產品明顯具
備不同的門檻和市場範圍。一項針對這兩樣產業實證結果的比
較，特別能夠回答上述的第二個問題。倘若賭場可以帶來成長，
但賽狗場不能，那麼我們也許可以得到一個結論：由於擁有較小
範圍的產業並未呈現可促使經濟成長的證據，因此得知出口明顯
具有促進經濟成長的作用。反之，若是兩樣產業都有類似的成長
作用，那麼我們可以得到另一個結論，出口並非成長的決定性因
素，因為不論有無出口的基礎，賽狗場都能引起成長。第三種可
能的結果就是賽狗場可促使成長但賭場卻不行，這樣的結果很難
解釋。當然還有第四種可能，亦即沒有任一產業明顯呈現經濟成
長的作用，倘若競食主義擁護者的論點是正確的，也就是博奕業僅
只是其他產業的取代者，那麼，這或許會是最可能的結果。

第三節　非技術性的Granger因果關係

　　本章的分析從美國各州的合法賭場、賽狗及彩券業取得數
據資料。而與博奕相關的數據包括賭場收入、賽狗（greyhound
racing）營業額以及彩券（lottery）銷售量[3]。各州的個人年平均
所得資料是根據該州擁有某特定博奕種類的年度來取得。

3　營業額是指押注賭金的總值，與賽狗場贏得的與持有的金額無關。
　　類似地，彩券銷售額並不是指已付的累積獎金淨值。賭場收入則是
　　指付清所有被贏走的賭金之後，賭場還剩下的金額。這些是個別
　　產業量的標準測量方法。較詳盡的說明請參考Walker and Jackson
　　(2007a)。

　　為了分析反映在以州為單位的個人年平均所得上的合法博奕效應，數據必須先稍作調整。「Granger因果關係」分析的目的是為了確定各數據序列間的關係。分析的數據有三組：(1)賭場收入及個人年平均所得（十個州，1991-1996，每季的資料）；(2)賽狗場營業額及個人年平均所得（十八個州，1975-1995，每年的資料）；以及(3)彩券銷售量及個人年平均所得（三十三個州，包括華盛頓特區，1975-1995，每年的資料）。需注意的是，某些州因為具備的觀測值不足以產生資料因而被放棄。雖然這些數據只分析了1995或1996年，且這些模型相對概括了較短的期間，但這些分析工作仍可為後續研究者提供進一步調查美國境內或其他地區關係的研究基礎。

　　為了孤立三序列中每兩序列數據之間的關係，幾項數據的調整是必要的。首先，必須先移除各州特定要素的變異效用，如此各州之間零散的差異才不會形成變數之間有系統的關聯。這些便是我們在後續章節將提到的各州的虛擬樣本。時間效用也必須被移除，否則我們可能會預期州內的賭場收入及個人年平均所得會隨著時間趨勢而增加。若未調整趨勢因素，收入和所得的增加也許會在兩者間呈現出因果關係，但事實上，完全是因為隨著時間的變遷，有其他的因素影響了此兩變數。

　　一旦做了移除時間及該州特有要素影響的調整後，我們將只留下能夠解釋個人年平均所得及博奕量在程序上的「純」數據。接著我們檢測因果關係；有一種普遍的計量經濟學的檢測稱為「Granger因果關係檢測」（Granger causality）。當沒有任何統計方法可證明因果關係時，Granger因果關係檢測也許是最佳選擇。Granger因果關係透過眾多的時間區段來觀察時間序列數

據，並且將各數據序列中的變異數關係孤立。因此倘若時間趨勢及各州特有要素影響已從數據序列中被移除，而個人年平均所得及賭博量似乎仍同時移動，那麼也許這兩者之間真正存在因果關係。其中一個說法是，當一個序列（x）有系統地在另一個序列（y）之前產生改變，則x（因）導致了y（果）。

Granger因果關係檢測有四種可能的結果。針對上述的例子，可能結果如下：

1. x為y之因。
2. y為x之因。
3. 第1和第2項都成立。
4. 以上皆非。

不論檢測結果為何，都無法回答為何會有因果關係的存在。

統計學上顯著的分析結果是：賭場的Granger因果關係帶來了個人年平均所得，賽狗場的Granger因果關係帶來了個人年平均所得，個人年平均所得的Granger因果關係帶來了彩券銷售額，而當發行彩券的州因四周被多半未發行彩券的其他州所圍繞而被孤立時，彩券銷售額的Granger因果關係又來了個人年平均所得。在賭場和賽狗場的案例中，結果顯示「出口」對於造成經濟成長是非必要的。

此分析說明了合法博奕有助於刺激經濟成長。在彩券的案例中，分析結果則暗示了彩券是「正常」商品，因為所得增加自然帶來消費增加。但在被孤立的彩券發行州的個案中，會發現來自於他州的跨州購買對於該州的經濟具有激勵的效果。

第四節　Granger因果關係與面板數據

　　雖然目前並沒有精準的方式來建立因果行為的關聯，但在統計學上已定義因果關係並發展出其他幾種檢測方式。近來Granger提出的經濟學文獻中記載了這些定義及檢測的選擇（1969）[4]。

　　Granger因果關係在最近的實證研究中，已證實其不失為一種有效方法，可用以鑑定總經濟成長的可能原因。Balassa（1978）、Jung和Marshall（1985），以及Xu（1998）考慮到出口與成長的關係；Joerding（1986）及Kusi（1994）則分析了軍用支出與經濟成長的關係；Conte和Darrat（1988）著眼於政府部門大小與經濟成長的關係；而Ramirez（1994）已發現在墨西哥，官方實際投資的Granger因果關係帶動了個人實際投資。廣泛的適用性使得Granger因果關係成為在探索因果時，自然會被採用的技術。

　　然而，Granger的方法並不直接適用於接下來的問題。這些方法原先是被應用於線性共變數穩定的時間序列程序。這暗示我們應該逐州檢測博奕收入和年平均所得的因果關係，可惜的是（至少在這項研究中），十個具合法非印地安保留區（non-reservation）賭場博奕的州裡，只有兩個州在1990年前有賭場，而在1985年之後有整整三分之二的州成立合法的賽狗場。由於時

4　Granger曾榮獲2003年的諾貝爾經濟學獎。

間序列太過短促，使得我們無法逐州建立其穩定性，亦無法訴諸這些相關估計值及檢測的漸進性，因此，我們將每項活動的數據累積起來，產生一個由各州各截面觀測值的時間序列組成的面板數據（panel data）。

使用時間序列方法的面板數據統計分析目前仍在發展初期。Holtz-Eakin、Newey和Rosen（1988）全心投入這樣的研究以及為應用於面板數據的程序所需的向量自我回歸模型的檢測。現已有數種著眼於面板數據單位與相關問題的研究。Breitung和Meyer（1994）、Frances和Hobjin（1997）、MacDonald（1996）、Strazicich（1995），以及Wu（1996）的研究都屬於此範疇。

一、Granger的程序概要

Granger因果關係之於面板數據的應用並不容易，在簡短回顧Granger因果關係的一般方法之後，我們將詳細討論這些為了使其適用於面板數據而增加的修改。

根據Granger的理論，考量了所有會影響$\{X_t\}$及$\{Y_t\}$的所有因素後，變數$\{X_t\}$導致另一個變數$\{Y_t\}$，倘若使用X過去的歷史數據（例如，$X_{t-j},\ j=1,\cdots\cdots,J$），$Y_t$的現值能被更準確地預測出來。更精確地說，$\{A_t\}$被定義為除了$\{X_t\}$之外，其他所有可能影響$\{Y_t\}$資料的集合，同時也定義$Y_t$的均方誤差（預測值）為$\delta^2$（$Y_t$ | A_t）。Granger因果關係說明X為Y之因，倘若，

$$\sigma^2(Y_t|A_t, X_t) < \sigma^2(Y_t|A_t) \qquad (4.1)$$

因為增加了一組統計顯著變數降低了最小平方回歸中的誤差變異性，使得傳統的 t 檢定（均值檢定）及 F 檢定（差異顯著性檢定）都可用來檢測Granger因果關係。

這樣的檢測程序是很容易的。假設 $\{X_t\}$ 和 $\{Y_t\}$ 是一組線性共變數穩定過程，它們可以被表示為：

$$X_t = \sum_{j=1}^{k} \beta_j X_{t-j} + \sum_{j=1}^{m} \delta_j Y_{t-j} + \varepsilon_{1,t} \qquad (4.2)$$

$$Y_t = \sum_{j=1}^{m} \gamma_j Y_{t-j} + \sum_{j=1}^{k} \theta_j X_{t-j} + \varepsilon_{2,t} \qquad (4.3)$$

其中 β_j，δ_j，γ_j 和 θ_j 是有待測量的未知參數，而 $\varepsilon_{1,t}$ 和 $\varepsilon_{2,t}$ 是雜訊。採用最小平方回歸方法來測量這兩個模型會產生四種Granger因果檢測的結果：

1. 倘若我們能拒絕 $H_0: \theta_1 = \theta_2 = \ldots\ldots = \theta_k = 0$，則X導致Y。
2. 倘若 $H_0: \delta_1 = \delta_2 = \ldots\ldots = \delta_m = 0$ 能夠被拒絕，則Y導致X。
3. 若兩項虛無假設都能被拒絕，則顯示了反饋（X與Y的同時檢測）的結果。
4. 倘若沒有任何一項虛無假設被拒絕，則X與Y不相關。

對於假設檢測架構（其中一種假設其實拒絕Granger非因果關係更甚於接受Granger因果關係）以及除了 $\{Y_t\}$ 延遞項（lagged values）以外的其他變數之相關程序的一般考量都應該被包含在

$\{A_t\}^5$。然而，最重要的考量與這兩序列的穩定性有關。失去了穩定性，共同趨勢會導致假性回歸，而此回歸蘊含反常的因果關係，例如景氣循環導致太陽黑子[6]。Wold的定理告訴我們，一個穩定的時間序列過程總是可以被描述為自我決定要素加上也許是無限期次的移動平均要素的總合（Granger, 1980, p. 60）。倘若$\{Y_t\}$是穩定的，有可能$\{A_t\}$只包含了它的過去值，因此，也排除了上述$\{A_t\}$的不確定性。

二、為面板資料修正程序

一如先前所述，將這些程序延伸至累積時間序列各截面的數據是不容易的，但資料短缺的問題使我們不得不促成這樣的一種模型。Walker和Jackson（1998）首先開發了這個方法，此方法陸續在其他地方被使用（e.g. Granderson and Linvill, 2002），此程序包含三個步驟：(1)排除掉數據中的趨勢及州特有效應；以及(2)選擇產生每一個變數之適當的時間序列過程；(3)做完這兩項調整之後，我們開始進行Granger因果關係檢測。

步驟一

也許要將內含問題顯現出來及瞭解可能解法最好的方式就是把每一個變數的數據排成陣列。試想一項一般博奕收入的變數

5　在這兩項回歸中包含除了X_t及Y_t延遞項以外的變數是絕對合理的，例如，請參考Conte and Darrat (1988)。但是由於X可能不會直接導致Y，而是會影響其他內含的變數來導致Y，所以其中也包含了「所有被因果關係牽扯進去」的變數。

6　Sheehan and Grieves (1982) and Noble and Fields (1983).

REV_{it}，然後我們檢查這些特定的變數，例如賭場收入CR。我們有 i 個州（i=1,......,I）擁有合法博奕，以及在每一特定州都有 t 個時間區段（t=1,......,T）。在所有後續的分析中，我們逐州「堆疊」這些數據，並且依據時間先後順序為每一州排列這些數據。因此，按慣例我們會發現第 i 州收入的最後一項觀測值為REV_{iT}，後面接著的是第 i+1 州的第一項觀測 $REV_{i+1,1}$。接下來關於篩選資料的討論將幫助我們清楚瞭解州裡的堆疊順序並不重要，但從某一州的最後區段觀測至下一州的第一區段觀測進行過程中若有明顯中斷，便需要在一般的時間序列方法中做一些修正。

最明顯的修正是過濾掉來自 REV_{it} 觀測向量的州特有效應及趨勢作用。我們追蹤必要條件，透過回歸REV_{it} 的：(1)常數項；(2)一組（I-1）州的虛擬變數（為了說明州特有效應）；(3)一項時間趨勢（t=1是各州的初始觀測）來說明數據中的共同趨勢；以及(4)將趨勢變數的各州虛擬值倍數增加後，所估算出來的互動變數（容許各州有不同趨勢）。若數據是每季的，那麼季節性的修正（利用每季的虛擬值）也適用。最後，為了新的一州的第一項觀測值在被納入變數群中還能繼續達成其連續性，某項虛擬變數必須維持一致。回歸REV_{it}的殘差應該不具有州特性、趨勢及其他非系統性的特殊異象，我們稱這些殘餘資料為過濾序列。

在這個階段，為了穩定性來檢測過濾序列是合理的。記得前面曾提過要正當使用Granger因果關係檢測的首要條件就是穩定性[7]。有大量的程序用來檢測穩定性的存在與否，亦即序列裡

7　這也許有點誇大其詞。Holtz-Eakin等人（1988, p. 1373）指出，大量的截面資料使得落後係數隨著時間而可能會有所不同。當然，有個一直存在的問題是：多大的量算大量？這裡所指的8至14個截面不大可能算是「大量」。

單根的存在與否：Dickey-Fuller（DF）檢定、ADF檢定及Phillips-Perron（PP）檢定是三種普遍的單根檢定法。既然過濾收入序列是一個降趨的零均值序列，那麼選擇上述三種檢定的其中哪一種並不重要，不過我們會選擇PP檢定，因為PP檢定完整地考慮到檢定等式中的每一項延遞差異變數，倘若這些單根檢定允許我們拒絕非穩定性，那麼，我們將繼續進行下一個步驟的分析；否則，我們將持續重複進行過濾等式的檢測直到非穩定性被排除為止。

這些模型到目前為止有三個目的。第一，過濾掉未被列入考量的州特有效應及州特有趨勢效應，可排除各州數據堆疊順序的考量，特別是當過濾的方式為固定時；第二，過濾掉趨勢效應能夠排除掉結果是源自收入與所得變數的共同趨勢的考量；第三，過濾序列的穩定性保證了序列中的任何新特性都只是暫時性的，不論是州特有的或是歸屬於其他獨立時間因素。因此，排除掉（或降低發生的可能性）永久性衝擊、共同趨勢及共同因素的問題，使我們有理由相信我們所發現的任何博奕收入及個人年平均所得之間的因果關係都不是由外力產生的。

步驟二

有了過濾收入及所得序列後，下一個步驟就是要盡可能精確地決定各項序列是由何種自我回歸過程產生[8]。這個階段等同於將Box-Jenkins程序應用於各過濾變數上。目的是持續為各項變數在指定的產生過程中增加延遞，直到我們得到雜訊殘差為止。伴

8 技術上來講，整個Wold的定理保證一個穩定的序列能夠被列入ARMA過程中。當一個移動平均誤差過程無法事先被排除時，問題就落在我們如何在所有案例中，皆加入足夠的落後項目來產生雜訊殘差。

隨著偵測雜訊殘差的Box-Pierce之Q-統計量分析，我們運用自我相關或部分自我相關圖來幫助指定產生過程。在此，儉約性是我們的方針，選擇最不可能的延遞組，如此一來，最初36個延遞項做Q統計量檢測時就沒有明顯的自我相關（10%的水準值）存在於殘差之間。

這個步驟不是正統的，它另有目的。若是我們能夠在產生過濾序列的過程中辨識出過程估計中的殘差是雜訊，那麼我們便能夠合理地確定我們已從變數的過去值淬取出現值的所有可能資訊。暫時不會有系統性效應等著被解釋。接著，如果另一個被加入模型的變數有落後，且它為解釋過濾收入提供了一個統計量上明顯的改進，收入「導致」了所得便是一項合理的主張。這個階段引出了考慮將進行分析第三步驟的數據落後的問題。

步驟三

第二步驟的分析提供了所有準確說明回歸等式所需要的資訊。最後這一階段的分析則是評估Granger因果關係檢定及進行必要的假設檢定時，必然會包含的向量自我回歸。假設第二步驟所提到的過濾個人年平均所得（$PCIr_{it}$）是由AR(k)過程所產生，而過濾博奕收入（$REVr_{it}$）是由AR(m)過程產生，則等式4.2及4.3的接續式如下：

$$PCIr_{i,t} = \sum_{j=1}^{k} \beta_j PCIr_{i,t-j} + \sum_{j=1}^{m} \delta_j REVr_{i,t-j} + \varepsilon_{1,t} \qquad （4.4）$$

$$REVr_{i,t} = \sum_{j=1}^{m} \gamma_j REVr_{i,t-j} + \sum_{j=1}^{k} \theta_j PCIr_{i,t-j} + \varepsilon_{2,t} \qquad （4.5）$$

相對應的假設檢定是$H_0: \delta_1=\delta_2=......=\delta_m=0$，用來檢測$REVr$的Granger因果關係是否導致$PCIr$，以及$H_0: \theta_1=\theta_2=......=\theta_k=0$，用來檢測$PCIr$的$Granger$因果關係是否導致$REVr$。這個模形是以最小平方回歸[9]和共同假設的標準F檢定來估量。

在修正完面板數據所導出的傳統Granger因果關係分析後，我們合併先前提及的觀點，為此討論做出以下結論：延遞變數因為面板數據的堆疊，比我們剛開始所預期的耗盡更多的自由度。

倘若我們延遲數據，例如，在第二步驟中，若有三個時期評估適當的自我回歸過程，我們便會失去 $3I$ 個（而不是3個）自由度，因為每個州都必須延遲三個時期，而共有 I 個州的面板數據要延遲。這些額外延遲的理由是無關統計學的，回顧我們在進行第一步驟時，曾強調過程必須是穩定的。或者說，這些額外延遲是基於經濟上的目的：提出第i州的晚期觀測（亦即$T-2$, $T-1$, T）可用來解釋第 $i+1$ 州的早期觀測（亦即$t=1, 2, 3$）的說法是不具任何經濟意義的。但是倘若我們沒有捨棄第 $i+1$ 州或類似其他州的前三項觀測，那麼我們所假設的情況的確會發生。從累積時間序列及截面數據所獲得的自由度也許不會如乍看之下預期的多。

這個問題在第三步驟的分析更是被放大。倘若在第二步驟，$k>m$的情況下，發現$REVr$是$AR(m)$、而$PCIr$是$AR(k)$，那麼，為避免經濟學上無意義的參數評估在等式4.4及4.5加入延遲項之後，我們必須從各州捨棄前k個觀測。這表示，其他的因素不提，在過濾階段之後，還留在模型內的州必定至少還有 $k+1$ 個觀測

9 既然解釋變數對兩模型都相同，那麼，在最小平方法（OLS）及近似無關回歸評估之間便無不同，不論$\varepsilon_{1,t}$與$\varepsilon_{2,t}$是否有互相關聯。

值[10]。這依次暗示了反覆進行分析的三個步驟,直到有可測量的適用數據樣本出現爲止。

　　顯然地,Granger因果關係方法之於面板數據的應用並非直截了當,但是若能順著之前所述的這些方法仔細分析,便能夠提供可靠又有效的各州博奕收入及經濟成長之間因果關係的相關資訊。我們現在要轉而討論這些問題的實證分析。

第五節　實證結果

　　無疑地,消費者福利因爲新商品及新服務的出現而提升了,但是,這些新的機會對於經濟成長有造成重大影響嗎?合法博奕便是一項獨特的檢測良機。倘若擁有不同範圍的產業被檢測及比較,我們便可鑑定出口對於經濟成長的重要性。利用前面章節所發展出的方法,本節將呈現賭場博奕、賽狗及彩券的實證結果。

一、賭場博奕

　　下面列出十個州每季實際賭場收入及實際個人年平均所得的數據,並附上初始年份及季別[11]:科羅拉多州(1991,第四季)、伊利諾州(1992,第三季)、印地安那州(1995,第四季)、愛荷華州(1992,第四季)、路易西安那州(1993,第

10 當$n < v$時(v是除了其他州的虛擬值及互動變數之外的解釋變數之數目),在過濾階段,某個州將從模型中被捨棄。

11 各季的個人年平均所得是用個人所得數據(美國商務部提供)及線性內插年度人口普查估計值來計算。

四季）、密西西比州（1992，第三季）、密蘇里州（1994，第
三季）、內華達州（1985，第一季）、紐澤西州（1978，第二
季），以及南達科塔州（1991，第三季）。各州都有截至1996年
第四季的數據（亦即，1996，第四季），總計有248筆觀測值。
由於賭場博奕在大部分的州都是相對較新的產業，因此若要單獨
分析各州，則觀測數量稍嫌不足。第一步要通過檢測程序的考驗
便是，需要十季的延遲來測量Granger因果關係等式；也就是、
說，各州須各自捨棄10筆觀測。但由於印地安那州只有5筆，而
密蘇里州只有10筆，因此它們兩州都從此模型中除名。另外還
有來自於其他八州賭場收入（*CR*）及個人年平均所得（*PCI*）的
232筆觀測。

　　進行的第一步驟便是過濾序列，說明如下：

PCI_t = 常數+趨勢+初始年虛擬值+1990年之前　　　　（4.6）
　　　　+各季虛擬值+各州虛擬值
　　　　+各州趨勢互動項+誤差

CR_t = 常數+趨勢+初始年虛擬值　　　　　　　　　（4.7）
　　　　+各季虛擬值+各州虛擬值+誤差

　　在測量過程中，州的虛擬值應可移除自身以外的其他所有
州來自於堆疊數據及固定州特有差異的影響。時間趨勢及季虛擬
變數被用來移除任何過程中可能包括的依時趨勢或季節性組成要
素。七個州趨勢互動項則用來移除數據中的任何州特有趨勢，而

南達科塔是缺乏虛擬及互動變數的基底州。由於各州數據的堆疊會強化一個新的州的初始觀測,因此我們加入一項「初始年虛擬值」(各州的初始觀測值是1,其他觀測值則是0)。由於個人年平均所得是來自於兩個不同的來源,為了區別來源及解釋這些來源所紀錄的差異性,我們為1990年前PCI_t等式裡的觀測多加了一項「1990年之前」的虛擬變數。這個虛擬變數只有影響內華達州及紐澤西州的個人年平均所得過濾等式。最後,在「誤差」項中包含了其他隨機的干擾因素。

檢測過程是以過濾回歸做為開始,然後為單根檢測過濾變數,$PCIr$及CRr,Phillips-Perron的PP檢測指出可以剔除單根的假設。兩個序列在1%的水準值都是穩定的(PP_{CRr} = -8.324;PP_{PCIr} = -4.594;臨界值 = -2.575)。接下來便要決定產生每個過濾變數的時間序列過程。Box-Jenkins方法指出$PCIr$能合理的被認定是由AR(7)過程產生的,而CRr則是由AR(9)產生。必須注意對於這程序的餘項,我們必須捨棄各州延遲數目較高的觀測(亦即9)。這使我們現在跟原先模型所載明的232筆觀測比較起來,總共還剩下160筆觀測。

最後,我們交替回歸這些穩定過濾序列($PCIr$及CRr)所各自對應的延遞項及其他變數的過去值,然後檢測其他延遲的係數是否連帶顯著地不同於零。假定C是常數項,我們估量,

$$PCIr_{i,t} = C + \sum_{j=1}^{7} \psi_j \, PCIr_{i,t-j} + \sum_{j=1}^{9} \pi_j \, CRr_{i,t-j} + \mu_{1,t} \qquad (4.8)$$

而過濾賭場收入，

$$CRr_{i,t} = C + \sum_{j=1}^{9} \phi_j\, CRr_{i,t-j} + \sum_{j=1}^{7} \lambda_j\, PCIr_{i,t-j} + \mu_{2,t} \qquad （4.9）$$

在等式4.8中，我們檢測H_0: $\pi_1 = \pi_2 = \ldots\ldots = \pi_9 = 0$，倘若虛無假設被剔除，那麼賭場收入Granger因果關係帶來經濟成長。若未被剔除，則代表這方向不具任何因果關係的證據。而在等式4.9，我們檢測H_0: $\lambda_1 = \lambda_2 = \ldots\ldots = \lambda_7 = 0$，類似前述的個案，虛無假設的剔除暗示了經濟成長Granger因果關係帶動賭場博奕，剔除失敗則代表增加的個人年平均所得並未導致賭場收入的增加。由於我們可以剔除早先的虛無假設，卻不能剔除最近的假設，表4.1所示的結果代表，賭場收入Granger因果關係導致了經濟成長（有1%的顯著水準值），但反之不然。

表4.1　賭場模型Granger因果關係結果

假設	F-統計量 (F*)	機率 (F>F*)
$\pi_1 = \pi_2 = \ldots\ldots = \pi_9 = 0$ （CRr未導致PCIr）	2.577	0.009
$\lambda_1 = \lambda_2 = \ldots\ldots = \lambda_7 = 0$ （PCIr未導致CRr）	0.404	0.898

幾項與該結果相關的重點值得注意。如同許多政客及博奕事業所陳述的，此產品的確對於成長具有正向的效應。我們已採取預防措施來確定內華達州對於實證結果不具任何影響，回顧該州的數據只被追溯至1985年，紐澤西州則追溯至最初的1978年，而

其他所有的州也追溯到1990年初期。當模型被切割而每個切割部分的模型都被檢測，所有結果都與表4.1一致[12]。

其次，以「工廠一餐廳」二分法來分析，整個產業皆呈現出「工廠」的效應，並不似Grinols（1994b）所述，僅僅只有內華達州而已。倘若只有少數幾州是工廠，我們不會預期在整個模型中有如此顯著的結果，因為其他被認為是餐廳的州囊括了整個模型大約半數的觀測。倘若確實沒有任何因果關係存在這些州裡，那麼，預期會在模型中加入充分變量來防止非因果關係的假設則被剔除。

本章節的結果不應僅僅因為博奕收入理論上是個人年平均所得的一部分而被視為理所當然，如果是因為這個原因，那麼我們應在另一個方向也可以發現Granger因果關係的存在。單單只因兩個變數被預期也許會隨著時間往相同的方向移動，並不表示一個降趨變數正在導致另一個變數。

大體說來，這些結果說明了從合法博奕的引進（一項新商品）直到經濟的成長，存在著正向的因果關係。將該結果與類似的賽狗檢測結果比較，我們將對於判斷經濟成長出口基本理論的正確性有更完整的資訊。

二、賽狗

賽狗的合法化並不如賭場博奕具爆炸性。某些州已於1930年立法通過賽狗，但其他的州直至1980年才立法通過。我們已蒐集

12 舉例來說，紐澤西州和密西西比州被一起檢測，產生了類似表4.1的結果。Walker（1998a）載述了完整的討論。

十八個州的個人年平均所得及賽狗場總營業額（HAN，押在賽狗場上的賭注金額）的年度資料[13]。大體而言，賽狗資料是由各自的競賽委員會提供，至於那些委員會獨立的州，可以在國際競賽委員會所發行的賽馬彩票中的年度統計摘要找到數據資料。

　　賭場博奕程序被反覆用來分析賭狗事業。包含於過濾等式中的變數是一項常數、趨勢、「新州」變數以及州虛擬和趨勢虛擬互動項，全都是之前討論過的。當然，既然數據是年度的數據，我們便不需要各季的虛擬值。一開始有十八個州222筆觀測，為適當的延遲期數所做的初步檢測造成了四個州因為缺乏足夠的觀測而必須從模型中被捨棄：堪薩斯州、德州、佛蒙特州及威斯康辛州。這些州各自只有5到7筆觀測，最後的結果共累積了十四個州共195筆觀測的資料。各州列示如下，數據資料截至1995年。各州的數據初始年份如括弧內所示：阿拉巴馬州（只包含摩比港郡及伯明罕郡，1975）、亞歷桑那州（1984）、阿肯色州（1975）、科羅拉多州（1985）、康乃迪克州（1985）、佛羅里達州（1985）、愛達華州（1985）、愛荷華州（1985）、堪薩斯州（1989）、麻州（1985）、新罕布夏州（1975）、奧勒岡州（1975）、羅德島州（1985）、南達科塔州（1982）、德州（1990）、佛蒙特州（1985-1992）、西維吉尼亞州（1985）、威斯康辛州（1990）。如同賭場檢測，這個模型中的數據因通貨膨脹而有所調整。

　　在過濾完這些變數之後，我們檢測單根。PP檢定統計量在 *HANr* 是-7.97，在 *PCIr* 的統計量是-6.35。既然在1%水準下的臨界

13 使用年度資料最主要是因為無法取得各季資料。這並不會讓問題複雜化，因為一般來說，賽狗早在賭場博奕之前就合法了。

值是-2.58，此單根的假設會被兩序列所拒絕。

過濾殘差的Box-Jenkins分析指出，*PCIr*是由AR(4)所產生，而 *HANr*是由AR(3)所產生。最後一個階段便是進行Granger因果關係檢測。包括測量下列的模型及進行必要的F檢定，

$$PCIr_{i,t} = C + \sum_{j=1}^{4} \psi_j \, PCIr_{i,t-j} + \sum_{j=1}^{3} \pi_j \, HANr_{i,t-j} + \mu_{1,t} \quad (4.10)$$

$$HANr_{i,t} = C + \sum_{j=1}^{3} \phi_j \, HANr_{i,t-j} + \sum_{j=1}^{4} \lambda_j \, PCIr_{i,t-j} + \mu_{2,t} \quad (4.11)$$

F檢定的結果如下**表4.2**所示。賽狗場營業額的Granger因果關係導致個人年平均所得的結果在標準水準值是顯著的。並無證據顯示雙向的因果關係。

表4.2　賽狗模型Granger因果關係結果

假設	F-統計量 （F*）	機率 （F>F*）
$\pi_1=\pi_2=\pi_3$ （HANr未導致PCIr）	3.657	0.014
$\lambda_1=\lambda_2=\lambda_3=\lambda_4$ （PCIr未導致HANr）	0.841	0.501

如同賭場博奕模型，我們也試圖探究單一州或州裡的小團體與此結果的關聯。我們將此樣本切割成兩個部分，一個部分是自1975年以來擁有賽狗場較長時間的州，另一部分是最近才將賽狗合法化的州。兩部分的分析都展示了與**表4.2**相當一致的結果。

對於長序列所包含的州，F統計量檢測*HANr*未導致*PCIr*的虛無假設之值為4.77，而*PCIr*未導致*HANr*的虛無假設之值則為0.7。至於短序列所包含的州，各自的F統計量值則分別是7.30和0.93[14]。

這個結果顯示，賽狗場一如賭場，在州水準值上，Granger因果關係帶來了個人年平均所得。因為不同的產業門檻及範圍，賽狗場與賭場的檢測結果皆說明了出口對於經濟成長而言並非絕對必要。

三、彩券

彩券因為是由政府經營而有所不同。此外，它們的「地點」比起賭場及賽狗場要來得更多，而且它們並不具備大量資本或勞動力輸入的特性。然而，在彩券及其他博奕事業之間仍有類似的地方，分析這些相似點可以得到一些有用的資訊。

彩券因具備「自願」的特質而成為增加收入的普遍財務政策，目前已有超過三十個州發行彩券，用以減稅及／或提高熱門活動的支出。現已有為數眾多關於彩券經濟效應的研究，大多數都著眼於政府的財務狀況[15]。彩券銷售額的平均取出率（take-out rate，稅率）大約是50%，彩券市場同時還有一大部分是由跨州界購買組成（Garrett and Marsh, 2002）。

14 有興趣的讀者可以參考Walker（1998a）的完整分析及結果。

15 Clotfelter和Cook（1991）以及Borg、Mason和Shapiro（1991）的論著是迄今最完整的研究。可同時參考Alm, McKee and Skidmore (1993), Borg and Mason (1993), Erekson, Platt, Whistler and Ziegert (1999), Gulley and Scott (1993), Kaplan (1992), Mikesell (1992), Ovedovitz (1992), Thalheimer (1992), and Thornton (1998)。

　　針對彩券模型，共蒐集了來自下列各州的實際彩券總銷售額及實際個人年平均所得的490筆觀測，從括弧內的年份直至1995年：亞利桑那州（1982）、加州（1986）、科羅拉多州（1983）、康乃狄克州（1972）、德拉威州（1976）、華盛頓特區（1982）、佛羅里達州（1988）、愛達華州（1990）、伊利諾州（1975）、印地安那州（1990）、愛荷華州（1986）、堪薩斯州（1988）、肯德基州（1989）、緬因州（1975）、馬里蘭州（1974）、麻州（1972）、密西根州（1973）、明尼蘇達州（1990）、密蘇里州（1986）、蒙大拿州（1988）、新罕布夏州（1970）、紐澤西州（1971）、紐約州（1970）、俄亥俄州（1975）、奧勒岡州（1985）、賓州（1973）、羅德島州（1975）、南達科塔州（1988）、費蒙特州（1979）、維吉尼亞州（1989）、華盛頓州（1983）、西維吉尼亞州（1986）、威斯康辛州（1989）。

　　在第四節所討論的修正將應用於彩券模型。我們必須先利用下列各種變數來過濾數據：(1)用來移除州特有效應的州虛擬值；(2)用來排除可能存在於變數之間的任何共同趨勢效應的趨勢變數；(3)用來移除可能存在於數據內的州特有趨勢的趨勢虛擬互動項；(4)用來移除數據堆疊效應的變數。兩數據序列的過濾等式與之前的模型相類似。應變數面板數據包括州年平均所得數據（PCI_t）及州彩券收入（LR_t）。某些州因為沒有足夠觀測值來支援延遲期的最小必要數量而必須從分析中除名。這些被除名的州包括：加州、佛羅里達州、愛達華州、印地安那州、愛荷華州、堪薩斯州、肯德基州、明尼蘇達州、密蘇里州、蒙大拿州、奧勒岡州、南達科塔州、維吉尼亞州、西維吉尼亞州、威斯康辛州。

過濾等式中的殘差（$PCIr$及LRr）為此分析剩餘的資料所利用。下個步驟便是檢測穩定性。利用PP檢定得知，從過濾等式PCI_t檢測出的殘差統計量為-5.20；從LR_t檢測出的是-6.43，臨界值達-2.57的情況下，兩個個案中的單根假設也許都會被否決（在1%的水準下）。已知兩個序列都是穩定的情況下，下個步驟便是列出產生各序列的程序。

為了替變數決定適當的落後期數而反複執行的程序顯示，要將$PCIr$的殘差轉變為雜訊至少需要五個延遲期，LRr則需要六個。根據相關圖資料，使用這些延遲期數時，在觀測期之間並未出現明顯的自我相關（autocorrelation）。

最後，我們可以具體列出Granger因果關係檢測。需要的回歸等式如下，

$$PCIr_{i,t} = C + \sum_{j=1}^{5} \psi_j \, PCIr_{i,t-j} + \sum_{j=1}^{6} \pi_j \, LRr_{i,t-j} + \mu_{1,t} \qquad (4.12)$$

$$LRr_{i,t} = C + \sum_{j=1}^{6} \phi_j \, LRr_{i,t-j} + \sum_{j=1}^{5} \lambda_j \, PCIr_{i,t-j} + \mu_{2,t} \qquad (4.13)$$

當H_0: $\pi_1 = \pi_2 = \ldots\ldots = \pi_6 = 0$時，進行彩券收入是否導致經濟成長的F檢定。換言之，這個假設便是π_j共同係數並未與零值有（連帶的）顯著差異，倘若這個假設被拒絕，那麼Granger因果關係便存在。而用來檢測從$PCIr$至LRr的因果關係的假設則是H_0: $\lambda_1 = \lambda_2 = \ldots\ldots = \lambda_5 = 0$。

這些回歸式的結果總結於表4.3。顯然證明了（在1%的水準下）個人年平均所得的增加會導致彩券購買量的增加，這也支持

了彩券是常態性商品的論點，同時也與Caudill、Ford、Mixon和Peng（1995）對於較高所得的州比較有可能率先發行彩券的發現一致。並無證據顯示彩券的收入刺激了經濟的成長（亦即，F 檢定 $\pi_1=\pi_2=\ldots\ldots=\pi_6=0$ 於任何適當水準下，在統計上都不顯著）。

表4.3　彩券模型的Granger因果關係結果

假設	F-統計量 （F*）	機率 （F>F*）
$\pi_1=\pi_2=\ldots\ldots=\pi_6=0$ （LRr未導致PCIr）	0.474	0.828
$\lambda_1=\lambda_2=\ldots\ldots=\lambda_5=0$ （PCIr未導致LRr）	4.87	0.0003

孤立的州彩券模型

Mikesell（1992）發現，在有發行彩券的各州中，與未發行彩券的州比鄰的各郡比內陸的各郡擁有更高的平均彩券銷售量。這項跨界（cross-border）彩券購買的重大影響能夠成為州政府決定是否發行或保留彩券的重要考量因素，為了留住資金而發行彩券（亦即防衛型彩券，defensive lotteries）能夠影響經濟成長嗎？為了充分瞭解輸出彩券（為達成經濟成長）的重要性，邊界彩券發行州與所有鄰州的比例被用來區隔模型中的「孤立」州。

最初模型中的各州與其附近的州列示於表4.4。一半以上鄰州未發行彩券的這些州是被「孤立的」，它們成為被用來衡量經濟成長出口效應的另一檢測群組[16]。被孤立的州只有四個：亞利

16 為孤立州選定50%的水準值是因為那是合理的樣本大小所能接受的最小值。

表4.4 彩券發行州及其鄰州

州別：鄰州	
[AZ]: CA, NV*, UT*, NM*	MI: IN, OH, WI
CA: OR, NV*, AZ	MO:KS, OK*, AR*, KY, IL, IA
[CO]: UT*, WY*, NE, KS, OK*, NM*	[MT]:ID, WY*, SD, ND*
CT: RI, MA, NY	NH: VT, ME, MA
DE: MD, NJ, PA	NJ: DE, PA, NY
DC:VA, MD	NY: VT, CT, NJ, PA, MA
[FL]: GA, AL*	OH: KY, MI, IN, WV, PA
IL: IN, IA, MO, KY, WI	OR: WA, ID, CA, NV*
IA: MN, WI, IL, NE, MO	PA: NY, NJ, WV, MD, DE
KS: CO, NE, MO, OK*	RI: CT, MA
ME: NH	SD: ND*, NE, IA, MN, MT, WY*
MD: DC, VA, WV, PA, NJ	VT: NY, NH, MA
MA: NY, CT, NH, RI, VT	WV: VA, KY, OH, PA, MD

說明：*代表未發行彩券，[]代表孤立的州。

桑那州，科羅拉多州，佛羅里達州，以及蒙大拿州。

這些孤立州總計有43筆觀測值。過濾等式使用了與之前相同的變數（當然扣除了不適虛擬值及互動項），PP統計量在$PCIr$是-3.27；LRr是-5.74，由於臨界值在1%水準是-2.62，單根檢測顯示了過濾數據序列是穩定的。相關圖的分析指出，$PCIr$序列的適當延遲期數是二期，LRr則是三期。而孤立模型的Granger因果關係檢測包含，

$$PCIr_{i,t} = C + \sum_{j=1}^{2} \psi_j PCIr_{i,t-j} + \sum_{j=1}^{3} \pi_j LRr_{i,t-j} + \mu_{1,t} \quad （4.14）$$

$$LRr_{i,t} = C + \sum_{j=1}^{3} \phi_j \, LRr_{i,t-j} + \sum_{j=1}^{2} \lambda_j \, PCIr_{i,t-j} + \mu_{2,t} \qquad (4.15)$$

根據這個模型的結果（如表4.5所示），並無有力的證據顯示雙邊對稱的因果關係（10%的水準值）。與完整模型的結果相反，只要這個州是「孤立的」，就有部分證據顯示彩券銷售量與經濟成長之間具有因果關係。這項發現指出，成長的出口基本理論至少稍許適用於彩券。

表4.5 「孤立的」彩券發行州模型的Granger因果關係結果

假設	F-統計量 （F*）	機率 （F>F*）
$\pi_1 = \pi_2 = \pi_3$ （LRr未導致PCIr）	2.51	0.099
$\lambda_1 = \lambda_2 = 0$ （PCIr未導致LRr）	2.96	0.067

 第六節　摘要與總結

州政府意圖將各種博奕活動合法化的想法，充斥著許多過分誇張的論調。贊成合法的一派認為，除了其他潛在的利益之外，新的博奕活動將促進經濟成長，反對派則認為爭辯經濟成長是無意義的。基本上無論是贊成或反對皆缺乏實際證明。

一、賭場博奕與賽狗

在分析一開始便提出了有關合法博奕的經濟成長效應的兩個問題：**問題一**，合法博奕對州經濟成長是有貢獻的嗎？若答案是肯定的；那麼**問題二**，爲了經濟的成長，博奕必須出口嗎？這些問題已在賭場博奕、賽狗及州水準的個人年平均所得之面板數據的Granger因果關係分析中被提出。

我們可以斷定賭場博奕及賽狗的Granger因果關係帶來了州的年平均所得，因此無因果關係的假設被拒絕了。然而，並無證據顯示年平均所得增加的Granger因果關係帶來了賭場博奕與賽狗的增加，這些結果說明了問題一的答案爲「是」。我們的結果指出，增加一項新的商品至某一州的消費選單的確可以刺激該州的經濟成長。當然，我們並無反對這項分析的證據。

關於出口基本理論的**問題二**，回顧這兩樣博奕活動的不同門檻及範圍，根據我們所得到的結果，在州成長過程中扮演決定性角色的主張並未獲得證實。但近期的推論並未表示，出口商品及服務未導致州經濟成長，畢竟，博奕在門檻及範圍上都超出了賭場所在的該州本身，而且我們也發現這情形導致了州的經濟成長。另一方面，在門檻及範圍都較小的賽狗，我們也發現了相同的結果。我們也許可斷定，新興合法博奕的出口，或許足夠讓博奕事業造成經濟的成長，但卻不是絕對必要。

當我們已提出合法博奕是否導致成長的問題時，我們還未打算解釋博奕合法化是透過何種管道轉換爲經濟成長。是因爲賭場或賽狗場的建造擴張了該州的股本（capital stock）嗎？或許所得由高邊際消費傾向（MPCs）的消費者（輸家）流至MPCs較低的

企業家（贏家）的重新分配造成了股本的連續擴張。隨著較高工資而來的移民是因為州公共建設擴張的關係嗎？消費者有額外的產品可購買會提高支出增加的速度嗎？造成凱因斯主義的政府支出的倍乘效應是歸因於州政府如何處理額外的收入嗎？究竟合法博奕是如何刺激經濟成長的？可以確定的是，會有更多實證去關注這項問題，因為證據顯示變數之間是存在著關係的。

二、彩券

當政治人物試圖為財政限制鬆綁時，彩券是非常受歡迎的方式。過去的分析並未考慮彩券、孤立性及經濟成長之間的關係，當為了避免檢測到過大的樣本而對數據設限時，結果顯示當發行彩券的州被孤立時，經濟成長或許會是彩券的效應之一。對於該結果單純地解釋便是，彩券與其它財經政策並無不同。從外地帶進愈多收入，代表此政策的效果就愈大。這是有道理的，因為它就類似於向外地居民徵稅，若你可以為州內的消費向他們徵稅，那麼你的州的淨正向影響將會更大。

這表示成長的出口基本理論是適用於彩券的。為努力將消費留在本州而採取的防衛性彩券，對於州的經濟成長則起不了任何作用，而諷刺的是，只有非孤立的州對防衛性的合法之議題有興趣，但這些州卻剛好是未因彩券帶來明顯成長效應的州。不可否認地，經濟成長本身也許並不是發行彩券的主要目的，但是，這裡所提供的資料仍可做為目前還在爭辯彩券價值的政府參考之用，據Caudill等人（1995）發現，若周圍的州都已發行彩券，則這些政府便較有可能接納彩券。

三、總結

　　本章提供了部分早期的實證經驗，證明了事實上合法博奕的確爲各州經濟成長帶來正面的衝擊，這些結果比其他只分析單一州的經驗或只分析非常短的期間的調查要來得普遍的多。不過，仍然有許多論點需要進一步的實證分析，特別是這裡只能依賴1995年或1996年的數據做爲實證。本章的論述可成爲後續實證研究的基礎[17]。

────────────

17 Walker和Jackson（2007b）更新他們早期的研究（1998），此研究乃
　依據1991-2005年的年度賭場數據，他們早期研究的結果指出，博奕
　所帶來的經濟成長效應是短暫的。

第五章　美國博奕事業之間的關係

$P(A)=k/n$

$.d.f = probability\ density\ function:$

$f(k)=P(x=k)$

第一節　前言

　　近年來許多政府已面臨日益增加的財政壓力，這壓力使得政
府致力於刪減支出、提高稅收，抑或是平衡政府預算。某些州、
地區及國家爲提高「自願」稅收已轉向賭場合法化。舉例來說，
在美國，最近至少有二十二個州考慮引進或擴張博奕營運來補貼
州裡的財庫（*USA Today*, 2003），其中包括有十個州已在2004年
將特定的賭場議題納入選舉政見（Anderson, 2005）[1]。包含日本
及台灣在內的幾個國家目前也正在考慮將博奕合法化。儘管與增
加稅收或刪減支出相較之下，選民可能更能接受博奕的合法化或
擴張，不過，整體的經濟成長效應還是模糊不清的。

　　本章著眼於稅收的論述。博奕事業的獲利通常較其他事業被
課以更高的稅，因此即使博奕導致其他部分花費的降低，整體的
稅收也許還是增加的。然而，由於博奕可能還有其他重要的社會
成本或外部成本，稅收也許不是唯一考量。在第六章我們將討論
這個問題。

　　欲瞭解將合法博奕當做財稅政策工具之有效性的關鍵在於先
釐清博奕事業之間的關係。儘管第四章檢視了博奕及經濟成長之
間的關係，卻忽略了博奕事業之間的關係，顯然地，產業（包括

1　Levine（2003）描述，關於博奕的爭辯在許多州都會發生。除了
　　引進新的產業，某些州政府已考慮在現存的博奕事業上加重稅負
　　（Husband, 2003）。有一個極端的例子是，據傳聞伊利諾州的州
　　長考慮接收州裡的所有賭場，「爲謀全州的利益而經營」（Kelly,
　　2003）。而在2003年，伊州卻在賭場收入上課徵全國最高的邊際稅
　　率70%，在2005年，稅率降至50%。

非博奕事業）之間的相互作用將影響它們與經濟成長及稅收之間的關係。賭場博奕是這裡主要的焦點，但是，做為課稅政策的賭場博奕的有效性則嚴重地依賴它與其他博奕事業的關係。舉例來說，倘若賭場和彩券是互補的，那麼發行彩券的州便能因為賭場的引進而得到好處。假設賽馬場和賭場競相搶食市場大餅，那麼已設置賽馬（horse racing）的州或許不會想引進賭場。不過，各種博奕事業之間的關係尚未在相關文獻中獲得太多討論。

在本章中，近似無相關回歸模型被用來檢測不同的博奕事業之間，是否相互影響以及如何互相影響。由於數據資料是公開可取得的，並且博奕事業在很多不同的州已建立完善，因而美國提供了一個可供分析的理想個案。在此，共分析四個產業時間從1985年至2000年：賭場、賽狗、賽馬以及彩券。本模型利用交易額做為應變數，而其他交易額、鄰近州的產業，以及各種人口統計學特性做為解釋變數。這個結果顯示當其他產業相輔相成時（賭場及賽馬；賽狗及彩券；賽馬及彩券），某幾個產業正競相搶食（賭場及彩券；賽馬及賽狗）。

這項分析是以Walker及Jackson（2007a）的研究為依據，它首度提出了存在於美國不同博奕事業之間的一般關係之證據[2]。根據我的瞭解，其他國家並沒有相關的學術研究。有了這些產業內部關係的資料，執政者及選民對於是否在轄區內擴展博奕產業以及連帶造成的經濟及稅賦影響會比較以平常心看待。這份報告為研究這些課題奠定了重要的基礎，當然，這裡的結果不見得適用於其他的轄區。

2　其他已發表的論文多半侷限於對於各別博奕事業需求的估計或是檢測單一州裡某兩項產業的關係。

本章在第二節繼續回顧文獻，第三節則解釋用來檢測博奕事業關係的數據，第四節描述模型及結果；第五節則包括結果及其延伸課題，特別是與稅金政策有關的議題。

第二節　文獻回顧

過去二十年來，全球的博奕事業已經歷了一段極佳的轉變[3]。最有力的證據莫過於美國，而最有趣也最受爭議的是，1990年，博奕已擴張至十一州。即使至今，人們對於博奕擴張的經濟成長效應所知仍有限，但是，合法博奕在經濟學文獻中儘管受限於資料，卻愈來愈受關注[4]。許多著重某特定博奕之需求的研究已被發表，亦即研究此產業在另一項收入或對於該州稅收的影響。在許多例子中，這些論文只研究單一國家或單一州，或是州裡某一小團體，且只研究某一小段期間[5]。

部分報告將博奕事業的效應著眼於稅收上，Anders、Siegel和Yacoub（1998）檢測了亞利桑那州某一郡的印地安式賭場

3 詳細的討論請參考Eadington（1999）或McGowan（2001）。

4 這個問題特別發生在印地安式賭場的個案中，它普遍存在於二十八個州，卻不被要求公開數據資料。

5 彩券比其他博奕事業獲得更多的關注，但是，很多彩券研究都著重於決定是否發行彩券的影響因素，包括財政壓力。相關的研究包括Alm等人（1999）；Gaudill等人（1995）；Mixon、Caudill、Ford和Peng（1997）；Erekson等人（1999）；Glickman和Painter（2004）；Giacopassi、Nichols和Stitt（2006）。其他關於彩券較廣泛的分析，最著名的是Clotfelter和Cook（1991），以及Borg等人（1991），但這些研究大多未提出彩券與其他博奕事業之間的關係。

（Indian casinos）在交易稅收上的影響。他們發現當賭場引進之後，零售業、餐廳、酒吧、飯店及娛樂業所繳的稅，明顯減少許多。Siegel和Anders（1999）調查密蘇里州引進水上賭場（riverboat）的營業稅收入，大體而言，他們發現總稅收並未受影響，但來自於某特定娛樂業的稅收降低了。Popp和Stehwien（2002）調查了新墨西哥州某一郡的稅收，發現賭場在該郡對於稅收有負面的影響，但是鄰郡的賭場效應卻有點怪異，即第一個賭場對郡產生負影響時，第二個賭場卻是正影響。

其他學者則特別著眼於產業內部的關係（inter-industry relationship）。Davis、Filer和Moak（1992）檢測一個州是否發行彩券的決定因素，在其他方面，學者發現州內的合資彩票事業及有發行彩券的鄰州比例愈小，該州的彩券稅收便愈高。

Mobilia（1992）發現彩券的虛擬值對於合夥贏家賭注分成方式（pari-mutuel attendance）而言是負值而且是顯著的，對於獨資的經營者（per attendee handle）則不然。Thalheimer及Ali（1995）發現彩券降低了賽馬場的交易額，但是，同時擁有彩券及賽馬場的州在總稅收上是增加的。Ray（2001）發現賽馬及賭場虛擬值對於全州的賽狗交易額有明顯的負面影響。Siegel和Anders（2001）則發現在亞利桑那州印地安賭場內吃角子老虎機的數目對於彩券銷售量有明顯的負影響，但賽狗及賽馬對彩券則無影響。Elliott及Navin（2002）調查發行彩券及決定彩券銷售量的可能性。他們發現賭場及同注分彩法對彩券有害，而鄰州的彩券則造成銷售量小部分的負面影響。州裡的印地安式賭場及鄰州的水上賭場並未明顯影響到彩券銷售。Fink和Rork同時也考慮了各州有自我決定賭場是否合法化的能力。低收益的彩券發行州較

有可能將賭場合法化，而這也多少解釋了賭場與彩券之間的負向關係。Kearney（2005）發現花在彩券上的資金完全由非博奕所減少的支出來供給，這表示其他博奕活動並未因彩券而受害。

表5.1是許多關於產業內部關係研究的總表，它包含了調查年份、研究範圍（例如，單一跑馬場或兩個州）、是否大部分都利用虛擬變數做分析以及研究中的重要發現。這份文獻提供了一些博奕事業之間關聯性的重要資訊。最普遍的發現便是，一個產業若非危害到另一個產業，要不就是對其完全沒有影響。並沒有研究發現不同的博奕事業之間會相輔相成。

這個研究領域有三項重要的訴求。首先，這些研究經常調查不同的短期區間，並且限於單獨個體或小群體的州，要利用這些研究來推斷其他區域或時段，就算可能也是相當困難的。其次，大部分的研究報告只為產業間的關係提供單向檢測，舉例來說，檢測彩券對於贏家分成方式的影響時，通常不會同時分析贏家分成方式對於彩券的影響。為此，文獻缺乏某些產業如何影響其他產業的資料。最後，大部分研究都只透過虛擬變數來說明其他博奕事業的存在，這點忽略了在這些產業的博奕量。

為了改正這些研究主旨，現今的模型包含1985年至2000年所有的州及哥倫比亞特區，我們研究這四個產業（賭場、彩券、賽狗及賽馬）如何互相影響，最後，在分析產業內部關係時，我們倚賴各州的交易額，而不是只利用簡單的虛擬變數來代表產業的存在。將特徵結合在一起使得這份分析在博奕文獻中益加獨特。

表5.1　產業內部關係的文獻回顧

報告	年份	州／郡	是否以虛擬變數為主？	重大發現[a]
Anders、Siegel和Yacoub（1998）	1990-96	單一郡（AZ）	是	印地安式賭場危害其他娛樂業
Elliot和Navin（2002）	1989-95	所有的州	否	賭場及彩票危害彩券
Kearney（2005）	1982-98	所有的州	否	彩券未危害其他的博奕產業
Mobilia（1992）	1972-86	所有擁有賽狗及賽馬的州	是	彩券危害賽狗及賽馬事業
Popp和Stehwien（2002）	1990-97	三十三個郡（NM）	是	印地安式賭場危害其他娛樂事業
Ray（2001）	1991-98	所有擁有賽狗的州	是	賽馬及賭場危害賽狗事業
Siegel和Anders（1999）	1994-96	單一州（MO）	否	賭場危害其他娛樂事業
Siegel和Anders（2001）	1993-98	單一州（AZ）	否	吃角子老虎危害彩券；賽馬及賽狗未影響彩券
Thalheimer和Ali（1995）	1960-87	三個賽馬場（OH, KY）	否	彩券危害賽馬場

[a]「其他娛樂業」是指非博奕事業，例如，餐廳、飯店及酒吧。

第三節　資料

本章的主要目標是為了判斷美國境內不同博奕事業之間的關係。我們收集了每一州，包含華盛頓特區，從1985年至2000年的

各種人口統計及交易額數據，每個變數總共有816筆觀測值，分類爲三個群組，說明如下。

一、賭額變數

各州各博奕產業的賭額數據總括於表5.2-5.6[6]，表內指出了每種博奕開始發行的初始年，星號「*」代表在整個1985年至2000年這段期間，博奕皆存在於該州。在某些州，賽狗及賽馬並未一直存在，這樣的案例中我們只列出存在的年份。某些形式的賭博免於分析（慈善事業及私人賭博，非賭場及賽馬場的撲克牌遊戲機或吃角子老虎機[7]）。

6 產業資料的來源如下，彩券銷售量來自《2001年LaFleur全球彩券年鑑》（*LaFleur's 2001 World Lottery Almanac*），第九版，TLF出版社，2001。賭場收入資料來自於美國博奕協會及各州博奕委員會。賽狗及賽馬交易額來自於1985-2000年的《賽馬彩票》（*Pari-Mutuel Racing*），由國際競賽委員會發行。1985-1990年的賽狗及賽馬數據，和1995-2000年的賽馬數據皆代表交易額，對1991-1994年的賽馬及賽狗來説，交易額是以總彩票取出額及有效取出率（交易額＝總彩票取出額／有效取出率）來計算，1995-2000年的賽狗場交易額也是用同樣的方式計算，因此，所有記述的競賽數據都是使用一致的計算方式。以上所有數量的資料都根據勞工統計局的消費物價指數CPI進行通貨膨漲的調整（1982–1984年＝100）。每年的州人口預估則來自普查局。各州的每年印地安式賭場的建築面積則是利用網站：www.casinocity.com上的賭場資料計算，直至2007年為止，該網站列示了美國境內126個印地安原住民所擁有的賭場，利用賭場的網頁或電訪的方式，我們收集到這些賭場的建築面積及開幕日期。

7 賽馬場的吃角子老虎機及撲克牌遊戲機，也就是所謂的「賽馬賭場」（racinos），對某些州而言是較新的現象。由於它們具備相對新穎性，而且要為這些非競賽賭金分類原本就有困難（是屬於賽馬交易額還是賭場收入呢？），因此這些賭博性遊戲機在分析時是被省略的。關於賭博賽馬中心的討論請參考Eadington（1999, p. 176）以及Thalheimer和Ali（2003, p. 908）。

表5.2　美國境內彩券的發行概況，1985-2000年

州	初始年	州	初始年	州	初始年	州	初始年
AL		IL	*	MT	1988	RI	*
AK		IN	1990	NE	1994	SC	
AZ	*	IA	1986	NV		SD	1988
AR		KS	1988	NH	*	TN	
CA	1986	KY	1989	NJ	*	TX	1992
CO	*	LA	1992	NM	1996	UT	
CT	*	ME	*	NY	*	VT	*
DE	*	MD	*	NC		VA	1989
DC	*	MA	*	ND		WA	*
FL	1988	MI	*	OH	*	WV	1986
GA	1993	MN	1990	OK		WI	1989
HI		MS		OR	*	WY	
ID	1990	MO	1986	PA	*		

註：除非有特別標記，數據皆至2000年。
* 代表1985至2000年，彩券持續發行。

表5.3　美國境內賽馬的經營概況，1985-2000年

州	初始年	州	初始年	州	初始年	州	初始年
AL	1987, 1989-2000	IL	*	MT	*	RI	1991
AK		IN	1994	NE	*	SC	
AZ	*	IΛ	*	NV	1989	SD	*
AR	*	KS	1988	NH	*	TN	
CA	*	KY	*	NJ	*	TX	1989
CO	*	LA	*	NM	*	UT	
CT	*	ME	1985-1989, 1991-2000	NY	*	VT	1985-1997
DE	*	MD	*	NC		VA	
DC		MA	*	ND	1989	WA	*
FL	*	MI	*	OH	*	WV	*
GA		MN	1985-1992 1994-2000	OK	*	WI	1996
HI		MS		OR	*	WY	*
ID	*	MO		PA	*		

註：除非有特別標記，數據皆至2000年。
* 代表1985至2000年賽馬活動持續經營。

表5.4　美國境內賽狗的經營概況，1985-2000年

州	初始年	州	初始年	州	初始年	州	初始年
AL	*	IL		MT		RI	*
AK		IN		NE		SC	
AZ	*	IA	*	NV		SD	*
AR	*	KS	1989	NH	*	TN	
CA		KY		NJ		TX	1990
CO	*	LA		NM		UT	
CT	*	ME		NY		VT	1985-1992
DE		MD		NC		VA	
DC		MA	*	ND		WA	
FL	*	MI		OH		WV	*
GA		MN		OK		WI	1990
HI		MS		OR	*	WY	
ID	1988	MO		PA			

註：除非有特別標記，數據皆至2000年。
* 代表1985至2000年賽狗活動持續經營。

表5.5　美國境內賭場的開設概況，1985-2000年

州	初始年	州	初始年	州	初始年	州	初始年
AL		IL	1991	MT		RI	
AK		IN	1995	NE		SC	
AZ		IA	1992	NV	*	SD	1989
AR		KS		NH		TN	
CA		KY		NJ	*	TX	
CO	1991	LA	1993	NM		UT	
CT		ME		NY		VT	
DE		MD		NC		VA	
DC		MA		ND		WA	
FL		MI	1999	OH		WV	
GA		MN		OK		WI	
HI		MS	1992	OR		WY	
ID		MO	1994	PA			

註：除非有特別標記，數據皆至2000年。
* 代表1985至2000年賭場持續經營。

表5.6　美國境內印地安式賭場的開設概況，1985-2000年

州	初始年	州	初始年	州	初始年	州	初始年
AL		IL		MT	1993	RI	
AK		IN		NE		SC	
AZ	*	IA	1992	NV		SD	*
AR		KS	1996	NH		TN	
CA	*	KY		NJ		TX	
CO	1992	LA	1988	NM	1987	UT	
CT	1992	ME		NY	*	VT	
DE		MD		NC		VA	
DC		MA		ND	1993	WA	*
FL	*	MI	1993	OH		WV	
GA		MN	*	OK	*	WI	*
HI		MS	1994	OR	1994	WY	
ID	1995	MO		PA			

註：除非有特別標記，數據僅至2000年。

* 代表1985至2000年印地安式賭場持續經營。

　　如上所述，我們對於每一州各種不同的博奕活動之交易額感興趣。賽狗、賽馬及彩券的數據是「年平均交易額」，賭金的總現金價格除以各州人口數量[8]。賭場量的數據則是「年平均收入」，在付完被贏走的賭金之後所剩的金額除以各州人口數[9]。最後，就印地安式賭場而言，我們用印地安原住民所擁有的賭場

8　在彩券的個案中，這是指年平均彩券銷售額。

9　使用年平均收入而不使用年平均交易額的原因，是因為將賭場收入轉換為賭場交易額是不可靠的，舉例來說，某人走進賭場買了價值100元美金的籌碼，並一直下注到100元美金通通輸光，總交易額可能從100美金至任一更高的金額。如果她輸了單一把值100美金的21點，那麼交易額便是100美金，但是倘若她先贏了數千元，之後再全輸光，那麼此個案的總交易額便是這數千元，即便她自己本身只損失了100元。這個例子解釋了為何賭場交易額的估計是不可靠的，即使收入有可能因某些加乘而轉換成交易額，這樣的調整仍不會對相關係數的估計造成任何有意義的影響。

建築面積取代博奕交易額，由於印地安式賭場不被要求公開收入或交易額數據，因此這或許是目前所能獲得的最佳計算方式[10]。

二、鄰州變數

不論不同的博奕活動之間是否存在著取代或互補的關係，鄰州這些活動的存在，或許能夠引起消費者跨過州界，並可能對於該州某特定博奕活動的交易額造成出乎意料的影響。無疑地，疏於分析這些影響多少會對於其他正在討論中的州內博奕活動在交易額上的影響，造成嚴重錯誤的解讀。消費者的跨州界行為已引起廣大的注意，特別是在關於非法販賣私酒及菸草稅的文獻中[11]。最近在Garrett和Marsh（2002）以及Tosun和Skidmore（2004）的州彩券文獻中亦可發現類似討論。

並沒有明顯的「最佳」方式來說明博奕服務的鄰州購買行為。可取得的度量單位包括：

1. 鄰州博奕的總交易額
2. 鄰州博奕的每人總交易額
3. 允許某特定博奕活動的鄰州百分比

10 我向美國最大的賭場經營者之一──Harrah娛樂事業查詢過，他們同時管理了為數眾多的印地安原住民所擁有的賭場。他們證實，確實有用來衡量吃角子老虎機數量的一般產業的方程式，以及被當做建築面積函數的賭桌遊戲的存在。基於這個理由，印地安式賭場的建築面積成為一項儘管有瑕疵，但令人不失滿意的印地安賭場數目的計量方式。

11 例如，請參閱Saba、Beard、Ekelund和Ressler（1995）及其中的參考文獻。

　　第一項度量單位是有問題的，因為較高水準的鄰州博奕交易額也許是較多人口數或較多觀光客數，或兩者都有的結果。

　　而第二項鄰州博奕量每人交易總額是有問題的，因為有可能計算鄰州每人交易總額的結果會是一個無意義的數字。較高的總值也許是因為較多的博奕、較多的鄰州或較少的居民。要解釋這兩項度量單位也相當困難[12]。

　　第三項度量單位儘管是三項中最普通的一項，卻也是最沒問題的一項，為了在本研究中說明跨州影響，我們援用Davis等人（1992）的例子並利用每一年擁有某特定博奕活動的鄰州百分比資料[13]。當這個度量單位無法完全反映跨州博奕的數量，但是它所提出的解釋卻較其他度量單位清楚且較無疑點。此計量的優點是它指出了特定某一州居民的鄰近博奕選擇，當然它的缺陷在於未能測量出周圍各州所提供的這些選擇所造成之影響的大小。表5.7列出各州的鄰州。

三、人口統計變數

　　部分研究已使用市調方式來獲得典型賭客的一般人口統計圖〔Gazel and Thompson, 1996; Harrah's, 1997; American Gaming Association (AGA), 2006〕。在人口數及人口統計特徵上的變數，諸如教育程度、所得水準、年齡及宗教信仰，也許有助於解釋跨州及跨產業之博奕交易額的變化程度。

12 其他欲測量鄰州博奕影響大小的方式也有類似的困難。這裡最主要的考量是鄰州博奕的可獲得性。

13 例如，在2000年，佛羅里達州的鄰州彩券觀測值是0.5，因為喬治亞州在那年有發行彩券，但阿拉巴馬州沒有。

表5.7　各州及其鄰州

州別	鄰州	州別	鄰州
AL	MS, TN, GA, FL	NE	CO, WY, SD, IA, MO, KS
AZ	CA, NV, UT, CO, NM	NV	CA, OR, ID, UT, AZ
AR	TX, OK, MO, TN, MS, LA	NH	VT, ME, MA
CA	OR, NV, AZ	NJ	DE, MD, PA, NY, CT
CO	AZ, UT, WY, NE, KS, OK, NM	NM	AZ, UT, CO, OK, TX
CT	NY, MA, RI, NJ	NY	PA, VT, MA, CT, NJ
DE	MD, PA, NJ	NC	SC, TN, VA, GA
DC	VA, MD	ND	MT, MN, SD
FL	AL, GA	OH	IN, MI, PA, WV, KY
GA	AL, TN, NC, SC, FL	OK	NM, CO, KS, MO, AR, TX
ID	OR, WA, MT, WY, UT, NV	OR	WA, ID, NV, CA
IL	MO, IA, WI, IN, KY	PA	NY, NJ, MD, WV, OH, DE
IN	IL, MI, OH, KY	RI	CT, MA
IA	NE, SD, MN, WI, IL, MO	SC	GA, NC
KS	CO, NE, MO, OK	SD	WY, MT, ND, MN, IA, NE
KY	MO, IL, IN, OH, WV, VA, TN	TN	AR, MO, KY, VA, NC, GA, AL, MS
LA	TX, AR, MS	TX	NM, OK, AR, LA
ME	NH	UT	NV, ID, WY, CO, NM, AZ
MD	VA, WV, DC, PA, NJ, DE	VT	NY, NH, MA
MA	RI, CT, NY, VT, NH	VA	NC, TN, KY, WV, MD, DC
MI	WI, IN, OH	WA	OR, ID
MN	SD, ND, WI, IA	WV	KY, OH, PA, MD, VA,
MS	LA, AR, TN, NL	WI	MN, MI, IA, IL
MO	KS, IA, IL, KY, TN, AR, NE, OK	WY	ID, MT, SD, NE, CO, UT
MT	ID, ND, SD, WY		

註釋：未包含阿拉斯加州及夏威夷州。

　　在教育程度及博奕傾向上或多或少存在著相互矛盾的證據。顯然教育程度較高者比較有可能理解投機遊戲所帶來的負面預期心態。但是，Harrah's（1997）及AGA（2006）卻發現，賭場的賭客通常具有中上的教育水準。Clotfelter和Cook（1990）則發

現當教育水準提升時，彩券買家卻減少了。我們在模型中納入一個25歲以上擁有學士學位的公民比例這項變數來取代教育水準變數，當所得與教育程度有同樣的移動趨勢時，這項變數也許與所得的變數也會有所關聯。

　　Eadington（1976）指出，較低收入者也許察覺到博奕是獲得較高收入的一個方法，有關彩券的實證（Oster, 2004）也指出彩券造成了遞減稅的結果。為努力檢視這個論點，州內貧困者的估計比例亦被列為變數之一，就算窮困者也許的確在博奕上的花費佔去了所得較大部分，但這並不表示窮困者這個群體為該州帶來較高的總博奕收入。Clotfelter和Cook（1990）發現，在所得水平及彩券簽賭之間並無顯著關係。AGA（2006）記述，賭場玩家的所得中位數比總人口的所得中位數要稍微高一些。為了確定及說明平均所得對博奕趨勢所帶來的影響，州的實際每人平均所得（per capita income）亦包含在模型中。

　　另一項重要的人口統計變數也許是人口年齡。退休人員或許會對博奕特別感興趣，如Gazel和Thompson（1996）所述，賭客大部分都是年長者。另一方面，Harrah's（1997）及AGA（2006）也發現，賭場玩家年齡的中位數相當於美國人口的平均年齡，州內超過65歲人口的估計百分比被當做模型中的一項變數。儘管之前的實證似乎未將年齡分類，但是該變數仍可能提供到底是哪些人在賭博的資訊。

　　Jackson、Saurman和Shughart（1994）以及Elliott和Navin（2002）使用州內浸信會教友數量做為變數，以協助預測接受彩券發行的可能性。浸信會教友是一個龐大且具備完善組織的利益團體，他們反對博奕，並且可能會對博奕收入帶來負面的影響。

如同這些研究前輩，我們將州裡的浸信會教友估計百分比當做解釋變數。

　　最後，各州飯店員工的數目被用來粗略估計該州每年的觀光產值。各州每人平均所得及飯店員工的資料是年度的[14]，而浸信會教友、具學士學位人口、較年長人口及貧困人口的資料則兩年公佈一次，這些資料被用來估算1985-2000年間各州的線性年度估計值[15]。

 ## 第四節　模型與結果

　　我們試圖將各產業的博奕產值模型當做是其他產業、鄰州博奕活動及人口統計因素的函數，以解釋各博奕事業之間存在的關係。面板數據模型便具有增加數據群組大小的優點，特別有助於分析在某些州，像博奕活動這般年輕的產業。之所以選擇計量經濟模型基於應變數（產業交易額）在此模型中是左方設限的事實，左方設限對於賭場及賽馬而言，比彩券及賽狗更為普遍[16]。但對所有產業而言仍舊是個問題。各州自我篩選要將哪種特定

14 飯店員工資料及每人平均所得數據來自於經濟分析局。每人平均所得數據則是利用勞工統計局的消費物價指數做調整。

15 這些項目的年度估計是無法取得的。由於資料的取得性不同，被用來導出估計值的年份亦不同：浸信會教友（1980, 1990）；學士學位持有人口（1990, 2001）；較年長人口（1990, 2001）；以及貧困人口（1992, 2001），這些資料來自於普查局，除了浸信會教友的資料是來自於《美國最新排名手冊》（*New Book of American Rankings*）。

16 印地安式賭場博奕因為產業交易額的測量方法（建築面積）相當粗糙而未有任何模型的假定。

的博奕形式合法化，選擇反對博奕的這些州收入變數項便設為
「零」，同時也成為左方設限數據。我們必須仰賴在參數估計上
的設限，亦即利用普羅比概率模型（probit model）來解釋各種
博奕產業合法的可能性。在Heckman（1979）之後，我們從普羅
比模型獲得逆米勒比例（inverse Mills ratio, IMR），並把它當做
模型中一項博奕收入的額外解釋變數，這樣應該可以糾正設限偏
差。普羅比概率模型如**表5.8**所示[17]。

　　在面板模型中，我們使用時間趨勢來說明州內的跨期變量，
並納入區域性虛擬變數來掌握固定影響模型中，各區未經解釋的
異質性。這些區域性虛擬變數對於各產業呈現出不同程度的重要
性，但足它們並未明顯地影響到係數估計或其他博奕收入係數，
在結果中也並未記錄這些虛擬變數[18]。

　　四等式體系被當做其他形式的博奕、鄰州不同種類的博奕，
以及各州特有的人口統計因素的函數來測量，其中每一等式皆可
解釋某一種博奕的數量。這個系統意圖解釋賭場、賽狗、賽馬及
彩券的花費，即便解決了支出測量方式及面板數據特性的左方設
限的問題，我們仍應面對各四等式誤差之間可能存在的關係。這
樣的關係可因被忽略的總體經濟變數透過某一年的誤差來影響不
同等式而產生，或者從某一時期，因一般看法及對各州博奕偏好
的不同而產生。而當等式體系是需求體系的一項變數時，理論上
是指將限制加總的各等式干擾的總合必須為零，如此不同等式的

17 儘管普羅比概率模型只是為了糾正資料的左方設限，它們的確對於
　接受不同形式博奕的機率提供了更深入的資料。但顯然它們的有效
　性在這方面是有限的，因為各類模型各有其不同的目標。

18 作者可提供包含區域性虛擬變數的結果。

表5.8　樣本選擇的普羅比概率模型

變數	賭場	賽狗	賽馬	樂透彩
常數	-3.565*** (-6.572)	-0.677* (-1.70)	1.343*** (3.24)	-6.266*** (-10.69)
賭場虛擬變數	—	-0.211 (-1.31)	0.505** (2.39)	2.303*** (4.77)
賽狗虛擬變數	-0.207 (-1.41)	—	1.075*** (7.04)	0.897*** (5.66)
賽馬虛擬變數	0.434** (2.08)	1.094*** (6.98)	—	1.060*** (6.55)
彩券虛擬變數	1.202*** (5.10)	0.779*** (5.21)	0.881*** (6.04)	—
印地安式賭場虛擬變數	0.529*** (3.74)	0.114 (1.04)	0.897*** (6.09)	(-2.05)
飯店員工	40.112*** (7.19)	-10.58 (-1.24)	-0.189 (-0.05)	-83.355*** (-6.96)
浸信會教友	0.030*** (4.68)	0.004 (0.76)	-0.030*** (-6.92)	-0.037*** (-7.46)
學士學位持有人口	0.019 (1.21)	0.010 (0.81)	0.005 (0.38)	0.046*** (3.01)
每人平均所得	-0.695e-5 (-0.19)	-0.920e-4*** (-3.10)	-0.956e-4*** (-2.66)	0.0004*** (10.38)

註釋：z-統計量標示於各係數下方的括弧內。
顯著性：*=0.10水準；**=0.05水準；***=0.01水準。

干擾之間必定存在著相關性（Phlips, 1983, pp.198-199）。這類問題基本上與各等式干擾的「同期相關性」歸併一起，而這些等式能以近似無相關回歸（seemingly unrelated regression estimation, SUR）的測量方式處理。這個實證程序允許我們將這四個等式模型視同爲一個等式體系來一起檢測，而非獨立地對各單一等式施以最小平方法（OLS），藉此確保我們有較多的有效參數測量，而且也有助於我們施加各等式的參數限制。

這個體系類似，但非完全相同於需求等式體系，例如Stone的線性支出體系或Theil的鹿特丹模型。需求體系基本上是用來測量一個需要利用相對價格及實際所得函數來計量的等式體系，如此測量係數才可被解釋為（席克斯學派）補償性的自我價格和交叉價格彈性，以及所得彈性[19]。另一方面，這個體系並非只包含價格或量，還包括了支出（價格乘以量）。博奕如同大部分的服務業，遭遇了測量時要把價格與數量區分的困難，更具體的說，也就是在要測量購買量的時候。當我們想盡可能的利用近似於需求體系的相似點時，至少有兩個部分的相似是缺乏說服力的。

首先，在需求體系中，估計值取代商品基本上是指利用正係數估計相關商品的價格，而在估計取代商品（complementarity）時則是利用負係數估計。在支出體系，可被取代（或競食）的博奕活動被解釋為，某一項活動消費者支出的增加導致了其他相關活動消費者支出的減少，或者是當後者成為前者的函數時的負係數估計。同樣地，在各博奕活動之間產生的互補關係，亦即當某一活動的消費者支出的增加導致相關活動的支出也增加，亦即後者是前者的函數時的正係數估計值。我們的定義與傳統上的考量有關價格彈性大小限制假設的定義一致。但是，我們定義的可信度還是有待證實，並且，此定義或許較有意義，倘若我們首要感興趣的是這些投機遊戲的稅收最大值。

其次，在需求體系測量中，各等式的補償交叉價格彈性估計值被限制為必須互相對稱。亦即，需求A商品的補償交叉價格彈

19 這些需求體系經常以近似無相關回歸（SUR）來測量。舉例來說，請參考Wooldridge (2002, pp. 144-145) or Greene (2003, p. 341, pp. 362-369)。

性相對於B商品的價格，必須與需求B商品的補償交叉價格彈性相對於與A商品的價格一致。強加這樣的限制並不只是因為需求理論的論點，它同時可產生較有效的參數估計。可惜的是，當等式以支出形式列出時，這種對稱限制並未明顯地表現其恰當性。假使博奕開銷增加會導致彩券開銷減少，那麼彩券開銷增加應該也會導致博奕開銷減少，這樣的預設是合理的，亦即，各相關等式相對應的支出變數應互相對稱。但是，沒有理由去猜測影響強度大小是否也相同。當一個實證有理數為各等式加上了對稱限制，也就是所謂的較小標準誤差，那並不是在需求理論中所指的有理數。為了深入理解此估計對於加諸於各等式的對稱限制的敏感度，此等式體系在有限制時及無限制時各估計一次。表5.9及表5.10顯示相對應的近似無相關回歸（SUR）結果。

一、結果討論

我們簡短地討論一下表5.9的結果，表中對應的交叉等式的產業交易額係數已被限制為相同，而表5.10則未包含交叉等式限制。在比較這些產業交易額係數估計時，應注意的最重要結果是，在兩張表的對應係數估計之間並未存在著正負號或顯著性的差異，唯一值得注意的差別是強度這一項。在未限制估計中的彩券等式中的賽狗係數大約是限制估計中的十倍。即使這些交叉等式限制的有效性在理論上仍有待商榷，這些限制的存在對於交易額係數估計卻未造成顯著的影響。一般而言，兩張表的對應係數估計在正負號、顯著性及強度各項都非常相近，因此，我們只需解釋表5.10等式未受限制的結果。

表5.9　具交叉產業限制的近似無相關回歸（SUR）模型

變數	賭場	賽狗	賽馬	彩券
賭場	—	-0.020***	0.277***	-0.104***
		(-2.89)	(14.18)	(-4.93)
賽狗	-0.020***	—	-0.062***	0.136***
	(-2.89)		(-6.10)	(17.26)
賽馬	0.277***	-0.062***	—	0.844***
	(14.18)	(-6.10)		(67.43)
彩券	-0.104***	0.136***	0.844***	—
	(-4.93)	(17.26)	(67.43)	
印地安式賭場建築面積	151.19***	11.289	154.05***	-86.08*
	(3.07)	(0.90)	(3.68)	(-1.75)
鄰近州賭場	-0.035***	0.0006	0.087***	-0.065***
	(-3.71)	(0.24)	(11.27)	(-7.09)
鄰近州賽狗場	-0.040	0.060***	0.085	-0.022
	(-0.61)	(3.55)	(1.53)	(-0.33)
鄰近州賽馬場	0.136***	-0.02***	-0.269***	0.227***
	(6.603)	(-3.59)	(-15.87)	(11.36)
鄰近州彩券	0.007	-0.009**	0.128***	-0.118***
	(0.45)	(-2.21)	(10.00)	(-7.76)
年紀大於65歲	-0.297e7	0.176e8***	-0.541e7	0.319e7
	(-0.50)	(11.29)	(-1.08)	(0.54)
浸信會教友	0.489e7***	484006.51*	-239954.20	-0.126e7
	(4.79)	(1.88)	(-0.28)	(-1.23)
學士學位持有者	-0.102e8*	-0.240e7	0.326e7	-0.104e8*
	(-1.722)	(-1.59)	(0.65)	(-1.76)
飯店員工	0.336e11***	0.144e10***	-0.350e10***	-0.377e10***
	(42.95)	(4.79)	(-3.87)	(-3.69)
每人平均所得	6643.48	1016.18	-16661.41**	47573.32***
	(0.83)	(0.48)	(-2.48)	(6.04)
常數	-0.366e11***	0.305e10	0.853e11***	-0.838e11***
	(-2.78)	(0.92)	(7.79)	(-6.51)
年度	0.182e8***	-0.162e7	-0.428e8***	0.419e8***
	(2.75)	(-0.97)	(-7.74)	(6.46)
逆米勒比例（IMR）	0.402e9***	0.730e8***	0.487e8***	0.655e8***
	(20.15)	(17.54)	(4.18)	(4.12)

註釋：t-統計量標示於各係數下方的括弧內。

顯著性：*=0.10水準；**=0.05水準；***=0.01水準。

表5.10　不具交叉產業限制的近似無相關回歸（SUR）模型

變數	賭場	賽狗	賽馬	彩券
賭場	—	-0.019***	0.234***	-0.115***
		(-2.64)	(10.04)	(-4.06)
賽狗	-0.165***	—	-0.956***	1.642***
	(-1.38)		(-9.63)	(14.46)
賽馬	0.355***	-0.062***	—	1.042***
	(9.08)	(-6.01)		(38.42)
彩券	-0.079***	0.122***	0.726***	—
	(-2.33)	(15.19)	(37.36)	
印地安式賭場 建築面積	113.04**	12.47	180.76***	-151.26***
	(2.25)	(0.99)	(4.30)	(-3.03)
鄰近州賭場	-0.042***	0.001	0.087***	-0.083***
	(-4.26)	(0.46)	(11.23)	(-8.79)
鄰近州賽狗場	-0.046	0.067***	0.213***	-0.244***
	(-0.68)	(3.96)	(3.74)	(-3.63)
鄰近州賽馬場	0.148***	-0.018***	-0.241***	0.242***
	(6.78)	(-3.20)	(-14.07)	(11.61)
鄰近州彩券	-0.007	-0.010**	0.098***	-0.096***
	(-0.40)	(-2.54)	(7.44)	(-6.07)
年紀大於65歲	669352.82	0.185e8***	0.200e8***	-0.391e8***
	(0.10)	(11.85)	(3.51)	(-5.83)
浸信會教友	0.516e7***	444286.82*	-256651.01	-0.126e7
	(5.04)	(1.73)	(-0.30)	(-1.23)
學士學位持有者	-0.687e7	-0.277e7*	-0.515e7	318567.45
	(-1.14)	(-1.83)	(-1.01)	(0.05)
飯店員工	0.339e11***	0.128e10***	-0.320e10***	-0.299e10***
	(42.06)	(4.23)	(-3.17)	(-2.50)
每人平均所得	-1796.71	2844.01	9334.11	12761.11
	(-0.21)	(1.34)	(1.36)	(1.54)
常數	-0.359e11***	0.218e10	0.693e11***	-0.793e11***
	(-2.70)	(0.66)	(6.26)	(-6.11)
年度	0.179e8***	-0.120e7	-0.349e8***	0.401e8***
	(2.667)	(-0.72)	(-6.27)	(6.12)
逆米勒比例 （IMR）	0.395e9***	0.667e8***	0.481e8***	0.833***
	(19.55)	(15.88)	(4.12)	(5.18)

註釋：t-統計量標示於各係數下方的括弧內。
顯著性：*=0.10水準；**=0.05水準；***=0.01水準。

　　賭場收入模型的結果指出，州內賽馬交易額及印第安式賭場的增加及彩券銷售量的縮減有使得州內合法賭場收入顯著增加的趨勢，鄰州賭場博奕的存在顯著降低了賭場收入，而鄰州賽馬的存在則顯著增加賭場收入。只有兩項人口統計變數會影響賭場收入，浸信會教友及觀光業（「飯店員工」），且兩項都是正向影響。觀光業的結果是意料中的，但浸信會教友的結果則是出乎意料之外的，而且可能只是浸信會教友取代了某一顯著區域性（東南部）影響的單純結果。而隨著各階段樣本的呈現，在賭場收入上有一顯著的正向趨勢（「年度」）。最後，逆米勒比例（IMR）的顯著性清楚的指出矯正賭場收入的左方設限的重要性。這個模型中的所有其他參數微不足道。

　　賽狗模型的結果指出，樣本內各州彩券銷售量的增加以及賽馬交易額和賭場收入的減少，在統計上增加了賽狗交易額，很顯然地，鄰州的賽馬及彩券與州內的賽狗呈現競爭的關係，因為這些變數有顯著的負係數估計值。也許在賽狗部分會出現叢聚的經濟情況是因為鄰州賽狗的存在明顯提高了該州賽狗的交易額。當浸信會教友的增加及學士學位持有者人數的減少使得賽狗交易額在10%水準增加時，65歲以上人口數及觀光業的增加在1%的水準下顯著增加了賽狗交易額。逆米勒比例（IMR）的顯著性說明了矯正左方設限的重要性。這個模型中的所有其他參數微不足道。

　　賽馬模型的結果指出，賭場、印地安式賭場及彩券的增加，以及賽狗交易額的減少，增加了賽馬交易額。此外，當鄰州賽馬的存在顯著降低了與其競爭的州內賽馬的交易額時，鄰州賭場博奕、賽狗及彩券的存在增加了賽馬交易額。65歲以上人口數的增加及觀光業的減少使賽馬交易額顯著增加。觀光業的結果令人感

到意外，究其原因，賽馬並不吸引過夜的觀光客，但可能在主要的賽馬大會（三冠賽、育馬者盃等等）中會有例外。最後，在賽馬收入這項有明顯的下降趨勢，且逆米勒比例也還是顯著的。這個賽馬等式中的所有其他參數皆微不足道。

彩券模型的結果則指出，賽狗及賽馬交易額的增加，以及印地安賭場或一般賭場收入的減少，增加了彩券的銷售額。但是，當鄰州賽馬的經營增加了州裡的彩券銷售量時，鄰州賭場博奕、賽狗及彩券的存在卻減少了州裡的彩券銷售量。再者，65歲以上人口數及觀光業的減少顯著增加了彩券收入。在這個結果中，觀光業的影響並不令人意外。截至我撰寫本文為止，只有六個州沒有自行發售彩券。也許觀光客實際上是買了該州的彩券券，但他們不太可能只為了買張彩券就過夜。最後，各時期的樣本在彩券銷售量上有上升的趨勢，而逆米勒比例還是顯著的。這個彩券等式中的所有其他參數皆微不足道。

二、交叉等式限制的效應

在詳細討論競食效應之前，我們應先提出一個似乎頗令人困惑，但在仔細比較表5.9及表5.10限制及未限制結果之後已被消除的異常現象。首先要注意的是，我們只限制各等式的對應產業交易額係數，卻未限制鄰州、人口統計及「其他」變數的係數。其次，回顧這些產業交易額限制的加入，對應於未受限的版本，並未明顯改變受限估計值。這些受限係數本身並不是唯一因限制加入而被影響的估計值，未受限係數的估計也是會被影響的。

舉例來說，考慮限制及非限制賭場收入模型中，「年紀超過

65歲」這項變數的係數估計，在限制模型中，「年紀超過65歲」的係數估計值爲-0.297x107，而在未限制賭場收入模型中，它的估計是0.669x106。兩項係數在統計上都是不顯著的。事實上，在少數人口統計變數上雖有例外，但正負號及顯著性的樣本在限制及未限制模型中有著令人驚訝的相似性。然而，強度的差異估計是值得注意的，它幾乎可確信是完全歸因於表5.9參數估計的交叉等式限制增加的結果。

　　試想我們利用從假設性回歸中捨棄一項重要變數來說明，這不過就是在係數上加個限制使其爲零，計量經濟學理論告訴我們，刪除一項變數會導致剩餘變數的偏差估計，而此偏差影響的程度，部分視刪除及未刪除變數之間的相關性而定。在賭場收入案例中，「年紀超過65歲」明顯跟其中一項限制變數高度相關，但情況並不總是如此，比較彩券等式中「浸信會教友」變數的限制及未限制估計，它們幾乎完全相同（由於四捨五入的關係）且它們都是非顯著的，我們可以由這樣的結果推論「浸信會教友」與表5.9彩券等式中的任何限制變數無相關，在比較限制及未限制估計值時出現這些破例的結果並不稀奇，它們充斥於需求體系估算的實證文獻中。

　　總結來說，在任何博奕模型中，任何統計顯著係數所對應的限制及未限制模型之間並無重大的估計差異。既然施加交叉等式限制未帶來明顯收穫，且限制的正當性若不足，還可能產生偏差估計，接下來的討論我們就只針對表5.10的未限制估計值進行討論。未限制模型的產業內部影響一覽表如表5.11所示。

表5.11　美國各州內部產業關係一覽表（未限制模型）

變數／模型	賭場	賽狗	賽馬	彩券
賭場		−	+	−
賽狗	(−)		−	+
賽馬	+	−		+
彩券	−	+	+	
印地安式賭場建築面積	+	(+)	+	

註釋：（　）代表在正常水準統計上為非顯著。

 第五節　政策論述

　　我們主要的興趣在於發現不同產業變數之間是否存在著一般性的州內關係。這就是為什麼我們將討論的重點放在表5.11所概述的「產業交易額」變數。這個結果說明了賽馬及賽狗是可互相取代的，它們的場地類似，且結果是合理的。彩券及賭場也呈現負相關，這跟Elliott和Navin（2002），以及Fink和Rork（2003）的發現一致。然而，彩券並未有競食賽馬產業的現象產生，這多少與Kearney's（2005）發現，彩券的支出是以非賭博性商品及服務的支出為代價的論述相同，但與Gulley和Scott（1989），Mobilia（1992），以及Thalheimer和Ali（1995）所提出的證據結果相反。

　　鄰州某種博奕活動的存在將損害該州的產業[20]，儘管許多研究未考慮鄰州效應，但這樣的結果仍與Davis等人（1992）、Elliott和Navin（2002）、Garrett和Marsh（2002），以及Tosun和Skidmore（2004）的發現相吻合。

20 賽狗除外。

　　這些發現及先前研究的差異可解釋爲是因爲產業及討論的州、時間區段及計量經濟學的方法不同的原因。當然某特定州或特定產業表現的也許和此總體研究不一致，有些結果不是可以憑直覺獲知的。舉例來說，賭場及賽馬可產生互利，但賭場和賽狗卻會互相造成損害，印地安式賭場與一般賭場及賽馬相容，但卻不容於彩券。這些結果可能是由於某些州的獨有特性發揮了重大的影響力。

　　這是爲了盡力去廣泛瞭解所有不同博奕事業之間的關係，而首度嘗試調查所有州的所有博奕產業[21]。這裡的發現可能會被用來當做分析一州、一區或一國引進或擴張博奕事業預期效應的切入點。雖然該研究是全國性的，但某一特定轄區內的兩產業之間也許存在著不同於這裡所描述的關係。此外，這個研究並未調查賭博及非賭博性事業之間的關係，儘管某些作者已提出了這個主題，但它仍未被嚴格的審視。

　　例如，某一個特殊的行政轄區應該將賭場合法化嗎？賭場與許多其他產業比較起來，勞動力較密集而被課徵的稅也較高，因此，即便賭場「競食」了其他產業，它們仍可能對就業市場及稅收提供了更多的貢獻。繞著博奕打轉的政治考量遠遠超過「經濟」效應上的考量。有證據顯示，部分問題賭客可能會爲社會帶來更高的社會成本，且仍有人可能基於道德的顧慮而對博奕持反對的立場。儘管我們並未一一說明這些問題，結果仍提供了一些適用於公共政策的經濟學計量佐證。

　　分析結果未在不同產業間發現明顯一致的競食效應，這個事

21 這項分析首度在《公共財政評論》（*Public Finance Review*）中發表（Walker and Jackson, 2007a）。

實說明了立法者在他們的轄區決定引進或擴張博奕事業之前，必須先仔細研究他們的特殊個案。其他形式博奕活動的合法化或許會在稅收及經濟上，帶來不是正面就是負面的衝擊。這些論點有待進一步的實證研究。

稅收

稅賦政策在公共的經濟學文獻中已有漫長的歷史，許多學者包括Ramsey（1927）、Mirrless（1971）、Slemrod（1990）、Sobel（1997）及Holcombe（1998）已經研究出「完美稅賦」。這些文獻基本上是在探討為努力降低曲解或為擴大福利或效率而制定稅率，但是，至少在博奕合法化這部分，政府對於效率的興趣似乎未如同對於稅收最大化那般熱切[22]。特別是當預算赤字破紀錄的情況愈來愈普遍時。試想博奕的法律限制所造成的巨大無謂損失，再者，既然行政機關很少允許博奕市場成為競爭市場，當他們決定要將博奕產業合法化時，主要的考量不太可能是因為效率的原因[23]，較有可能的目標或動機是操控博奕事業使其能達成稅收的極大化。

有少數論文調查來自於消費稅的收入最大化，包括Lott和Miller（1973, 1974）以及Caputo和Ostrom（1996），有數篇論文處理與博奕相關的議題。例如，Borg等人（1993）發現，每賺得彩券淨收入的1美元就要付出其他政府收入的15分至23分。

22 參考Alm等人（1993）及Madhusudhan（1996）利用合法博奕來鬆綁財政限制。

23 有種種可能的社會考量伴隨著合法博奕，但這些不是本章的重點。

Fink、Marco和Rork（2004）發現，當彩券銷售量增加時，全州的總稅收就會下降。然而，這些研究是較廣泛的，而且並未特別說明其他博奕形式的稅收[24]。爲了解釋這個問題，想想一個考慮要將賭場合法化的彩券發行州，當州來自一張彩券的收入大概是每一塊錢賭金的50%（Garrett, 2001），而賭場收入的稅率基本上比50%還低很多。我們由此得到的結果是賭場及彩券會互相競食。倘若賭場被引進一彩券發行州，它與其他變數之間關係的強度將決定哪項稅收會因受到牽連而改變[25]。

　　假如彩券和賭場是完全替代品（perfect subsitutes），亦即人們在新設立賭場損失了X元，就會少花X元在購買彩券券上，那麼，賭場的引進將導致來自於博奕的州稅收入減少。舉例來說，在紐澤西州，來自於彩券的收入是每張彩券的50%，而總博奕收入的州稅是8%。倘若彩券和賭場是完全替代品，而紐澤西州已發行彩券，並且假設所有賭場收入都來自於失去的彩券銷售額，那我們可以預期在賭場引進之後，州的總博奕稅收會下跌。在眞實的情況裡，大多數的州都有較複雜的賭場稅機制，不太可能任兩個產業之間存在著完全替代品的關係，並且在消費選項上，一項新商品（賭場博奕）的引進有可能吸引額外的消費者。紐澤西州的這個例子純屬虛構。

　　在任何情況下，實證結果都無法提供足夠的數據來準確預測引進另一種博奕的淨稅收影響，這是因爲表5.9和表5.10的係數

24 參考Anderson（2005）需要額外研究的稅賦主題的完整總結。

25 Mason和Stranahan（1996）對於賭場在州稅收入上的影響持較一般的看法，但並不針對其他博奕形式的收入。

估計值並非標準彈性[26]。這個結果眞正重要的是提供了各種博奕交易額係數的正負號以及它們在統計上的顯著性資料，它也依序提供了博奕產業是否能成爲替代物或取代商品的資訊。

第六節　總結

當考慮博奕的合法化時，政府處於一種獨特的立場，他們不只控制了稅率，還控制了博奕交易額。稅收最大化的問題視州內或區內現存的博奕產業大小及種類、它們之間的替代性或互補性強度、新產業未來的規模，以及對不同產業課徵不同的稅率而定。這些議題需要額外的研究。

在關於這些產業的經濟效應及對於各產業之間的關係瞭解程度少之又少的情況下，美國在1990年代倉卒地將博奕合法化，本章的經驗證據可做爲博奕產業關係以及它們對於州或當地政府所產生的淨稅效應的研究基礎，這不只對於美國，對於世界上其他國家的許多政府考慮引進或擴大博奕機會來處理財務危機而言，都是相當重要的。

26 這在第四節有說明。

第六章　博奕的社會成本

$P(A)=k/n$

$d.f=$ *probability density function*:

$f(k)=P(x=k)$

第一節　前言

　　賭場合法化的討論中最引起爭論的問題也許就是隨著博奕而來的「社會成本」。賭場事業堅稱它們的產品就如同看電影或足球賽一般，只不過是某種娛樂方式罷了，而消費者是樂意為娛樂付費的[1]。但是許多研究者主張博奕與其他型式的娛樂根本上是不同的，因為它不似電影或足球賽，它是會令人上癮的[2]，而且它本身是有害的[3]。

　　上癮或病態的賭客被指稱為社會帶來了極高的成本[4]，而這些成本也許與賭場可能帶來的潛在經濟利益相抵消。學者估計病態博奕（pathological gambling）所引起之「社會成本」的研究已

1　博奕從「敗壞道德的罪行」到成為被接受的娛樂的發展過程記錄，詳見McGowan（2001）。

2　美國心理精神學會（APA）估計有1%至3%的成年人沉迷於博奕（1994, p. 617），關於這項問題的重要文獻包含了以下幾位學者的論述，Shaffer、Hall、Walsh和Vander Bilt（1995）；Lesieur（1989）；Lesieur和Rosenthal（1991）；Volberg（1994），以及Volberg和Steadman（1988）。同時也可參考Eadington（1989, 1993）；Goodman（1994a, 1995a）；Grinols（1995a）；Lesieur及Blume（1987）；Shaffer和Hall（1996）；Volberg（1996）；Volberg和Steadman（1989），以及Walker和Dickerson（1996）。一般都能接受有這麼一群人的存在，他們沉迷於博奕到了摧毀工作和私人生活的地步。

3　這個論點將於第九章討論。

4　通常文獻中所討論的社會成本是指這些主要由病態賭客導致的社會成本，也就是所謂的「社會成本」以及「博奕社會成本」。

成為考量博奕合法化的道德問題時，一項有力的證據[5]，可預期的是，不同研究者針對這些成本的嚴重性勢必會有不同的結論，也因為這樣，社會成本的問題已在博奕文獻中被熱烈的討論，而近期的學術會議也專注於闡述這項問題的重要性及爭議性[6]

　　大部分的社會成本研究最被詬病的根本問題就是未能清楚說明究竟是何種成本被分析的根本問題，沒有任何人對於「社會成本」有明確的定義。在尚未為社會成本訂定客觀標準的情況下，大多數學者反而先採用特殊的方法來斷言某些活動對社會造成了成本，並加以量化這些活動所帶來的影響。

　　Goodman的文章（1994a）是當前最完整的文獻之一。他在估計博奕社會成本時，納入了失業賭客所得上的損失、為了博奕而犯罪所造成的起訴及監禁成本，以及家人或其他人協助賭客擺脫困境所提供的金錢。此外，他還列出其他不易量化的成本：

> 工作上減弱的判斷力及效率、配偶生產力的喪失、病態賭客無法償還的貸款、因博奕行為而造成的離婚、新增的失業津貼方案的管理成本、因壓力造成的沮喪及身體病痛的花費、較低的家庭生活品質以及賭客和病態賭客的配偶自殺傾向的提高。（Goodman, 1994a, pp. 63-64）

5　必須牢記的重點是，社會成本並不一定只來自於合法的博奕，此處的討論不應侷限於政府核准的各種博奕。

6　這樣的會議有兩場，一場是Whistler座談會（2000, Whistler, B.C., Canada），該會議的文章已發表於2003年的《博奕研究期刊》（*Journal of Gambling Studies*）；另一場則是第五屆的Albert博奕研究年會（2006, Banff, Albert, Canada），其論文已出版（Williams, Smith, and Hodgins, 2007）。

　　其他作者所認為的成本各有些不同。表6.1列舉出部分被認定是博奕的社會成本，以及提出這些成本的部分作者。

　　重要的是，沒有任何一位研究者明確地定義各項 「社會成本」的組成。分析者未能利用概念上合理的標準來辨識社會成本，導致了某些博奕行為的後果被任意歸類為社會成本，以及在計算社會成本時，妄自地省略了其他重要的推論。先給予「社會成本」（social costs）一個清楚及詳盡的定義絕對是任何嘗試量化博奕負面影響的第一步。

表6.1　被認定的博奕社會成本及相關論文

被認定的社會成本	提出此項社會成本的部分來源
1. 失職造成的收入損失 2. 工作上生產力的降低 3. 因為壓力造成的沮喪及身體病痛 4. 自殺傾向的增加 5. 緊急援助的金錢損失 6. 病態賭客無法償還的貸款 7. 未償還的負債及破產 8. 由於病態賭客的詐騙導致高額的保險費 9. 政府官員的貪污 10. 公共服務的負擔 11. 企業競食效應 12. 因賭博造成的離婚	Boreham、Dickerson和Harley（1996）；〈佛羅里達州的賭場〉（"Casinos in Florida", 1995）；Gazel（1998）；Goodman（1994a, 1994b, 1995a, 1995b）；Grinols（1994b, 1995a, 2004）；Grinols和Mustard（2001）；Grinols和Omorov（1996）；Gross（1998）；Kindt（1994, 1995）；LaFalce（1994）；Ladd（1995）；Lesieur（1995）；美國國內博奕影響研究委員會（NGISC, 1999）；國家民意研究中心（NORC, 1999）；Nower（1998）；Politzer、Morrow和Leavey（1985）；Rose（1995）；Rose（1998）；Ryan（1998）；Tannenwald（1995）；〈任務小組〉（"Task Force", 1990）；Thompson（1996, 1997）；Thompson、Gazel和Rickman（1997, 1999）；美國眾議院（1995）；Zorn（1998）

　　本章的目的是為了闡明社會成本的經濟學觀點以及評論從這個觀點出發的博奕文獻。透過經濟學的範例，社會成本的測量法變得更加客觀並且較不受研究者一時興起的想法、偏好、情緒化反應及政治上的成見而影響。本章的內容包含了五個章節，第二節提出「社會成本」在經濟學上的定義，第三節則使用基本的經濟學工具來定義社會成本模型，而第四節列舉並描述了許多早期研究已認同之合理的社會成本，第五節則解釋為何病態博奕的幾種潛在影響嚴格說來並不能被定義為社會成本，第六節是本章最後的結論。

第二節　「社會成本」在經濟學上的定義

　　有一些博奕的結果是某些人（若不是大多數人）不樂見的；其中有很多結果列示於**表6.1**。很遺憾地，許多這些「明顯的」或是「普遍被認定的」社會成本，在更仔細的審視之後並不能被合理的認定為社會成本。實際上，僅僅只是「普遍認定」並不適合被做為判斷社會成本構成要素的標準，倘若要嚴格地進行社會成本的分析，那麼我們需要一個更客觀的標準[7]。顯然，問題在

7　一如客觀標準有助於評估日益盛行的病態博奕，客觀標準對於社會成本的測量亦相當重要。Harberger（1971, p. 785）在一般的福利經濟學，特別是在成本—利潤分析中，提出了這個見解：「就像某一路面施工標準必須被該高速公路的工程師團隊審核，此標準也可由其他的高速公路工程師審核，因此，某一群經濟學者所進行的應用福利經濟學上的檢測也應該可被其他經濟學者所檢測。」

於應該用什麼樣的標準來為人類行為的後果造成何種社會成本進行分類。福利經濟學為這個問題提供了一項解答。

社會成本的定義是指社會實際財富的削減，而「財富」（wealth）並不單指金庫裡的金錢，它反而是指個人所認定的價值所在。舉例來說，假設某一活動傷害了社會的某些人，卻未為任何人帶來好處，那麼在此情況下，這項活動的社會成本是指這些受害者所損失的實際財富的總合。換句話說，假設某項活動傷害了社會的某些成員（假定透過徵收部分所得稅），而同時也造福了某些人（假定透過收入的移轉），進而言之，倘若這些損失的所有傷害總合等於受惠者所獲得的好處，那麼，由於社會上某些人所得到的等於其他人所失去的，因此社會的實際財富水平是不變的，而這項活動也未帶來任何社會成本和利潤。

這項社會成本的定義不是隨意亂決定的，它源自於柏瑞圖準則（Pareto criterion）[8]。此準則指出，世界上某一狀態的改變改善了社會福利（換言之，創造了某項社會利益），當這樣的改變為社會上至少某一成員帶來更多的財富而未造成任何人的損失（Layard and Walters, 1978, p. 30）[9]。顯然這個準則並未為計算福利提供任何有效的指引，因為任何我們想得到的政策改變都有可能造成某人財富的損失。但是，最初由Kaldor（1939），之後由Hicks（1940）所提出的關於柏瑞圖準則的變數，卻能為這樣的計算提供方針。

8 這個概念是根據20世紀早期的義大利經濟學家Vilfredo Pareto來命名。柏瑞圖準則是福利經濟學的中心思想，要完全理解「社會成本」的意義（如經濟學家所稱），就必須先理解這個中心思想。

9 在任何提出福利經濟學的文獻中都能看到這樣的定義。其他例子請參考Just, Hueth, and Schmitz (1982) or Varian (2006)。

Kaldor-Hicks準則（Kaldor-Hicks criterion）指出，世上某一狀態的改變增進了社會福利，倘若這改變「使得獲利者在持續獲利的情況下彌補了虧損者的損失，這樣的彌補純粹只是假設，一種Kaldor-Hicks的改進也只提供了一種可能的柏瑞圖式的改進」（Layard and Walters, 1978, p. 32）。換句話說，世上某一狀態的改變削減了福利（亦即，造成某種社會成本），當改變的獲利者所獲得的利益不足以彌補虧損者的損失，也就是說，世上某一狀態的改變使得社會某一群人財富的損失比另一群人財富的增加還多，那麼社會所匯集的總財富便是減少的，而社會成本（獲利與損失之間的差距）也應運而生。

　　世上某狀態的改變在未改變所有人財富總合的情況下，單純地將某些人的財富重新分配至其他人，為社會既未帶來虧損也未帶來利益。這樣的重新分配會使某些人愈來愈富裕，而某些人愈來愈貧困，但整個社會卻不會有任何損失[10]。福利上財富移轉的中立性仍是適用的，即便該移轉是非自願性的[11]。

10 若要嚴格的糾正，人際效用的比喻是有問題的。在應用福利研究中，經濟學者仍然假設所有的個體有近乎一致的效用函數，基於這樣的假設，把所有人甘願為政策改變而付出的意願匯集起來，畫出一個清楚的福利關係圖（亦即社會利益及成本的測量圖）是有可能的。

11 相關討論請參考Baumol and Oates (1988), Bhagwati (1983), Bhagwati, Brecher, and Srinivasan (1984), Johnson (1991), Krueger (1974), Mueller (1989), Posner (1975), Tollison (1982), and Tullock (1967)。

第三節　模擬社會成本

「社會成本是社會實際財富的削減」這個定義可以利用總體經濟的基本工具來說明[12]，而博奕的社會成本會因為使用這個架構而更清楚，它也許還有助於引導所有研究者的研究趨於一致。利用附錄所解釋的生產可能曲線（PPF）及無異曲線（IC）架構，以PPF曲線及可能性最高的無異曲線之間的相切點呈現出最佳狀態，當生產及消耗低於初始的PPF線或是落在較低的PPF-IC切點時，「社會成本」可以被視為無效。

一、相關聯的定義

Tullock（1967）使用目前著名的「竊盜」（theft）例子來解釋社會成本的概念。竊盜是一種財富的移轉，而這移轉（transfer）因為在資源價值上並無淨改變，因此不能算是社會成本。Landsburg提供了一個對於Tullock的觀點簡潔有力的解釋：

> 被偷的財產一直持續存在著，當一台電視從一間房子搬到另外一間時，它仍保留著與之前一樣能夠提供娛樂服務的可靠性，即便這項服務的新接受者是個竊賊或是個贓物販售者，都無法改變這個事實。（Landsburg, 1993, pp. 97-98）

12 這類說明方式被Dixit和Grossman（1984）所採用。稍微較技術面的描述包括了相對價格，投入係數及偏好的討論。以這些模型為基礎的詳細討論，請參考任何總體經濟的文章。

　　財富從受害者轉移至竊賊，以多數社會大眾的觀點看來，也許是不幸且相當不公平的，但是，被竊財物的價值僅僅是在竊賊及受害者之間移轉，整體社會的實際財富並未有任何改變。

　　然而，有兩種社會成本跟竊盜有關。第一種成本是，犯罪也許會爲受害者帶來一些與被竊財物的金錢價值無關的「心理成本」（psychic costs），例如，受害者也許在被竊之後會覺得被侵犯和恐懼[13]。而第二種成本則是，因爲竊盜的存在而有了爲防止非自願的財富移轉的準備行爲[14]，由於有人偷竊，社會上其他的人便利用稀有的資源來防止偷竊，例如，買鎖、買防盜鈴等等[15]，也因爲如此，社會必須放棄其他「有用的」財物和服務，而這項機會成本便是社會成本。如同Tullock（1967, p. 231）所解釋的，「竊盜這項潛在活動的存在，造成資源重大轉換至它們本質上互補且未能產生任何實際商品的領域」。要注意的是，竊盜的存在才是社會成本來源，而不是被偷財物的價值[16]。

　　課稅是另一個有益的例子。雖然課稅代表財富轉讓且稅收的價值並不屬於成本—利潤分析考量的範圍，但課稅的的確確造成

13 心理成本將在第四節討論。

14 嘗試去獲得或防止財富轉移的行爲一般被認爲與「競租」（rent seeking）行爲有關，在第七章將更詳細地討論。其他相關討論也請參考Johnson (1991) and Mueller (1989)。

15 Becker主張，在一個犯罪市場相當競爭的情況下，用來生產鎖以及支付警力的這些資源的價值可被認爲是近似的犯罪社會成本（1968, p. 171, note 3；粗體字爲作者所加）。

16 類似的情況，試想政府強制對石油價格設限，結果造成了加油站的大排長龍，消費者的損失（花在排隊的時間），在同一時間對其他任何人而言都不是一種利益，因此，它屬於政府價格控制的一項社會成本。

了社會成本。更具體的說，原本被用來生產商品及服務的資源卻反而被政府用來徵稅。除此之外，納稅人還改變消費型態並且利用資源來雇用會計及律師，以降低或避免他們的稅賦[17]。

在對於竊盜或課稅的非自願財富轉讓有了一定的瞭解之後，我們可以很清楚的知道自願財富轉讓本身通常並不會造成社會成本。但是在博奕文獻中，自願財富轉讓的金額價值通常會被認為是博奕社會成本的一部分。病態賭客加諸於社會的「緊急援助成本」（請參考本章第五節）便是一例。這些緊急援助既沒有創造也沒有摧毀財富，它們只不過是將財富重新分配罷了。

重新分配財富會造成社會成本，特別是當這些分配是隨性且非自願的情況，但是這類轉讓所帶來的社會成本是指其在心理上、選擇上及規避損失上所產生的價值，而這些價值超出轉讓本身的價值。換句話說，呆帳、失業救濟金或其他財富重新分配的數量並不是一種社會成本的度量單位或有意義的替代項目。

以上提供的背景資料足以讓我們現在利用竊盜這個例子來說明社會成本在經濟學上的定義。

二、以竊盜為例說明社會成本

讓我們假設一開始在一個沒有竊盜的社會，生產可能曲線PPF_1和無異曲線IC_1的相切點在a的位置，如圖6.1所示。當社會上有了竊盜之後，竊賊利用資源犯罪促使人們產生使用資源來努力防範竊盜的動機。在這個模型中，這代表了實際資源從原本用

17 賦稅總值超出於總收入價值的這個數量通常被稱為稅的「無謂損失」（deadweight loss）或「超額負擔」。Varian（2006, pp. 300-302）提出一個關於賦稅的無謂損失（非技術面的）的圖文解說。

來生產啤酒及披薩轉換為生產門鎖及防盜系統。這樣的改變可由
PPF曲線內縮（至PPF_2）看出來，且相切點由 a 點移至某一點，
例如b點[18]。

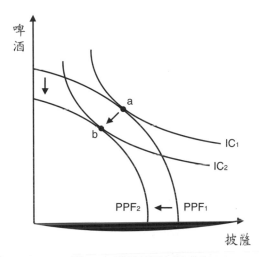

圖6.1　竊盜的社會成本

　　竊盜的存在代表了我們有較少的資源來生產其他社會所需，
即PPF的相切點移動得更靠近原點。跟無竊盜的情況比起來（在
a 點），這導致了無效的結果（在 b 點）。這裡的社會成本便是
現在不再生產的啤酒及披薩，因為有部分的資源被用來處罰及防
止竊盜[19]。要注意的是，被竊的商品或金錢的價值並不是竊盜的
社會成本，因為竊盜的行為僅僅只是將財富轉讓，而重新分配本

18 Dixit和Grossman（1984）利用了一個類似的例子，但並未顯示PPF
　曲線的內縮，Carbaugh（2004，第2章）解釋PPF模型中的軸線標示
　了每單位輸入資源的輸出，社會成本有效地降低了生產量（在某特
　定輸入的情況下）　因為生產力被轉換為其他用途，而這樣的轉換在
　無竊盜的社會是不需要的。

19 在這項討論中，我們忽略了任何竊盜受害者的心理成本。

身並未承擔任何社會損失，因為某一個人的損失已被另一個人的
獲利所抵銷[20]。

三、外部性與社會成本

「外部性」（externalities）是一個與社會成本密切相關的概
念，它同時也在博奕文獻中引起混亂。更明確的說，部分研究者
認為外部性等同於社會成本[21]，但另一部分研究者則認為任一第
三團體的影響都可視為社會成本。以上兩種看法都是被誤導的。

外部性發生於當某一人的行為影響了另一人的福利時。而無
庸置疑的，病態性賭客的行為經常對其他人造成了負面的影響，
但是，並不是所有負面的外部性都代表社會成本。

自1930年以來，福利經濟學家已開始關注區分「技術面
外部性」（technological externalities）及「金融面外部性」
（pucuniary externalities）[22]。技術面外部性被定義為是那些對效
用或生產函數中會影響真實參數（即非金融面的參數）的外部效
應。換句話說，技術面外部性影響了某一經濟參與者將某數量輸
入轉換為輸出的能力（效用）。舉例來說，一項技術面外部性發
生在當一個污染者排放污染源至河流中，導致河流下游這些用水
住戶在用水之前必須先淨化水質。而污染也增加了下游這些廠商
生產某特定數量產品的所需實際資源。重點是，相同數量的輸出
因為外部性影響而需要更多的資源，因此造成生產其他商品的可

20 McGowan（1999）指出，這是對財富轉讓的功利主義闡述方式。

21 舉例來說，請參考Grinols and Omorov (1996), Grinols and Mustard
(2001, 2006), LaFalce (1994), and Thompson (1997)。

22 這個領域的開發研究是由Jocob Viner（1931）著手進行。

用資源的減少，另外也造成了實際財富的縮減[23]。

　　另一方面，金融面外部性影響了價格及財富的重新分配，但卻未影響社會的總實際財富。一項金融面外部性也許會影響某一產品的價格並繼而影響生產該產品某特定數量的貨幣成本，但是它並不會影響所需的實際資源的數量。因此，金融面外部性或許會重新分配社會各成員之間的財富。舉例來說，當某位賭客輸了錢，而這些錢原本是要用來買其他家用品的，那麼這個家庭因此遭受了財富上的損失。由於這個賭客的行為削減了他們的財富，因此他對他的家庭施加了外部性的影響。但是，由於這個賭客的行為並未普遍影響到效用函數的實際參數，因此這項外部性是屬於金融面的。換句話說，賭客及他的家庭所虧損的錢等同於其他人所贏得的錢[24]，因此總社會財富並沒有損失。

　　在一個微型經濟體中，負面的技術面外部性會造成資源的浪費和社會成本以及受害者的損失，另一方面，負面的金融面外部性對受影響的個人造成傷害，但卻未造成資源浪費或社會成本。它們僅止於財富上的移轉。後者發生在當一位新企業主投入某一勞動市場且迫使現存的業者提高工資的時候[25]，而前者則發生在當某間工廠因排放廢氣而危害了位於下風處居民的健康[26]。

23 這個議題比我們這裡所討論的稍微更複雜些。社會的財富是否因污染的原因而減少要視污染是否為邊際相關而定。關於邊際相關外部性的重要性討論請參考Barnett和Kaserman（1998）。

24 贏家包括其他贏錢的賭客及參與的博奕事業。

25 舉例來說，這甚至應用於當部分現存的工廠因現今較高的人力成本而被迫退出市場。

26 關於外部性的討論，特別是金融面及技術面外部性的區分請參考 Barnett (1978, 1980), Barnett and Bradley (1981), Barnett and Kaserman (1998), and Baumol and Oates (1988, Chap.3, especially p.30)。

在先前竊盜的例子所介紹的**PPF-IC**模型中，一項技術面外部性代表了相同的投入產生了較少的產出。換個角度說，若要產生與未存在外部性時相同的產出便需要更多的投入。這說明了**PPF**曲線的內縮，因為它代表了每單位投入可得資源的產量。

儘管在福利經濟學中，金融面及技術面外部性的區分非常重要，它卻經常被博奕社會成本的文獻撰寫者所混淆或忽略。也因為如此，經常可見博奕研究者結合了實際技術面及金融面的效應而做出了具有社會成本特徵的結論[27]。

舉例來說，Grinols和Omorov（1996, p. 52）提出：「博奕與顯著的負面外部性有關……」，他們引用「與犯罪有關的拘押、判決及監禁費用以及他們自己及他們的家人的社會服務成本」為例（p. 53），這裡因為Grinols和Omorov未能區分與犯罪有關的拘押、判決及監禁費用都是屬於技術面外部性，而造成了這個問題的混淆。這些都是合理的社會成本，但是賭客的社會服務成本及賭客家人的損失一般說來都是屬於金融面外部性，而它們並不能被認為是直接的社會成本[28]。

27 Baumol和Oates（1988, p. 30）在其著作中提到：「組成金融面外部性的價格效應只不過是反應需求或供應要素的改變而重新分配資源的正常競爭機制」。

28 Grinols和Mustard（2001）也說明了關於外部性的混淆。

四、被認定的博奕社會成本[29]

大部分的博奕研究並未對社會成本進行最原始的評估。相反的，這些研究通常只是不停重複之前金錢價值上的評估，而未解釋這些評估中包含了哪些成本，或是提出一個成本圖表的變化幅度，並將此幅度的較低端稱為「保守估計」，很少有研究解釋這背後所根據的方法。表6.2摘錄了其中部分的社會成本研究。[30]

表中的每一項研究都討論到與博奕相關的高成本，但沒有任一項研究解釋當博奕被認定是一項社會成本來源時，應符合哪些條件。在很多個案中，他們把技術面與金融面的外部性結合在一起、忽略了某些社會成本，並錯誤地囊括了其他「效應」於他們的社會成本估計中。而更進一步的困難點是這些研究者對於什麼應該包括、而什麼不應該包括於評估當中，幾乎莫衷一是。

一般來說，個人的損失並不能算是社會成本，除非它們伴隨著負面技術面外部性。在McCormick（1998）早期的文稿中，他提出了一個有益的例子：「假設我在騎馬時摔斷了一條腿，那算是一項社會成本嗎？不算，因為痛苦及收入的減少是我自己的，工作、所得、賦稅、犯罪及離婚無關乎獲利或損失，它們只是記號和指標」。在經濟學範例中有許多病態博奕的潛在負面影響並不在社會成本之列[31]。

29 McCormick（1998）關於「非補償性的社會成本」的討論有助於瞭解本節的補充說明。這些個人行為後果的議題在Eadington（2003）的文章裡有更詳細討論。

30 此外，請參考〈佛羅里達州的賭場〉（"Casinos in Florida"，1995）一文、Tannenwald（1995），及美國眾議院（U.S. House，1995）的資料。

31 更完整的外部性討論請參考Baumol和Oates（1988）。

表6.2　社會成本研究範例

研究	結論
Goodman（1995a）	Goodman說明每一病態賭客爲「政府及個人經濟上帶來的損失」估計每年約達美金13,200元（p. 56），這與他在1994年的研究中所使用的數據是一樣的。他並未解釋其中包含的項目是根據哪些標準，但是他的確列出了其中某些「成本」。Goodman的很多研究來源都是根據報紙的文章。
Grinols（1995a）	Grinols有最聳動且最不眞實的討論。他指出，博奕的社會成本所摧毀的財富總計可比擬爲以下這些災害導致產出減少所造成的損失，「每八年至十五年都會出現一次另一個1990年代衰退期（1990/III-1991/II），或是每年來一次安德魯颶風（在美國歷史上付出最慘痛代價的天然災害），或每年來兩次等同1993年規模的中西部水災（該區紀錄中最大的水災）」。（p. 7）
Grinols（2004）	Grinols僅僅利用1990年代對社會成本進行許多估計後所獲得的美金10,330元的估計平均值，但令人驚訝的是，他甚至並未針對不同的成本估計做分析，以衡量他們測量的是否爲相同的東西或他們所使用方法是否恰當。
Grinols及Omorov（1995a）	在這份報告中，成本被稱爲外部性，作者使用了先前研究的估計：「只著眼於能夠測量的社會成本——主要是拘押、判決、監禁、直接監管費用以及損失的生產力成本——得到了每一位病態賭客每年耗費美金15,000元至33,500元的結果。」（p. 56）
Kindt（1994, 1995）	Kindt簡單地解釋之前的估計。他引用了某項相當高的成本估計：「（病態賭客）所帶來的社會、商業、經濟及政府成本很可能是慘烈的。每一（病態）賭客所帶來的社會經濟年均成本已達53,000美元」（Kindt, 1995, p. 582），Kindt的文章經常發表於法學期刊中，但顯然缺乏科學性。
Task Force（1990）	以1988年當時的幣值估算，馬里蘭州的病態賭博的社會成本每年每名賭客估計是30,000元美金，（p. 59）。這些成本是根據「金錢濫用」的理論而來。
Thompson, Gazel, and Rickman（1997）	這篇文章包含了最原始的社會成本估計，每病態賭客每年爲9,469美元，且被其作者及其他研究者視爲「保守估計」。這份報導經常被引用。

　　在提供病態賭客的社會成本估計研究中，Thompson、Gazel
及Rickman（1996, 1997, 1999）所做的研究是當中最完整、最詳
細的，事實上，他們也發現了先前研究者的缺失：

　　幾份研究已提出關於病態博奕的社會成本證據，但是，
　　大部分我們看到的不是未分析和未加總效應的成本要素
　　的列示，就是一些不知是用何種估算方式估計出來的數
　　據。（Thompson et al., 1997, pp. 82-83）

　　在他們的研究中，Thompson等人（1996, pp. 16-21）解釋
了每項「社會成本」（「就業市場成本、呆帳及民事法庭費
用（civil court costs），竊盜及刑事審判費用（criminal justice
costs），治療費用及福利成本」）及它們的估計值，但在他
們1997年的研究中，作者卻無法明確表示到底是什麼樣的特定
標準被用來決定一項社會成本的組成[32]。不過，Thompson等人
（1997）仍因研究過程的透明化而頗受讚譽，事實上，他們
的文章還常常被表揚為最具權威、最周密且最謹慎的社會成本
研究[33]。因此，只要提到研究者提出實證研究之處，我便會舉
Thompson等人（1997）的估計為例。表6.3複製了他們的社會成
本估計。

32 芝加哥大學國家評論研究中心（NORC, 1999）及美國國家博奕影響
　　研究委員會（NGISC, 1999）較近期所做的完整研究結果在這方面很
　　類似。

33 因為這個原因，他們的著作被Walker和Barnett（1999）以及Walker
　　（2003）審慎詳細地檢查過。

 第四節　合理的社會成本

　　根據第二節對於社會成本的定義，早期學者已定義出幾項合理的社會成本。在接下來的段落中，這些被認定是博奕的社會成本，包括表6.1及表6.3所列示的項目，皆由附錄中所提出的工具來鑑定。

一、法律成本

　　部分個人因為他們的病態博奕行為而必須面對法律問題。例如，某人為了滿足嗜賭的習性而去偷錢，這個行為可能會帶來社會成本，因為花費在警察、法庭及監禁上的資源可以被使用在其他的商品及服務上[34]，重要的是，被竊的任何財物在民事法庭的界定上不算是社會成本，因為它們代表的只是財富的轉讓。

　　要將警察、法庭及監禁等法律上的開銷全歸因於病態博奕必須先符合兩項需求。首先，這些開銷必須是由其他人來負擔，而非由病態賭客來負擔[35]；其二，病態博奕必須是行為的單一原因（亦即，主要的病症），在現實社會中，很多個案的特徵合併了不只一種病症，這個問題將在第七章討論。

　　有了這些先決的條件，我們可以重新審視Thompson等人（1997）對於「民事法庭」及「刑事審判」這兩項成本的估計。

34 在警力上的支出可能也會導致正面的外部性。例如，愈來愈多的警力出現在街上也許可以嚇阻某些犯罪。

35 但是，這並不是指所有的政府支出都是社會成本（在很多情況下，這類支出通常只代表財富的轉讓）。

表6.3　每一位強迫性賭客每年所帶來的社會成本（美金）

成本的種類	各項成本的價值	總計
就業市場		2,941
工時的損失	1,328	
失業救濟金	214	
生產力損失／失業率	1,398	
呆帳		1,487
民事法庭		848
破產法庭	334	
其他民事法庭	514	
刑事審判		3,498
竊盜	1,733	
逮捕	48	
審問	369	
緩刑	186	
監禁	1,162	
治療		361
福利		334
救助受扶養兒童	233	
食物兌換券	101	
總計		9,469

資料來源：Thopmson et al.（1997, p. 87）

由於病態博奕在某種程度上是主要的病症，倘若不包括裁決金額的部分。848美元的估計值被歸類為社會成本是合理的，但是，在刑事審判費用的3,498美元估計值這方面，我們必須扣除竊盜的1,733美元，因為它只是一種財富轉讓，於是最後我們在刑事審判這項只剩下1,765美元可被視為是潛在的社會成本。

　　這些法律上的成本繪示於圖6.2。當賭場合法化並開放經營，a點便可能移至b點，假設消費者喜歡博奕，那麼表示福利會有改善，也就是如圖所示的從IC_1移至IC_2。但是病態賭客也許會

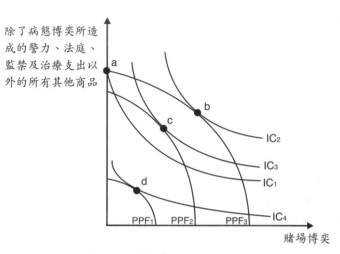

除了病態博奕所造成的警力、法庭、監禁及治療支出以外的所有其他商品

圖6.2　病態博奕的社會成本

出現犯罪行為，並需要耗費社會資源在警察、法庭及監禁上。來自於其他種生產模式的資源轉換可由PPF曲線內縮及消費量的縮減，也就是b點移至c點看出端倪。

　　請回想社會成本是社會財富削減的理論，想想其他可能的狀況。在PPF-IC模型中，這可由PPF-IC切點的下移來說明，儘管這個模型對精確的實證估計沒有幫助，它還是促成了社會成本的概念化。並非所有的博奕負影響都造成實際社會財富的縮減，有趣的是，我們發現這個模型顯示，在 c 點有博奕也有社會成本的情況下，社會也許會比在原先的 a 點（既沒博奕也沒社會成本的情況）賺更多的錢[36]，當然，倘若賭場的社會成本龐大到把我們推向IC_4的 d 點，那麼當我們禁止博奕，並假設社會成本也跟著消失時，我們應可獲得很大的利益。

36 這裡的假設是病態博奕只發生在博奕是合法的情況下。當然情況並不會永遠都是這樣，而不論博奕是否合法，社會都有可能存在著某些社會成本，因為人們仍然可以在網路、在其他轄區、或是暗地裡從事非法博奕。

二、治療成本

假設這些因為自身的嗜賭問題而尋求治療的賭客在嗜賭問題解決後不再需要治療，更進一步假設當某人決定博奕而且他堅信即便他上癮也絕不尋求治療，在這些不確定的假設之下，被Thompson等人（1997）歸類為治療成本（treatment costs）的361元美金可被視為是一項社會成本，再次強調，表6.2可被當做是這類社會成本的代表，以法律成本的角度來看，我們只能在除了患者之外的其他人為治療付出代價時才可把這代價視為社會成本。

三、心理成本[37]

以經濟學的觀點，研究者不只將許多病態博奕的結果不適當地歸類於如下所述的「社會成本」，他們同時也從研究中刪除了幾項合理的社會成本。部分被忽視的成本如同病態博奕對個人所帶來的負面心理影響，而其他被忽略的成本則與政府的限制及合法化的過程有關。後者將在第七章討論，而本章則較著重於個別賭客所帶來的成本。

病態博奕行為無疑地可能會傷害到家人，但是某些研究者主張這些成本是「內在的」，而且不屬於任何社會成本（Manning, Keeler, Newhouse, Sloss, and Wasserman, 1991; Walker and Barnett, 1999）。其他研究者則不太確定要如何處理這個問題，但他們認為這些成本或許不是內在的（Sloan, Ostermann, Picone, Conover,

37 在Whistler座談會（Whistler Symposium, 2000）中的幾位心理學家私下告訴我，「心理成本」是帶有侮辱的字眼，我要特別聲明在此並無任何惡意。

and Taylor, 2004, pp. 220-221）。即使對家人造成的傷害屬於社會成本，該成本也無法明確地用金錢價值去衡量。還有許多其他博奕帶來的傷害也都是不易衡量的，例如，我們該如何衡量因病態博奕而導致離婚的損失？與其強調如何用金錢去衡量，不如簡單地指明家庭問題有可能會是病態博奕的副作用，或許還不失爲體認這項問題存在的較佳方法。

Walker和Barnett（1999）論及病態賭客可能會加諸在他的朋友及家人身上的情緒「成本」。因病態折磨已達到情緒傷害的程度，可算是社會成本的一部分，當所有相關引數都被包含在效用函數內，它可被視爲是一項負的技術面外部性。舉例來說，一個相依的效用函數可以是$U_a=U（C,U_f,U_r,Z）$，其中C是消費，U_f是朋友的效用，U_r是親人的效用，而Z是指所有其他的相關參數，如果$\delta U_a/\delta U_f$及$\delta U_a/\delta U_r >0$，那麼當對某位朋友或親人造成傷害時，a便承受了心理成本。這樣的結果對a而言，效用較低。

心理成本不容易用PPF-IC模型表示，因爲有些人即使不太快樂也不見得會降低生產力或消費能力。一項值得爭議的重要問題是，這類的心理成本是否應該被當做政策干預的考量，畢竟人們每天都受到數不清的心理成本及利益所影響[38]。此外，也許有人會認爲施加於家庭成員或朋友的心理成本是「內在的」，因爲既然這些人之間存在著緊密的關係，他們應可理解並接受這樣的關係有得有失[39]。

38 這類心理成本價值是經由詢問個人願意支付多少金額來避免這類成本而測得，提出這類問題的問卷調查為了達到其有效性，設計時必須非常小心，但這不屬於本書討論的範圍。

39 這個議題請參考ACIL（1999）。

第五節　不當定義的社會成本

要發展一套似方法論的社會成本估量方式的基本關鍵就是適當的定義社會成本。較早期的Walker和Barnett（1999）的定義已被詳細地說明及解釋。在本節中，許多先前被認為是社會成本的項目將透過他們的定義被檢視。儘管許多或全部的病態博奕行為所造成的影響是很令人遺憾的，但這卻不足以使它們構成削減實際社會財富的社會成本。表6.1及表6.3就是實例。還有很多個案中的簡單例子都可解釋為何將其中的某些影響歸類為社會成本是不恰當的，在結束這些討論後，我們會為各式各樣不屬於真正社會成本的影響作總結，並簡單解釋各項影響。

一、財富轉讓

部分研究者主張，財富的轉讓並未改變社會財富的整體水準，因此也不屬於成本效益計算的一部分〔National Research Council (NRC), 1999; Walker and Barnett, 1999; Collins and Lapsley, 2003; Eadington, 2003; Federal Reserve Bank of Minneapolis, 2003; Single, 2003〕。其他研究者則主張，諸如破產、竊盜、「緊急援助成本」（bailouts）及「金錢濫用」（abused dollars）應被包括於計算等式中（Markandya and Pearce, 1989; Thompson et al., 1997; Grinols and Mustard, 2001; Grinols, 2004），因為每一項轉讓都是某人的損失。這是一個很重要的議題，因為轉讓如何被進行也許會對社會成本估計值的大小造成最大的影響。

某些研究者將他們「轉讓即是成本」的論點建立在非常含糊

的概念上，而Politzer、Morrow和Leavey（1985, p. 133）為此概念杜撰了一個稱為「金錢濫用」的新詞：

> 病態賭客合法或非法所獲得的某一數量的賭金可能會被病態賭客自己、他們的家人、或他們的受害者因為其他必要用途而使用掉，這些被濫用的金錢包括冒險下注的所得、借來和（或）非法取得花費在基本需求上的所得、以及（或者）供應這個家庭以彌補被挪用為賭金的部分所得的金額，還有為了償付部分因博奕而欠下的債務所借得和（或）非法取得的金額。

引用「金錢濫用」的研究者基本上都是堅定的反博奕擁護者（例如，Grinols, 2004; Grinols and Mustard, 2001; Kindt, 2001）。Kindt（2001, p. 31）指出，金錢濫用的成本概念「明示或暗示了《博奕行為期刊》（*Journal of Gambling Behavior*）這本雜誌的出版許可」，但是這本期刊當時的編輯Henry Lesieur已表明他很後悔發表這份刊物，並且承認這份刊物已受到「合理的批評」（Lesieur, 2003）[40]。

表面上，「金錢濫用」好像是合理的測量博奕負面影響的方式，因為它似乎計算與博奕有關的浪費或虧損。但更仔細的檢視這個概念會發現它太模糊不清以致無法使用。舉例來說，計算花費在博奕上「也可能被花費在其他必要用途上」的金額並未提供太多有用的資訊，首先，什麼是「必要用途」？一旦我們思考賭

40 Lesieur寫道：他很後悔發行這份刊物，因為他相信有許多病態博奕的成本是無法衡量的。

客的所得水準，這個觀念便顯得毫無意義。「必要用途」對一位百萬富翁及對一位收入平平的人而言會一樣嗎？更進一步的說，一般對「金錢濫用」的解釋是指所有下注賭金的總合（亦即，交易額），這很有可能比一位賭場賭客所損失的金額明顯高出了許多[41]。這概念也視借來的錢為金錢濫用。許多晚期的作者試圖採用類似的測量方式但是他們給了它不同的名稱（例如，「緊急援助成本」或「社會成本」）[42]。無論如何，「金錢濫用」的觀念都太含糊了，以致於無法做為社會成本估計值的有效分類機制。

從呆帳和破產而來的財富轉讓議題是很重要的，大部分的非經濟學學者對於「財富轉讓」的論點都不甚滿意，但是視這些轉讓為社會成本，卻存在著如Walker（2003, pp. 165-166）所解釋的許多問題。無論如何，一旦成本效益研究中決定了如何去衡量轉讓，那麼衡量轉讓會比較容易。

二、呆帳

基本上研究者將「呆帳」（bad debts）——錢借出去卻無法收回——歸類為病態博奕的一項社會成本，倘若這被借出去的資金是被用來做為博奕活動的資金的話。Thompson等人（1997）估計一位病態賭客每年將會有1,487美元的呆帳。

當然呆帳對債權人而言是代價慘重的，但這些呆帳的結果只是單純地將財富由債權人移轉至債務人，而既然轉讓不被認為

41 Walker（2004）給了一個例子，一名賭客玩吃角子老虎損失了100元美金，但他平均下注1,000美元，這比他真正的損失多出了九倍。

42 Grinols和Mustard（2001）重新採用「金錢濫用」的概念，但他們給予它不同於Politzer等人（1985）的定義。

是社會成本，那麼呆帳被包含在社會成本的估計中便是不恰當的[43]。

呆帳僅僅只是財富轉讓而不能被視為是社會成本，因為它並未削減了社會財富，但用來催收這些呆帳的資源耗損就具備社會成本的特性了。當賭客所累積呆帳的程度超出有效資本市場所能負擔的程度時，社會財富是削減的，因為原本可被用來生產商品及服務的資源反而被用來努力催收或防止呆帳。先前的研究者並未發現這也是病態博奕行為其中的一項潛在社會成本。

三、緊急財政救援的成本

病態賭客經常會發現他們處於財務緊迫的狀況。當他們向家庭成員或朋友尋求金錢上的支援時，這情況常常被稱為「緊急救援成本」（bailout costs），許多研究者提出了關於這項「成本」的估計[44]。財富的轉讓，不論是自願或非自願，都不能被視為是社會成本，因為整體財富並未下跌，而且也未產生無效性[45]。國

43 關於拖欠呆帳將帶來更高的代價（例如：利率）及認為這是一項社會成本的論點，是錯誤區分金融面外部性及技術面外部性的結果。任何只能改變相對價格的外部性都是金融面的，而不是技術面的。

44 請參考 "Casinos in Florida"（1995）, Goodman（1995b）, Kindt（1994）, Politzer et al.（1985）and Thompson et al.（1997）。

45 假設有一學生在休息時間玩擲銅板遊戲而把錢輸光了，因為不願意見他沒錢買食物，他的母親也許會給他一頓嚴厲的責罵，但也會補給他午餐錢，這位母親當然對兒子的行為感到生氣，但她給的「禮物」卻是一項自願的財富移轉，這移轉並未造成社會財富的減少，當然也不算是社會成本。類似地，倘若她的已成年兒子是個病態賭客，且花光了所有積蓄在博奕上，她也許會選擇提供他在吃住上的資金。這樣的財富轉讓並不會構成社會成本，因為她所給的「禮物」只是單純的轉讓，而且對整個社區的財富未造成損害。

家研究院（NRC）指出，「經濟影響分析最大的絆腳石之一便是要決定哪一項影響是眞的，而哪一項只不過是轉讓」，而PPF模型有助於分辨一項影響是眞的或只是金融面的。

倘若某人認爲緊急救援是社會成本，那麼可能每項金錢交易都應該算是社會成本。這個主張很快就遭遇到問題，如果我給了某人50分錢去買汽水，那麼它應該因爲類似於一種緊急救援資助而被視爲是社會成本嗎？並且稱其爲口渴的社會成本，或是因爲口渴而「濫用50分美金」。當大學每個月付給我薪資，這薪資也因爲類似任何其他政府支出而應被視爲是 一項社會成本嗎？並稱其爲教育的社會成本，這些例子顯示出，當社會成本的完整概念被如此廣泛的定義時，它將很快地失去意義。這就是爲什麼社會成本的定義飽受挑剔的原因之一。

四、政府福利支出

某些研究者對於政府支出（government spending）如何與社會成本有關感到困惑。以經濟學的觀點來說，某一項社會成本是某一項社會財富的減少，但是Thompson等人（1997）將美金334元的社會成本歸類爲福利支出，由先前的討論可清楚得知，單純財富上的轉讓，對Sam課稅然後付給Joe，並不能算是社會成本，因爲財富水準維持不變[46]。

那麼，非轉讓的政府支出又如何呢？這些支出可構成社會成本嗎？舉例來說，Walker和Barnett的其中一篇評論提到這個問題

46 一項相關的合理社會成本可能是為了轉讓而提高稅收所造成的任何
　過重負擔。

（1999, p. 187, note 10）：「（作者）甚至否認竊盜對社會是損失，他們也否認福利的支出是社會成本。倘若這些都不算是社會成本，那麼，州預算便不會包含這些項目，因此，它們怎能不算是社會成本呢？」

即使當某特定博奕方面的政府支出被認同是「社會成本」，它們的測量方式也許還是不甚容易。大部分研究者將有關治療病態博奕的政府支出視爲社會成本（Walker and Barnett, 1999; Collins and Lapsley, 2003; Eadington, 2003; Single, 2003）。在一個國家中這類社會成本的多寡強烈地依賴政府對於治療的相關支出有多少而定，這使得我們很難去比較各國的社會成本，倘若某一國增加了它在病態博奕治療上的支出，根據大部分的研究，即便病態賭客的數量或其病態行爲的嚴重性降低了，但該國的博奕成本卻提高了。在其他情況保持不變的情形下，一個政府不願花任何一毛錢去處理病態博奕的國家，或許很明顯地會有較低的社會成本[47]。

社會成本研究單單只利用政府支出來衡量社會成本是有問題的，但是，顯然也沒有任何更好的方法來處理這類成本。也許有人會主張，基本上應該用不同方式處理政府支出，因爲它們跟政治的關聯也許比跟病態博奕的關聯還來的更爲直接。即便如此，政府支出的程度仍可爲有興趣研究不同治療方式的成本效度的學者提供有用的資訊。

這是一個頗受爭議的論點。單純因爲政府在某方面的支出並不一定代表這項支出就是一項社會成本，或是一種社會財富的

47 另外，假設某一國家補貼了150%的治療費用給病態賭客，那麼，該國的博奕社會成本便會被高估。

緊縮，儘管有可能是。社會每一份子都必須繳稅給政府，因此從
這角度來看，那是社會每一位成員的損失。但是，福利同時也歸
社會每一份子所有。舉例來說，倘若政府支出足夠符合社會成本
的條件，那麼教育、研究、警力及失業津貼全都算是社會成本。
這些成本基本上與病態博奕的社會成本不同，我們會想辦法縮小
博奕的社會成本，可是我們不會想去縮小教育、研究、警力或其
他許多不同型式的政府支出。假使政府的支出代表社會成本，那
麼，便能經由刪減政府支出，輕鬆地解決社會成本的問題了！但
願這個觀點多少說明了為什麼社會成本不會只是某一人的支出，
或只是某單一個體的負面結果。

　　Browning（1999）探討了政府支出的外部性。他的文章中
討論到抽煙以及政府所負擔的健保相關支出。他稱這些為「財政
上的外部性」（fiscal externalities）。它們並不是技術面的外部
性，因為政府支出造成百姓的賦稅，而稅率並不是效用函數的
參數（Browning, 1999, p. 7）。在討論抽煙及醫療補助這部分，
Browning（pp. 12-13）解釋道：

> 倘若財政上的外部性在香菸市場與過度抽煙有關，且有
> 福利成本的存在，那麼它只是單純地反映了醫療補助所
> 產生的福利成本。這項財政上的外部性並沒有產生「新
> 的」無效性。因此，財政上的外部性並不意味著必定包
> 含任何無效性。倘若有任何無效性與財政上的外部性有
> 關，它代表了造成這項財政外部性的政策（這裡指的是
> 醫療補助）的效應已被曲解，因為財政上的外部性本身
> 在資源分配上並不會導致任何新的無效性。

　　這是一項必須被博奕研究者所考慮和提出的重要觀點，特別是當研究者需要更多治療及防範病態博奕的政府支援。

五、模型移轉

　　我們可以利用如**圖6.3**的PPF模型軸線上的個人財富來說明呆帳、緊急救助金或政府支出的移轉分析[48]。圖中的PPF曲線顯示100元美金的可能分配[49]。如前所述，即便Sam和Joe也許不認為該分配全是公平的或是「眞實的」，但PPF線上的各點都還是有效的。從參與的家庭成員、銀行及納稅者一直到正在討論中的病態賭客、緊急救助金、呆帳和政府福利支出都是財富轉讓。無論如何，虧錢的人都有可能對此轉讓感到不滿，但對接受者而言，不論他們是否遭受病態行為的折磨，該轉讓都會同時為其帶來淨利[50]。

　　假設一開始我們是在**圖6.3**的 m 點，現在假設Joe是個病態賭客，而且他：(1)從他的父親Sam那裡收取20元的「緊急救助金」；(2)從銀行業者（Sam）那兒拖欠20元美金的借款； (3)由政府那兒收到一張20元美金的支票（來自Sam繳納的稅款）；或是(4)從Sam的皮夾偷了一張20元美金。以上任一種情況皆會使 m

48 另一方面，人們可能很輕易地便發現，倘若稅收、政治獻金等等都不算是社會成本，那麼金錢濫用、呆帳及緊急救助金當然也不算。

49 PPF直線指出，「商品」，亦即現金，在兩個個體之間完全地被轉讓。而在生產情況下，PPF曲線是如附錄所示的呈彎弓狀。

50 這項討論忽略了管理財富轉讓時相關的潛在社會成本。以政府所支付的轉讓成本為例，經常會存在著徵收（或免除）稅金的支出，這些是屬於賦稅的社會成本。

圖6.3　財富轉讓

點移至 n 點。其中沒有任何一種情況會造成社會財富的縮減，更確切的說，財富只是從Sam轉讓予Joe。

　　我們必須重申　項重要的提醒。不論轉讓的數量大小，上述的轉讓也許都會有相關聯的社會成本。其中一個例子便是必須為親人籌措緊急救助金的心理成本，人們也許會主張緊急救助金的支付是非自願的，而一個不願還錢給貸方的人可能會面臨刑期，試想當個體 g 是位病態賭客，他不是得接受緊急救助金的支援，不然就是得面對坐牢的宣判，而個體b是被牽涉在內的家庭成員，他可以選擇緊急救助g或是讓他進監獄，假設個體效用函數是$U_g=U$（C,G,P,U_b,B,Z）而$U_b=U$（C,U_g,B,Z），其中C是消費量，G是博奕，P是刑期，B是緊急救助金，Z則是其他影響效用的參數。我們也許會合理地預期會有下列部分的衍生式：$\delta U_g/\delta G$ >0，以及$\delta U_g/\delta P$，$\delta U_g/\delta B$，$\delta U_b/\delta B<0$。刑期和緊急救助金對雙方都會有負面的精神影響，倘若監禁宣判比緊急救助金帶來了更大的總負面影響，那麼b將會緊急救助g，這是其中一種選擇。

反之，生日禮物的贈與通常是非強迫性的選擇，我們也許會認為收受生日禮物都是為了增加效用，但事實並不然。接受禮物的一方也許會覺得現在對送禮者有所虧欠，而送禮的一方也許起初會認為是因為某些原因不得不或有義務要送禮，這樣的轉換也許隱含著其他正面或負面的心理意涵。任何一項財富轉讓也一樣。

我們必須注意到博奕所引起的財富重新分配對於政策的研議經常是非常重要的。病態賭客的家人所受的痛苦是引起強烈關注的原因，但是認清這痛苦所促成的賭客損失及財富轉讓都不是社會成本也是很重要的。而更重要的是，利用病態博奕所造成的財富轉讓的數目做為測量社會成本的方式，以及將這些數目加入「實際」社會成本之中，這就像是加入了蘋果和柳橙般是完全不相干的兩個項目。而其加總結果是毫無意義的。

六、企業競食效應

「企業競食效應」被很多研究者用來描述博奕事業對鄰近企業所造成的負面影響。當賭場在某一城鎮開張，附近的餐廳及其他娛樂事業的營業額可能會下滑，引進賭場的後果被許多人認定是社會成本，這個觀點的擁護者認為任何賭場的正向經濟效應都被其他產業的損失抵銷掉了，因此不可能會有淨經濟成長的存在。第三章第二節針對這個問題有完整討論。一般而言，我們可以視「競食效應」為市場經濟中一項正常的活動。

七、現金流出

與其他被認定的社會成本相較而言，現金流出代表社會成本

的論點較不常見。政治上的主張及普遍認知似乎規定了當博奕引進某一區或某一州時，只有當它帶來了現金的淨流入才算是對經濟有幫助的。另一個互補的主張是某一區的現金流出縮減了該區的財富。這個問題連同「競食效應」在第三章關於經濟發展的內容中已討論過。我們對於現金的流出應打個折扣，因為消費者除非預期他們所購買的東西價值高於他們所付出的價格，否則他們是不會願意花錢的。

八、生產力損失

　　大部分的研究者認定病態賭客製造了社會損失，因為他們的博奕行為影響了工作。他們也許在工作上會變得較缺乏生產力、或是曠職，甚或因為嗜賭而丟了工作。Thompson等人（1997）估計失業時數、失業救濟金以及失業的生產力損失總虧損值為2,941美元（請參考表6.3），Grinols和Mustard（2001）；Grinols（2004），以及Single、Collins、Easton、Harwood、Lapsley、Kopp和Wilson（2003, Sect. 4.4）也視生產力損失為社會成本。

　　其他的作者則主張這類損失是內部性的，因為這個損失落在勞動契約的其中一方（Walker and Barnett, 1999; Eadington, 2003; Walker, 2003）。倘若某一員工的生產力下降或是他未能出現在工作崗位上，那麼，這項損失的剩餘權益索取者（residual claimant）不是雇主就是員工，也就是Thompson等人（1999）所指的「被竊工資」。這裡並沒有任何屬於「社會」的部分。倘若讓雇主選擇，他可能會依員工曠職時數的比例減少應付給員工的薪資，另外，他也可能會開除這名員工並且雇用另一位貢獻較

高邊際產量的員工來代替她。假使這位雇主選擇不對這名員工採取任何行動，那麼，雇主就會因為這名員工的偷懶而遭受損失。不論是哪種情況，對於外在的任何一方都不具任何外部性。McCormick（1998, p. 8）提出了一項有益的解釋：

> 想像某人花了相當多的時間玩撲克牌遊戲機，因為花費太多時間以至於他失去了他或她的工作，並且必須再去找一份薪水較低、需求也較低的職位，顯然地，他所損失的工資並不是一項未抵銷的社會成本，他直接承擔了這些損失且仍然繼續沉迷於遊戲中，因此他自身也感受到他或她的行為所有的後果。在這樣的情況下，限制這個人接觸撲克牌遊戲機並不會為福利帶來任何改善，對其他依賴這位賭客所得而生活的人而言也是一樣的。在現實生活中，這可能是一個令人難過的個人悲劇，但它仍然是一種取決於個人的決定，在古典經濟學中，它也無法因政府介入而獲得任何好處的決定。

九、竊盜

從以上的討論得知，竊盜因為是一種財富的轉讓，因此並不符合社會成本的條件。

🎲 第六節　總結

　　儘管必然存在著認為負面影響是社會成本的新主張，如果根據社會成本的定義，便不難為其中大部分的影響分類。利用本章第二節所描述的經濟學定義，我們可以簡短地解釋為何許多被認定的社會成本是「壞的影響」，而這些壞的影響可能與病態博奕有關，卻並不見得是真正的社會成本，也不見得會削減社會財富。表6.4總結這些資訊。

　　表6.4中的第4項和第12項需要額外的補充說明。自殺可被認定是理性思考後所選擇的行為（Crouch, 1979, p. 182）。即便如此，倘若一項病態的疾患導致某人自殺，他的家屬也許會受到精神上的折磨，而這類心理成本根據效用函數被認定是負面的技術面外部性。但是，這些成本卻可以說是內部性的[51]。有趣的是，表6.4的最後一項——離婚。大部分的研究者單純地認為婚姻是好的，而離婚是不好的，他們也認為離婚並未存在任何需要考慮的原因，但現實生活中，大部分離婚的個案都是預期離婚這項選擇可以帶來更好的結果，因此，對他們而言，這個選擇是「好的」[52]。依然會有人主張，若無病態博奕的存在，婚姻關係或許就不會變差。

51 心理成本也可能來自於任何自然原因的死亡；我們應該因此而將死亡歸類為生活的社會成本嗎？

52 在結婚之前，離婚並不是一項正面的期待，但一旦結了婚，假使離婚的話一定是為了試圖改善關係。

表6.4　被認定的賭博「社會成本」

被認定的社會成本	經濟學觀點
1. 曠職的薪資損失 2. 工作上降低的生產力 3. 壓力所導致的沮喪及生理 　　上的病痛 4. 自殺傾向的增加	賭客所承擔的損失 （「內部性」）
5. 緊急救助金 6. 病態賭客無法償付的貸款 7. 未償借款及破產宣告 8. 病態賭客的詐騙造成保險 　　費的提高 9. 政府官員的貪污 10. 公共服務的負擔 11. 企業搶食效應	轉讓或是 金融面外部性
12. 賭博造成的離婚	價值判斷

　　利用經濟學範例來定義社會成本，傳統的估計方式很有可能會大大地高估了病態博奕的實際社會成本。舉例來說，Thompson等人（1997）便估計，社會成本（每年每位病態賭客）必須從美金9,469元降為2,974元（Walker and Barnett, 1999），但是，即便研究者接受了社會成本的經濟學觀點，在進行社會成本評估時仍有其他阻礙存在著。其中有些問題將於下一章討論。

　　儘管已定義了「社會成本」，我們仍有滿腦子的疑問，「為什麼這會有關係呢？」，經驗告訴我們在缺乏社會成本的明確定義時，研究者使用特別的方法來估算成本。很多這樣的估計都是過於武斷且毫無意義的，雖然福利經濟學的方法並不是唯一，但它是被優先考慮的，並且它為現存及未來的成本效益分析提供了

一個可能的比較架構，這個方法可能會使研究者對於病態博奕的
種種負面結果產生不同但是卻很實用的看法。

第七章　五花八門的社會成本問題

$P(A)=k/n$

.f= probability density function:

(k)=P(x=k)

第一節　前言

在上一章，我說明了主流經濟學在「社會成本」上的定義以
及它如何被應用於博奕的成本效益分析中，我透過以往研究中的
特定案例來解說成本效益分析（cost-benefit analysis）的潛在缺陷。
成本效益分析已引起媒體、產業、政府及研究者廣大的關注。但
是，撇開定義社會成本的根本問題不談，要以任何有意義且有效
的方式來進行這類研究其實出乎意料之外的困難。在本章，我們
調查一些與成本效益分析有關的其他問題，這項調查對於進行這
類研究分析的研究者及消費者而言都是最有價值的。

關於社會成本研究的低品質及令人覺得混亂的特性有幾種
可能解釋。第一種也可能是最重要的一種，社會成本研究是一個
全新的領域。因此我們不應期待研究者之間的觀點會完全一致。
第二種解釋是，文獻的撰寫者具有令人驚訝的廣泛學術背景，舉
凡經濟學、法學、醫學、政治科學、心理學／精神病學、公共管
理、社會學，甚至建築學。我們可以預期不同的研究者會用不同
的方式來研究社會成本的議題。這種多樣化是重要的，因為博奕
研究的特質之一便是它涉及了各個不同領域，但是也會因為研究
者踏出了他們的專業領域而產生問題[1]，除了這點之外，在這麼
多不同背景的情況下，要對任何一個特別的議題達成共識是不太
可能的事。

最後，在文獻中造成困惑的可能指標或可能來源便是人們
在社會成本文獻中可發現的冗長術語。光是描述「成本」的術語

1　這個問題在第八章將有更進一步的討論。

之多就夠讓人瞠目結舌了，包括私人的及社會的、內部的及外部的、直接的及間接的、傷害及損失、無形的及有形的、外部成本及外部性，以及金融面及技術面外部性。我們真的需要這麼多不同的專有名詞來描述病態博奕的負面效應嗎[2]？除了對成本的術語感到困惑外，心理學的文獻在病態博奕行為的定義上也遭遇類似的問題。被用來描述這類行為的專有名詞包括失控博奕、問題博奕、病態博奕、可能的病態博奕以及強迫性博奕。這些名詞雖都是指有問題的博奕行為，但在受折磨的程度上卻有不同。這些學術用語的不一致加上對應於不同程度的問題博奕，使得社會成本的估計更加困難。

上述的所有問題將會隨著研究愈趨成熟而減輕。本章的其他研究者調查了一些較長期的、較獨立的社會成本研究相關考量。第二節討論一些將成本歸咎於博奕行為所造成的問題。而在第三節，我討論了幾種之前的研究都尚未定義或測量的潛在博奕社會成本。除了社會成本的經濟學觀點，還有其他幾種由廣受推崇的學者所提出的可行觀點。而這些愈來愈多的熱門觀點將簡短描述於第四節，不管何種方法是方法論研究者認為正統和／或切實可行的，在第五節我主張在研究博奕社會成本時，我們應該採用單一的「通用」方法。第六節為本章結論。

第二節 評估社會成本價值的問題

儘管各國皆嘗試著去評估博奕所帶來的社會成本，許多存

2 這現象的部分解釋當然是因為很少有作者會定義「成本」。

在於相關研究中的嚴重問題仍是被忽略的。在某些情況下，這些問題甚至會嚴重到造成許多社會成本研究結果完全無效的地步。在此將簡短提出其中四個問題，而其他相關的問題將在第八章討論。雖然這些問題或許沒有立即解決的辦法，研究者應該在他們的研究中至少要提到這些問題點，如此施政者和選民才能具備完整的判斷資訊。

一、假設方案

在考慮與博奕及博奕行為有關的成本（或效益）時，同時考慮假設方案（counterfactual scenario）也是很重要的。也就是說，我們必須留心其他可能會發生的狀況[3]。在社會成本個案中，我們必須考慮假使賭場是非法的，這類成本的大小又是如何？賭客可能旅遊至自身的城市、州、郡或國家以外的其他地方的賭場。而非法及線上博奕也可能存在。在任何情況下，地方的合法賭場都有可能不會對該區的社會成本造成嚴重影響。

即便我們接受這個論點，要以假設的方式去衡量社會成本可能很困難。其中一種方式可能是去鑑定無博奕產業的類似地區。在進行這類比較時，必須儘可能小心地控制所有的社會要素。

二、共病現象

即使在重複考量現有的社會成本估計之後，考慮病態博奕的淨貢獻或邊際貢獻對社會上不受歡迎的行為所帶來之影響仍是很

3　請參考Collins and Lapsley (2003), Eadington (2003), Grinols (2004), and Walker (2007b)。

重要的。調查者通常會觀察到病態賭客會有法律上的問題，常常需要各種福利津貼的公共支援，並且可能比其他人需要更多的醫療服務[4]。

這些觀察很容易被證實，但是它們卻無法證明什麼。一如大部分學者所承認的，輕易就察覺博奕與這些問題相關，並不表示就是博奕造成這些問題的。倘若無從選擇博奕，一個先天就有病態疾患的人可能會透過其他毀滅性的方式表露出他的病症。更重要的是，倘若病態博奕只是其他較基本的病症之一，那麼造成病態博奕的有害結果及社會成本的背後原因則是比博奕本身更基本的病症。大部分的研究者（例如，Grinols, 2004; Grinols and Mustard, 2001; Thompson et al., 1997）將這些成本完全歸咎於博奕。其實必須有個方法來為這些共同存在的病症所造成的傷害分類，但大部分的研究者都忽略了這個問題。

在共病現象的個案中，病態博奕也許對法律上的問題、破產、公共援助的需要，或是病態賭客最普遍的特徵——高額的醫療成本，只提供很少的邊際貢獻，甚至完全沒有。由於社會成本的計算應該只包含病態博奕帶給毀滅性行為的邊際貢獻，因此決定這個行為是否起因於病態博奕，而非只是互相有關聯，對正確地估計博奕社會成本而言是非常重要的。

這個問題大部分繞著到底病態博奕是主要或是次要的失控行為而打轉。Shaffer等人（1997）已提出這個問題。他們注意到 *DSM-IV*（APA, 1994）指出，「一個符合所有病態博奕標準的人，倘若他或她也符合躁鬱症發作的標準，則其並不會被視為是

4　舉例來說，請參考Grinols (2004), Grinols and Omorov (1996), and Thompson et al. (1997)。

一位病態賭客，躁鬱症發作才是其過份博奕的原因」（Shaffer et al., 1997, p. 72）。這些作者解釋病態博奕也許與其他的病痛無關，或者它可能只是反映了其他問題（p. 73）[5]，顯然地，倘若病態博奕的症狀是另一種病痛的附加症狀或是源自於其他病痛的組合，我們便不能理所當然地將所有病態博奕的社會成本都歸咎於博奕本身。

　　Petry、Stinson及Grant（2005）的研究指出了病態賭客表現在其他行為上的問題程度。他們估計73.2%的美國病態賭客患有酒精濫用的症狀，而病態賭客之間藥物濫用的終生患病率是38.1%，尼古丁依賴的比率則是48.9%，其他的共病現象（comorbidity）則包括憂鬱症（49.6%）、焦慮症（41.3%），以及強迫性人格異常（28.5%）（Petry et al., 2005, p. 569）[6]。

　　在許多病態賭客也會表現出其他病症的情況下，要精確地估計具體肇因於病態博奕的社會成本是很困難的。舉例來說，試想有位病態賭客同時也染有毒癮，並且他的行為造成5,000元美金的社會成本。這5,000元當中有多少是屬於病態博奕？而多少才是屬於毒癮的成本呢？儘管這類問題頗具爭議，卻沒有任何社會成本研究說明共病症狀的現象，研究者反而將所有成本完全歸咎於病態博奕。病態博奕的社會成本也因此而被高估了。

5　Briggs、Goodin和Nelson（1996）的報導結果指出，酗酒及病態博奕的成癮是各自獨立的。但是，如Shaffer等人（1997, pp. 72-73）所說的：「Briggs等人的研究利用單一受試樣本有可能顯示的是兩特殊自選分配的尾端；他們同時也採用了小型樣本，整體看來，這些原因讓我們將他們的結果視為嘗試性的，而對他們的結論也抱持著懷疑的態度。」

6　Thompson等人（1997, pp. 87-88）從美國匿名戒賭會（Gamblers Anonymous）的成員中提出了一些有趣的證據。

　　假設性方案使得這個爭論更加複雜。再次想想一位患有毒癮的病態賭客，假使這個人不是病態賭客，他吸毒的行為造成比同時患有兩種病症或高或低的社會成本，在共病症狀的情況下，某一單一病症實際上跟假設狀況比較起來或許會降低社會成本，這在理論上是行得通的。但這個問題在文獻中並未被討論。

　　從這些多重症狀研究所引發出的重要聯想是觀察社會問題或要付出社會代價的行為與病態博奕之間的關聯性，並不足以將社會問題歸咎於博奕。病態博奕以及一個人即將觸犯法律的可能性也許都是較基本（「主要的」）的病症。雖然這個觀點對大部分的觀察者而言是相當明顯的，它卻在博奕社會成本估計中經常（且不恰當地）被忽略。疏於說明此因果關係及邊際貢獻問題的研究有可能誇大了實際的博奕社會成本。而對於未說明這些問題的博奕社會成本的估計我們應該抱持懷疑的態度。

三、病態博奕及「理性成癮」

　　當成癮的治療及對於成癮流行的研究主要是獲得心理學家及社會學家的關注時，經濟學家則是透過廣泛的人類行為研究選擇的合理性，其中也包括受到成癮影響的選擇之合理性。在這個領域中，諾貝爾經濟學獎得主Gary Becker關於經濟學理論的發展佔了重要的一席之地。理性成癮模型的架構在Becker、Grossman及Murphy（1994, p. 85）中有最簡潔的解釋。這個模型認為：

　　在一個具有效用最大化的消費者模型中，過去及現在消
　　費之間的相互作用。這些模型的主要特色就是某些商品
　　的過去消費經由影響現在及未來消費的邊際效用，來影

響它們的現在消費。有害的成癮商品，以香菸為例，它
們較大的過去消費會刺激現在的消費，透過增加現在消
費的邊際效用使其大於未來消費之邊際傷害的現值。因
此，過去的消費因為成癮的商品而增加了。

實證檢測證實了這類模型的預言能力具有真實性[7]。

這份文獻的中心思想：是在對博奕成癮之前，是否要博奕的
決定是一項理性的選擇。這簡單地代表了人們在採取行動前會先
評估其得失，此處也隱射了即使是病態博奕也是理性行為導致的
結果。想想我們每天冒著風險所做的許多決定，一個人在決定開
車之前，他也許已考慮過因未知的意外而死亡的些微風險。同樣
的，是否博奕的決定也包括了可能會演變成成癮的些微風險。但
是冒著成癮的風險並未與理性相牴觸，是否要消費一項可能會成
癮的商品，最初的決定通常是一項理性的決定，如Orphanides和
Zervos（1995, p. 741）所解釋的：

> 成癮來自於某一段時間持續的預期效用最大化。成癮雖
> 是自願的，卻不是蓄意的。它是一項非蓄意的偶發結
> 果，當事人體驗某種被認為會立即帶來歡愉但是在未來
> 只可能帶來傷害的成癮商品。儘管他們的決定是理性
> 的，這些成癮者仍對於他們過去的消費決定感到後悔和
> 不「快樂」。倘若他們能正確地評估成癮的可能性，那

7　針對理性成癮模型的廣泛討論，請參考Becker（1996），還有他的
　　論文集：Becker（1992）、Becker和Murphy（1988），以及Stigler
　　和Becker（1977）。這個模型的實證檢測可於Chaloupka（1991）及
　　Becker等人（1991, 1994）的論述中發現。Mobilia（1992）將這模型
　　應用於博奕行為中。

麼他們會有不一樣的決定：早知如此，他們絕不會選擇
走到成癮的地步。

這個研究減少了對於早期理性成癮模型未能解釋發展成癮之
未知可能性的批評。Becker（1992, p. 121）預先考慮到這類模型
的需要：

> 在這些期待效用極大化行為分析中，並未有任何假設認
> 為人們能夠很確定他們是否會對某一物質或活動習慣或
> 成癮，儘管這點要求常常被此分析法的批評者所提出。
> 當一個人在開始習慣性喝酒後，也許對於她自己是否會
> 變成酗酒的病人還非常不確定。一個經常惹是生非的青
> 少年在開始接觸毒品之後，可能會期待，但不確定他的
> 生命在染上毒癮之前，就會因為一份好的工作或一段好
> 的婚姻關係而導回正途。既然這些以及其他的選擇都是
> 在非常不確定的情況下所決定的，某些人的成癮只是因
> 為情況變得比原先合理預期的還來得糟── 好工作從沒
> 能拯救吸毒者。因為運氣差而成癮的人們可能會對其成
> 癮感到後悔，但這只不過就像是在賽馬場瘋狂下注的那
> 些大輸家對其非理性行為的反應罷了。

Landsburg（1993, pp. 100-101）支持這個論點，他認為非法
的藥物使用所造成的醫療損失並不能被視為社會成本。他主張
「消費者剩餘的增加已是醫療成本及所得損失的淨值，任何這類
損失都已反映在人們付費購買藥物的意願上，因此在原始的（成
本效益）計算中已多少被包含。」相同的主張也被用於博奕中。

再重申一次，不論一個人在賭場下注前是否有病態或強迫的傾向，在發展至成癮之前，博奕都是一個理性決定，假使某個人成為嗜賭者，他的生活品質可能各方面都會下跌，但是，儘管這位嗜賭者對最初的決定感到後悔，最後發展為成癮的結果卻不能表示當初賭博的決定是非理性的。既然因個人的理性行為所產生的有害結果不能被視為社會成本，那麼一個賭徒因沉迷於博奕而導致生活品質下降也不應該被視為是社會成本。套用Orphanides和Zervos（1995, p. 752）所說的話：「當這些期待預期效用極佳化的個人擁有了分配（針對成癮傾向所造成）的正確資訊，一道禁令或任何其他消費限制都不可能達到理想化的柏瑞圖經濟效益。」再者，認為博奕的最初決定是非理性的這個主張是Frank（1988, pp. 72-75）所提出的「壞的結果意味著壞的決定」這個謬論的一個例子。

關於成癮行為的觀點，尤其是當它與病態賭徒有關時，在博奕文獻中是飽受爭議的。倘若這個論點是成立的，他將會為社會成本估計的測量方式帶來極大的衝擊，因為它意味著病態博奕的成本其實在本質上是屬於個人的。即使政府的社會服務致力於協助這些問題賭客，人們仍然可能會主張這些都是屬於政策本身的成本（Browning, 1999; Walker, 2007b）。

四、博奕損失的調查

諸如《精神疾病診斷手冊第四版》（*DSM-IV*）及南奧克斯博奕問卷（SOGS），這類診斷／篩選工具（screening instruments）基本上會詢問人們是如何在財力上支援博奕以及單日所損失賭金

的最大值。Blaszczynski、Ladouceur、Goulet和Savard（2006, p. 124）說明了臨床醫師憑藉博奕損失的估計值來鑑定高風險的賭徒。此外，這樣的測量可以被用來衡量治療後博奕行為的減少。表7.1是*DSM-IV*和SOGS有關財力支援的部分問題。

包含金錢來源及博奕損失問題的調查已被用於社會成本的估計中，例如Thompson等人（1997）、Thompson和Schwer（2005），以及Grinols（2004）為了導出博奕社會成本估計值

表7.1　DSM-IV和SOGS診斷方式的財力支援問題

診斷方式	診察項目
DSM-IV	8.「……為了籌措賭金曾經有過類似偽造、詐騙、偷竊或挪用公款等違法行為。」
DSM-IV	10.「……依賴其他人金錢上的援助來減輕因為博奕而造成的急迫性財務危機。」
SOGS	2.「任何單日內你所曾經花在博奕上的最高金額有多少？」可能的回答包括：我從不博奕；少於或等於一元美金；多於1元美金但少於10元美金；多於10元美金但少於100元美金；多於100元美金但少於1,000元美金；多於1,000元美金但少於10,000元美金；10,000元美金以上。
SOGS	14.「你曾經向某人借錢但卻因博奕而未能償還嗎？」
SOGS	16a-k.「假使你要借錢去博奕或去還賭債，你會跟誰或從哪兒借得這筆錢？」可能的回答包括：家用的開銷；你的配偶；其他直系旁系的親戚；銀行；貸款公司或信用合作社；信用卡公司；放高利貸者；贖回股票、債券或其他證券；賣掉個人或家庭資產；從支票帳戶中借調（開出空頭支票）；已有賭本的授信保證；已有賭場的授信保證，因此可向賭場借錢。

資料來源：*DSM-IV* (1994, P. 618) and Lesieur and Blume (1987, p. 1187)

所參考的論文[8,9]。這類實務由於幾個原因而變得有問題。首先，我們並不清楚這些論文著述者是否瞭解如何計算博奕損失，Blaszcynski等人（2006, p. 127）解釋：「因為缺乏如何計算博奕支出的具體說明，參與研究者各自使用不同的方式。」其衍生的明顯問題是：

> 使用不同的策略會造成支出紀錄上的差異，因此，數據的有效性也遭到質疑，同時也愈來愈多人懷疑當今博奕文獻中所記載的博奕支出也可能存在著嚴重的偏見（Blaszcynski et al., 2006, p. 128）。

其次所面臨的問題是要求問卷受訪者能正確地分辨他們的賭金來源。必須謹記的是，這類問卷是要求已承認或被診斷出在開銷上有控制困難的問題賭客來為某特定支出的各種收入來源分類。而預算具有可替代性（fungible budgets）。對個人而言，要明確地分辨博奕所損失的金錢是來自於薪資、信用卡或是從家人或朋友處借得的是困難且不可能的，而人們有數種不同的收入或現金來源，同時也有許多不同型式的支出。即使是經濟獨立的個體，基本上可能也無法將某特定支出連接於某特定的收入來源。

再者，另一個問題是，任一特定對象的財務問題或許來自於博奕，但這很難被明確界定[10]。下列幾個例子可說明之。假設一

8　這些研究的另外一個問題是他們也估計「濫用金錢」、「呆帳」及「緊急救助金」並稱這三者為社會成本。

9　這些問卷的問題基本上都被已發表的論文所省略，因此很難確切知道問卷回覆者被問了哪些問題。

10　顯然會有來自博奕問題的情況存在，令人懷疑的是，不負責任的賭客是否在經濟上卻反而是很負責任的。

位問題賭客買了一部車，超出他自己預算所能支付的能力範圍，即使他並沒有嚴重的酗賭問題，在回答或使用*DSM-IV*或SOGS標準時，他非常有可能會將他財務上的困難歸咎於博奕。但是，誰能確定他財務上的困境是因為博奕還是因為對高級房車的偏好呢？有可能這個人對他生活上很多方面的金錢開銷都表現出不負責任的態度，而這些診察方式並不能區分財務問題是起因於博奕或是其他原因。最後一個例子是，這個診察制度如何處理一個人為貸款作保，然後又決定把錢全部賭光的情況呢？這個人並未為了博奕而借錢，但在借了錢之後卻用這筆錢博奕。以上每一種情況中的主角都有可能有酗賭的問題，但這些都是不同的情況，而在這些不同的情況下，當事者或臨床醫生能正確地回答這些財務相關問題的可能性又有多高呢？

　　最後一個問題，將症狀最嚴重的問題賭客的經驗用來推斷一般民眾的行為是不恰當的（Walker and Barnett, 1999）。Thompson等人（1997）、Thompson和Schwer（2005）以及Grinols（2004）將他們的研究基礎部分建立於美國匿名戒賭會成員的問卷回覆上，這些人可以說都是最嚴重的個案，而他們並無法代表一般病態賭客的情況。

　　這裡的重點是財務困境與問題博奕也許互有關聯，但是這並不能證明問題賭客的問卷診斷或社會成本的研究中所暗示的因果關係。這是一個頗具爭議且在文獻中尚未被充分解釋的議題。

第三節 未確定及未測量的社會成本

即便致力於博奕社會成本的估計，且儘管反博奕的偏見仍明顯存在，但文獻中的其他部分仍存在著幾項尚未確定的博奕社會成本，或許這些成本已被忽略，因為它們與賭場規定有關的政治程序之間的關係多過於與問題博奕所造成的損失之間的關係。即便如此，這些成本問題卻不見得較不嚴重，只是因為它們牽扯到的是政客而非賭場業者。既然博奕基本上是違法的或是由政府所管束的，那麼與賭場博奕規定相關的極高社會成本便有可能存在著，以下提出兩點特殊的問題。

一、限制效應

一項重要的社會成本能夠因為政府對於博奕的限制而產生，博奕未普遍存在的這個事實代表了政府妨礙了互惠自願交易的發生，不管喜不喜歡，賭客即使面對他們所從事活動的負期待值，一旦他們決定下注，還是期待能從增加的效用中獲利。當個人進行自認為是互惠的自願交易而受到阻礙時，他們是遭受損失的。而生產者也因這些交易的限制而受害，因為他們的利潤比未受限制時要來得低，此即所謂的「限制效應」（restriction effects）。

Wright（1995, p. 99）說明了將博奕禁令完全解除的好處。它移除了經濟學上的扭曲，包括「無謂損失、違約成本以及關說和賄賂的誘因」。Eadington（1996, p. 6）也明確指出博奕合法化對消費者的好處，以及暗示合法博奕的限制對消費者的損失。

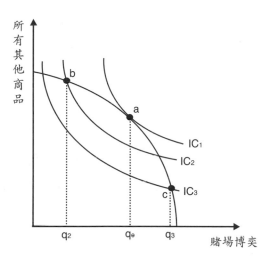

圖7.1　博奕限制造成的福利損失

　　博奕被人爲限制在低於市場均衡的水平上所帶來的社會福利損失可由先前的PPF-IC曲線架構看出。在圖7.1，假設在某一轄區的賭場數量及規模從市場均衡水平q_e被限制至q_2，則商品的組合由a點移至了b點，且福利也從IC_1縮減至IC_2。

　　我們也可觀察到，博奕的支出水平也不會一直正常地維持在q_e水準值之上，倘若目前的消費組合在c點，當支出從博奕挪向其他商品及服務時，社會將會獲得好處，因爲社會將往更高的無異曲線移動[11]。

　　另外，透過賭場限制所造成的消費者剩餘（CS）及生產者剩餘（PS）的損失，可以看出市場上人爲限制所帶來的傷害[12]。

11 在c點，賭場輸出的水平有超出消費邊際效益的生產邊際成本。在這個情況下，市場是過飽和的，而且我們也許會預期某些賭場將結束營業，直到賭場開銷跌至a點爲止。

12 澳洲的生產力中心報導（APC, 1999, Appendix C）提供了博奕所造成的消費者剩餘的詳細討論。

對任一非市場限制所造成的交易或賭注，CS和PS的損失代表了政府限制的社會成本。圖7.2指出，CS和PS以及博奕市場上一項關於數量的人為限制。如前所述，CS和PS是陰影的部分，CS被標記為$a+b+c$而PS被標記為$d+e+f$，假使政府將博奕數量由q_e限制至q_2，那麼CS和PS的區塊便會縮小，明確的說，就是CS剩下$a+b$而PS剩下$d+e$，損失交易的社會成本是q_e和q_2各自的社會剩餘之間的差，也就是$c+f$這個區塊，這被經濟學家稱作「無謂損失」，它代表了某一個體或其他更多群體無法被其他某些群體的利益所彌補的損失。

在博奕事業及圖7.2所示的情況中，$b+d$這區塊將有可能投入博奕事業。既然賭場的數量基本上已被限制，存在於這個產業中的公司應可期待經濟上的獲利或是會高於平均水準的利潤，因為賭場的供給被限制，這個市場的競爭便會比沒有限制要來的小，也因為這樣，賭場的收費會高於市場價格，而這些更高的收費可

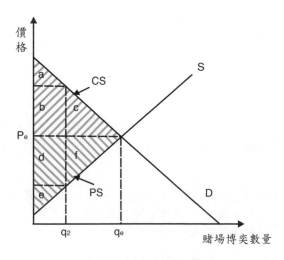

圖7.2　數量限制造成的無謂損失

能會表現在較高的飯店房價、較昂貴的餐廳，或甚至賭場遊戲中較差的賠率。這些利潤以$b+d$區來表示，該區塊代表了消費者付出及賣方生產成本之間的差異，重要的是消費者剩餘將會有數量b轉移至生產者，因此當政府施加限制後，總生產者剩餘將會是$b+d+e$[13]。

　　儘管賭場限制導致社會福利在PS和CS的損失，賭場供應商或許實際上仍較偏好對自由市場的賭場作數量上的限制。他們因此獲得消費者的轉移（b），倘若$b>f$，那麼賭場事實上從限制中得到了好處[14]。政府或許也較偏好數量上的管制，因為它們有權力徵稅。他們也許會徵收賭場費用及稅款，造成賭場收益的減少。顯然地，倘若賦稅和營業許可費用太高（大於圖7.2中的$b-f$），賭場將寧願選擇對自由市場有所管制。

　　博奕研究者忽略博奕限制成本的原因之一，可能是這些作者大多不承認博奕對消費者的好處。消費者交易被輕忽了，這裡的基本論點是：缺乏政府人為限制的競爭市場會帶來博奕生產力的最大社會福利水準。這個主題在某種程度上提及了假設性方案的議題，解除了賭場禁令，消費者及生產者可能皆會因此而獲利。我們必須考量消費者喜歡購買的商品被禁賣的社會成本，有了這些考量，在某種程度上，即可平衡與賭場合法化有關的邊際社會成本。

13 這裡的討論是有所限制的，因為損失的剩餘會如何轉移要視市場特性而定。

14 其中一個思考方向便是f區代表了來自於現在不再博奕的消費者的利益損失；b區則代表了可能對剩餘消費者收取的較高價格。

二、關說

　　另一項與賭場博奕及合法博奕相關的重要成本一般來說跟合法化的過程本身有關。在兩種情況下會存在著破壞性的關說（lobbying）誘因，第一種，關說會因為一個新轄區的賭場合法化而同時由賭場支持者及反對者所產生，第二種，未來的賭場經營者預期會為了爭取合法賭場的營業許可牌照而進行關說。

　　政府關於博奕的禁令以及政府政策能夠被改變等事實引發人們投入浪費社會資源的行為。具體來說，合法博奕的反對者及支持者致力於影響政府政策即構成了社會的成本，因為這些資源原先可被用來製造商品及服務。這項社會成本是競租行為的結果，並被期待在合法的架構下，博奕是受到控制的。Tollison（1982）描述了競租行為，並提供了一個有用的例子來說明為什麼博奕合法化是一個有制度的架構，同時也是社會成本的來源：

　　　　舉個簡單的例子，假設某個國王希望授予撲克牌遊戲產業的獨占權，在這個情況下，國家便以人為方式塑造了稀有性，也因為如此，獨占權的租金是被這些尋求國王喜好的獨佔者所取得，正常來說，這些租金被認為是從撲克牌玩家轉移至獨占者，但是在這個例子中，這樣的想法只適用在當這些有強烈企圖心的獨占者在競爭獨占租金時並未使用任何實際資源的情況。以諸如關說的方式在某一程度上花費實際資源在獲取獨占租金上，這樣的花費以社會的觀點來看並未創造出任何價值。**它是一種浪費資源在人為策劃被稱為競租活動的轉讓競爭上。**

倘若最初的獨占者為了獨占權雇用了一位律師來對國王
進行關說，那麼這個律師的機會成本（例如，在從事關
說時，他尚未撰寫的這些合約）便是獨占過程的一項社
會成本。（Tollison, 1982, pp. 577-578；粗體字為作者
所加）

Johnson（1991, p. 336）強調了政府在競租行為中的角色：

最嚴重的競租行為是政府所造成的，因為只有政府有能
力製造並強加獨佔權，以及製造並在財力上贊助某一特
權制度，而又不會為這些獨占權或特權的價值帶來競爭
性的損害。

　　既然博奕產業基本上由於政府限制而並非完全競爭，某一
特定賭場可能會期待高於正常水平的獲利[15]。根據Tullock的討論
（1967, p. 231），一個未來的賭場經營者對該賭場所帶來的最大
競租支出會是未來利潤的主觀風險調節淨現值[16]。所有潛在博奕
產業公司的總競租支出可能會非常可觀。
　　賭場的反對者也許也會利用資源來阻止賭場的合法化，而這
些反對者可能包含其他的博奕或娛樂事業、餐廳、飯店，甚至是
其他轄區的產業。害怕被賭場「競食」的公司會視鄰近賭場所帶
給它們的預期損失之風險調節現值而願意在反對博奕合法化的努

[15] 獲利的「正常水平」，以及經濟利益和會計利益之間的差距在任何
　　個體經濟學文章當中被解釋。

[16] 未來的博奕公司根據本身對合法化可能性或營業許可保證的看法來
　　調整它的關說意願。

力過程中被犧牲[17]。在與博奕擁戴者對抗的情況下，這些支出的總和可能會相當可觀。

一項立法提案的競租關說是一種無法收回的嚴重損失，我們可以預期每次一項立法提案被提出時，競租開銷的金額會有多麼的龐大。

由於博奕合法化的過程所造成的社會成本可能會很大，Tullock（1967, p. 230）解釋道：

轉讓本身並未造成社會任何損失，但對從事轉讓的人們而言，它們不過就像是另一種活動，而這也代表了龐大的資源或許會被耗費於製造或防止轉讓之中。這些大量資源投入的補償行為以整體社會的立場看來，完全是種浪費。

Tullock（1967, p. 228）及Krueger（1974, p. 291）雙雙指出這些社會成本的測量是複雜的。Tullock解釋，「潛在的報酬很大，但假使投資的金額不大，的確會令人感到相當意外。」

要瞭解任何為了關說而直接付給政客的金錢完全是種社會轉讓是頗受爭議的[18]。關說的社會成本來自於受雇的關說者或律師，他們以促成或阻止博奕合法為目的而努力。這些活動被視為社會成本，因為他們原本可以從事某些其他生產力的工作，而非只是試圖要確保獲得政府的喜好[19]。

17 而在擁戴者的情況中，忽略了這些得失未被當做預期利潤改變來計算的群體所造成的支出，舉例來說，反對者可能是個宗教團體。

18 請參考Mueller（1989, p. 231）或Johnson（1991, pp. 336, 338）的解釋。

19 一樣的論點適用於竊盜、呆帳、政府福利支出及其他的轉讓。

　　如表7.2所示，遊戲產業的政治獻金（political contributions）是有幫助的。儘管這些貢獻本身是轉讓且並非社會成本，在貢獻程度及與關說有關的社會成本之間仍可能存在著正向的關係。

表7.2　美國賭場／博奕事業的政治獻金

選舉週期	產業排名	總捐獻（百萬美金）
2006[a]	30	$9.7
2004	35	$11.3
2002	26	$15.0
2000	36	$12.6
1998	38	$6.6
1996	39	$7.1
1994	50	$3.0
1992	69	$1.6
1990	75	$0.5
總計	**38**	**$65.3**

[a] 2006年的數據是估計值。

資料來源：Center for Responsible Politics

　　即使在賭場合法之後，地方政府也許仍會管制數量、規模、種類、地點以及潛在博奕企業的所有權。這個管制替潛在經營者為了競爭數量有限的營業許可牌照製造了一個動機。這個階段的競租行為可能超出之前所描述的，因為一旦博奕合法化後，也許會有其他更多的公司有興趣參與賭場牌照的競爭。這個情況類似於Kreuger（1974, p. 301）引進牌照的案例，此案例指出：「倘若在這個限額之下存在著營業牌照的競爭，一項引進的禁令也許會比非禁止性的限額更受歡迎。」一道完整的（無法妥協的）博奕禁令應用在對於賭場博奕存在的限制上，也許會比現存的競選

活動以及對合法化和隨之而來的賭場牌照競爭投票的過程更受歡迎。[20]

另一個與合法化過程相關的社會資源浪費行為是政府的官僚及試圖從之前所討論的貢獻或關說中得到好處的其他人。Krueger（1974, p. 293）利用官僚解釋這個行為：

> 公家機關職位的成功競爭者也許會發一筆龐大的橫財，
> 甚至是在他們的官方薪資上，但是，倘若得到意外之財
> 的可能性誘使其他人花費時間、精力及資源在尋找進入
> 公家機關服務的管道上，那麼這個行為基於當前這些目
> 的是具有競爭性的。

這個成本很難去評估，但卻可能很重要，特別當我們考量到博奕事業在它對政客的貢獻上是多麼的慷慨大方時。

三、政治成本概述

儘管之前的研究基本上著重於與病態博奕相關的社會成本，與政府限制、合法化、管制及關說有關的成本是有可能比病態博奕所造成的社會損失還要來得大的。或許研究較著重於病態博奕的原因是因為受折磨的是個人以及他們所愛的人，換個角度想，政治過程中所付出的成本似乎較不那麼「個人」或明顯，但儘管如此，研究者若希望對博奕的經濟效應有完整的描繪，就不應該忽略起因於政治過程中潛在的重要社會成本。

20 這點是根據當下所採用的特定法律架構而定。Krueger發現愈是對產品有無法通融的需求，其競租行為所造成的無謂損失就愈大。

第四節　社會成本的其他觀點

　　前面章節所討論的方法在經濟學上是合理的，但還有其他合理的博奕社會成本觀點存在著。有幾場會議是專門爲提出這些社會成本問題而舉辦的，包括第一屆國際博奕經濟與社會影響研討會（Whistler, September 2000）以及第五屆加拿大Alberta省博奕研究年會（Banff, April 2006）[21]。在這兩場會議中，研究者從各學術領域及觀點出發，共同討論鑑定及衡量博奕社會經濟效應的適當方法，但在決定適當的測量方法上，似乎很難達成共識。如同Wynnc和Shaffer（2003, p. 120）所解釋的：

　　雖然Whistler研討會的終極目標是爲了導出「最佳的實務方針」來帶領未來博奕的社會經濟研究，但與會者很快地便知道這個充滿野心的過度期待是無法達成的。此外，這個研討會在下述各方面顯現了微乎其微的共識：(1)應能適用於博奕的社會及經濟效用中最顯著的哲學觀點，或是概念性的架構；(2)定義歸因於博奕的個人成本與社會成本；(3)在社會經濟影響的分析中，什麼樣的成本及利潤應該被計算在內；以及(4)測量博奕利益及損失的最佳方法。

　　在Whistler及Banff的會議中有三項主要的觀點：疾病成

[21] 來自兩場會議的論文皆已發表，Whistler的文章發表於《博奕研究期刊》（*Journal of Gambling Studies*, 2003, vol. 19），而Banff的論文則發表於Williams等人的合輯中（2007）。

本（COI; Single, 2003）、經濟學（Collins and Lapsley, 2003; Eadington, 2003; Walker, 2003），以及公共衛生（Korn, Gibbins, and Azmier, 2003）。上述三項的研究方法將（簡短）說明如下。

一、疾病成本的研究方法

普遍用來估計問題博奕成本的方法即根據在先前已被應用於酒精及藥物濫用上的疾病成本（cost of illness, COI）研究方法。Single（2003）廣泛地描述這些研究，Single等人（2003, p. vi）並對此方法提出了詳細的解釋：

透過檢驗治療、預防、研究、法律執行的社會成本、生產力的損失，加上一些生活品質流失的年份來估計某一社會的有形福利物質濫用的影響，並估計它與未濫用資產的假設性方案的比率。

如同Harwood、Fountain和Fountain（1999, p. 631）所解釋的：

基本上……COI（研究）是假設當資源由原先其他用途被改變成為解決疾病或社會問題的用途時所產生的成本，這些成本包括商品、服務及生產成本。

還有其他方法普遍被認為跟COI研究方法有關。這些方法包括「付費意願」及「人口統計學的」方法（Harwood et al., 1999）。

問題博奕的COI方法是有幫助的，因為它具有酒精及藥物上的研究基礎，因此無需針對問題博奕重新編造運作方式。此外，

這個方法跟經濟學的觀點有很多共同之處，機會成本或是假設性方案的問題對兩方而言都很重要，但它們對於勞工生產力及某些種類的開銷卻有不同的處理方式。

如同下述的其他方法一般，COI研究並非沒有爭議（例如，Reuter, 1999; Kleiman, 1999）。就像它的名稱所表示的，COI研究著重於成本而非利益。

二、經濟學的方法

這本書著重於博奕的經濟學觀點，而在第六章所描述的方法中（Eadington, 2003; Collins and Lapsley, 2003; Walker, 2003; Walker and Barnett, 1999）有許多與COI研究有關。兩種方法都顯示了許多相同的「成本」，但是在決定什麼應該被包含為成本的方法以及成本應如何被測量方面，兩者有不同的看法。以下將強調幾個不同意見的例子。經濟學的方法比COI方法更為普遍，因為它同時也為如何歸類及衡量利潤提供了一個架構。

經濟學的觀點是以社會所有各階級聚集的整體財富去討論。倘若有某一活動降低了整體財富，那它便是社會成本的一種。「財富」是指所有福利，而非只是有形的財物。這個方法曾受到McGowan（1999）及Thompson等人（1999）的批評，諸如Hayward和Colman（2004, p. 4）等研究者已主張這種經濟學的研究方法忽略了博奕某些特定的負面影響。當中許多批評是毫無根據的，因為這些批評是建構於「經濟學」代表「金錢衡量」的假設基礎之上。這樣的敘述比較接近會計學而非經濟學。

三、公共衛生觀點

公共衛生（public health）的觀點也許是這三種方法中最常見的一種，它的理論來源是Ottawa Charter（1986），著重在預防、治療、降低傷害及提升生活品質。而在博奕的部分，它則是著重在博奕如何影響個人、家庭及社會大眾（Korn and Shaffer, 1999, p. 306）。

雖然公共衛生的方法主要並不是針對如何測量成本及利潤，但是它們卻是公共衛生觀點的重要組成。另外，還有無法衡量的生活品質的組成，而它對於考慮其他容易量化的組成來說也是很重要的。從這個觀點看來，公共衛生架構有助於解釋其他研究方法是如何被納入整個研究版圖中的。

不同觀點之間存在著意見一致的部分，同時也存在著一些明顯的歧見，每一種方法都有其價值及限制，而它們各自也代表了測量博奕成本及效益的不同方式。

四、重論「社會成本」的定義

什麼構成了博奕的「個人」及「社會」成本是頗受爭議的，即便是在經濟學者之間。Walker和Barnett（1999）首先明確地提出這個問題。經濟學的觀點之所以被批評是因為它未將許多學者及研究者所認定具有關鍵性的負面效應視為成本（Hayward and Colman, 2004; Thompson et al., 1999）。另一個極端的現象是，Thompson等人（1997）及Grinols（2004）幾乎將任何與博奕間接相關的負面影響皆視為社會成本。這些問題在看法上的不同，請參考Thompson等人（1999）及Walker（2003）的論著。

　　社會成本在經濟學上的定義是基於這些成本降低了財富及整體福利，而非只是有形財物的整體水準觀點（Walker and Barnett, 1999）。依此觀點，經濟學定義符合公共衛生觀點，但是卻不同於COI的研究方法。COI方法採用自物質濫用文獻，它著重在會影響國內生產總值（GDP，某一年某一經濟體所生產的所有商品及服務的貨幣價值）範圍內的所有成本。經濟學者對於使用GDP做為測量財富的方式感到懷疑，因為它並無法解釋類似商品品質、休閒時間價值、環境品質等其他可能影響快樂指數的因素。

　　顯然地，在可預見的未來，什麼應該被視為博奕成本以及如何測量它們，仍將會是持續受到爭論的議題。這議題存在著幾種不同的研究方法，而要在這些不同方法之間達成一致性，近期內似乎不太可能達成。

　　部分研究者（例如，APC, 1999; Collins and Lapsley, 2003; Single, 2003; Single et al., 2003）根據Atkinson和Meade（1974）以及Markandya和Pearce（1989）的說法來定義社會成本。依這些研究者的說法，一項成本要被定義為是「個人的」，必須是在參與者對於消費這項商品的可能成本具有全盤瞭解的情況下。例如就抽煙而言，倘若消費者未被「完整告知」抽煙的害處，他便會低估了這些傷害並選擇過量地抽煙。這樣的結果，根據這些作者的說法，它是一項社會成本，即使這項成本是由抽煙者自行來承擔。

　　Markandya和Pearce（1989）關於社會成本的定義忽略了消費者對於他們的任何選擇從未被完整告知的事實，舉例來說，當我決定開車去上班時，我並未被完整告知發生車禍的機會或是我能從某一場車禍中倖存的機率；再者，消費者也有可能一

如他們低估抽煙或博奕的危險性一般，高估了這些風險[22]。根據Markandya和Pearce的邏輯，倘若某一消費者高估了抽煙的成本，他將極少抽煙。結果導致抽煙量將低於理想化社會的數量，但是，這樣的可能性並未被Markandya和Pearce（1989）或引用此觀點的研究者所承認。未知或未預期的成本必定屬於社會成本的這個觀點充斥著許多潛在的問題，Markandya和Pearce的社會成本定義應被更詳細地分析，因為這個方法的使用可能會明顯高估了博奕的社會成本，至少從經濟學的觀點而言是如此。

五、澳洲生產力中心的報告

1999年，澳洲生產力中心（APC）公布了一份關於合法博奕成本及效益最完整的調查報告，並且對於經濟學在社會成本及收益上的觀點有精闢的解釋（Chap. 5），其中包括了合法博奕的收益、消費者剩餘及其測量方式（Appendix C）以及成本測量方式（Chap. 9 and Appendix J）的討論。

APC的報導也許是迄今表現最佳的合法博奕的成本效益分析，我對於它的分析結果，例如博奕收益的部分，大致上都贊同（APC, Chap. 5）。可惜的是，APC在成本的部分犯了某些與其他研究者相同的錯誤，APC在發展它們的研究方法時任意地加入了許多「主觀判斷」。雖然它們自始至終都在為這些判斷做解釋，但人們還是會質疑其有效性。

22 可能有人會主張，賭客並未被告知他們所玩的遊戲的賠率，也因此他們較有可能高估了他們贏錢的機會。大多數的彩券玩家可以說都高估了贏的機會，畢竟一億分之一的機會很難和完全沒有機會作區分，但是彩券玩家喜歡幻想倘若他們中獎後，他們要如何花費這筆獎金。在抽煙的個案中，倘若已存在著大量關於二手煙相對較無害的說法，人們也許較有可能高估抽煙的危險性。

　　文獻中所需要的，特別是在成本方面，是一個較客觀的社會成本判斷標準。這個標準將使得不同時間及區域的比較變得更為容易。社會成本的經濟學定義提供了一個標準，但是也可能有人會主張柏瑞圖準則及經濟學效率的標準對這類分析而言太過於武斷（Yeager, 1978）。

　　APC再三地提出「經濟學觀點」可是卻又經常無正當理由地將它摒除於考慮之外，表7.3便是其中一些例子。

　　再重申一次，APC報告無疑是迄今最完整的報告，但它卻未針對如何將負面影響歸類為社會成本提出客觀的標準，這突顯了APC報告的作者們對於外部性的問題未具全盤的瞭解。技術面外部性及金融面外部性的區別是經濟學及APC研究方法之間一項關鍵性的不同。

第五節　採納單一社會成本的方法論

　　合法博奕能為消費者及地方經濟製造利潤，而另一方面，病態或問題賭客為社會增加了成本。倘若某特定成本根據某研究觀點是「社會的」，而根據另一個觀點卻是「個人的」，那麼其中某一觀點的擁護者也許會認為其他觀點忽略了博奕的顯著社會成本[23]。倘若我們能夠採納標準化的方法來定義及測量博奕的成本及效益，那麼研究將會有明確地改善。

　　經濟學者使用GDP來比較各州及各時段的生產力及經濟成

23 其中一個例子便是某些心理學家批評經濟學者忽略了財富的轉讓，尤其在此轉讓中，財富減少的這方可能承受了非常嚴重的後果。

表7.3 澳洲生產力中心的報告

APC立場	經濟學觀點的回應
「大體說來，研究中心認為病態博奕為家庭成員所帶來的損失是名副其實的社會成本。」（第四章）	APC並未接受技術面外部性不同於金融面外部性的觀點，因此，他才會把各種單純的轉讓視為成本。Baumol和Oates（1988）已解釋外部性的問題。關於這個概念應用於病態博奕及家庭成員的討論請參考ACIL（1999）。
APC不考慮Becker的理性成癮模型是因為「研究中心並不認為理性成癮模型是分析病態博奕的適當架構。」（第四章）	並未提出不採用這個模型的有力解釋，即便這個模型已被成功地應用於博奕上（Mobilia, 1992）。
「政府在提供福利或諮詢服務上的損失無疑是外部性的。」（第四章）	儘管這個觀點與某些研究者的看法一致，APC並未針對它的立場提出有力的證據，它明顯地牴觸了經濟學觀點（請參考本書第六章第五節）以及Browning（1999）財務外部性的概念。
「……工作表現不佳的損失原本就來自於問題博奕，因此，不管這些損失是如何由員工或雇主來分擔，它們都還是社會成本。」（第四章）	APC未提出正當理由便完全認定這些是社會成本。我先前已主張生產力損失並非社會成本（第六章第五節）。
APC主張要衡量無形的成本，因為擔心「忽略這些成本會帶來更大的風險，如此將比（APC）所呈現的保守估計更不具意義。」（第九章）	這個是可論證的，而且APC的立場是合理的。但是，倘若無形成本都留給了獨立研究者去研究，那麼，估計的結果將會完全來自於主觀的判斷。

長，儘管這並非完美的福利測量方式，它卻的的確確提供了一個
比較的機制。心理學家使用DSM-IV標準來診斷包含病態博奕的
各種問題行為，這個標準可以說比依賴治療學家的主觀標準要來
的好，同樣地，量化博奕社會成本及效益的標準方法也會是有益
的，即便這個方法並非十全十美。

　　開發一項標準方法至少在研究上有三種正面的影響，它可以
允許研究者在促進博奕政策討論時更有效率，因為這些研究將被
認為較具正統性。第二個影響是它可以成功地對照不同區域及時
段的成本效益。最後，它提供了一個可以測試不同病態博奕治療
方式的成本及有效性的基礎。

第六節　總結

　　社會成本在博奕文獻中一點都不清楚也不一致，而不一致的
主要原因是因為缺乏「社會成本」的基本定義。Walker和Barnett
（1999）以及Walker（2003）在此處重申及接續的研究提供了一
個可能的社會成本方法，不像先前的社會成本研究，這裡所建議
的方法包含了一項清楚的機制，這機制可以幫助研究者決定某項
博奕的負面影響是否是一項社會成本。

　　在各式各樣的合法博奕相關社會成本中，有些很容易衡量，
有些卻仍是個謎，也許在估量社會成本時，我們應該採用通用的
法則，開發可量化成本（警力、法院、監禁及治療成本）的測量
方式，而針對其他無法合理量化的部分，例如精神成本等，或是
像金融面外部性不屬於社會成本的負面影響的部分，則在不具偽

造的實證估計的情況下為這些部分做區分。在方法上提供有缺陷
的成本估計不但不能改善我們的瞭解，也無法促成健全的政策。

　　博奕研究者各有不同的學術背景、政治觀點，對於如何管制
博奕及如何診斷和治療病態賭客的不同看法，雖然各持己見的研
究者也許都贊同將有關病態博奕的傷害降至最低，但是要達到這
個目標必須對博奕行為及經濟學和社會學上的博奕效應具有較佳
的瞭解，因此持續不斷的爭論是具有其價值且重要的。

　　決策者及新聞輿論對於博奕研究非常感興趣，特別是與博奕
及病態博奕有關的社會成本及利益的部分，簡易的測量例如社會
成本或效益的現金價值，或是病態博奕流行程度的估計，都很容
易會被誤解。當研究者提供這些數據時，看這些數據的讀者很有
可能不知道這些數據在產生過程中所引發的爭議。在研究仍相當
原始的地區，也許沒有資料要比存在著有問題的資料還來得好，
對研究者來說，引用及討論這樣的估計是很重要的，這也是科學
發展的必經過程，倘若決策者想採用其中任一種存在的數據，那
麼研究者應要更強調他們的研究當中可能存在的問題或爭議。

　　在基礎研究方法的問題達到某種程度的共識之前，讓我們先
別這麼急切的想提供一個簡單的答案。因為這需要各領域的學者
投入，同時也需要他們願意及能夠避免對如此複雜的問題提供簡
單的「新聞剪輯」式回答給政治人物及媒體記者。

第八章　博奕研究的問題

$P(A)=k/n$

l.f= probability density function:

ʳ(k)=P(x=k)

第一節　前言

至今我們應該很清楚博奕在社會及經濟上的成本及效益是一門頗具爭議的研究領域，而先前的章節提供了幾項可能的解釋，包括它是較新的研究領域、專業術語充斥的討論以及涉及各不同的學術領域。Shaffer、Dickerson、Derevensky、Winters、Karlins和Bethune（2001, p. 1）評論如下：

> 與其他較成熟的科學研究領域相較，博奕現象的研究相當年輕，因此科學家及臨床醫師有無數的機會來發展新的研究領域及治療方法。如博奕研究這樣不成熟的領域也為半調子的科學家，甚至一些江湖術士製造機會，以影響社會大眾、政策決定者以及可能是他們自己去利用他們所提出的所謂的「證明」來支持某特定治療方法、因果關係或公共政策。

研究品質問題的惡化證明了博奕研究是重要的。賭場事業在許多地方經濟及部分的全國性經濟佔有重要的角色，政客為了他們在賭場政策上的立場及決定會尋求某種證明或支持，在缺乏有水準的研究的情況下，Shaffer等人所提到的「半調子科學家及江湖術士」被視為是卓越的專家，而博奕研究也被「政策發起人」視為時機成熟的領域，他們的主要目的是為了影響政策決定，同時他們還提供了「明確的診斷方式，即使證據未明」（Krugman, 1996, p. 11）。

　　許多機構利用博奕研究來進行贊成和反對博奕擴張的遊說工作，而在遊說努力中被提及的（已發表的）研究卻並不一定是偏頗的，樂見博奕擴張的機構引用支持它們看法的研究，一如反對者也引用反映他們觀點的研究一般。

　　其中一個例子便是美國賭場事業的遊說組織，美國博彩業協會（American Gaming Association, AGA）[1]。在AGA的網站上列舉了各式各樣的博奕事業「第三方資源」，囊括許許多多與賭場相關的學術界及產業界專家們的聯絡資訊[2]，可以想見的是AGA網站上所列的這些專家都對博奕事業感到贊同。

　　但也有更多反賭場團體的例子，其中一個便是「愛家基金會」（Focus on Family），這是一個反對博奕的非營利基督教組織，他們的網站列出研究者，並可連結至這些研究者的論文[3]。除了幾篇摘錄文章外，這個網站只列出Grinols（2篇），Kindt（27篇）以及Thompson（1篇）的文章。另一個例子是「博奕監督公會」[4]（Casino Watch），這個以密蘇里州為基地的組織利用Grinols和Mustard（2001）的社會成本估計來發展密蘇里州的賭場成本估計，圖8.1是博奕監督公會網站上的某一頁，這類學術研究的引用在賭場的政治論點上是很常見的，政客及選民喜歡這類容易解釋及編造的數據，他們大部分並不願意花時間或精力去閱讀以及判斷成本效益分析。

1　AGA的網址是http://www.americangaming.org

2　幾年前我也被包含在AGA網站上所列示的這些專家之中，AGA在網站列出前會先行徵求個人同意。

3　愛家基金會的網址是http://www.family.org

4　博奕監督公會的網址是http://www.casinowatch.org

有許多利益團體想要影響博奕的相關政策決定，這些團體包括賭場事業、宗教組織以及其他的商業團體，重新探討這些不同的團體是如何表明它們對於博奕的立場未必能對任何學術文獻的品質有所解釋，本章將檢視一些關於博奕研究在這方面的問題。

本章的其他部分簡述如下：第二節提出了文獻中的各專業領域，第三節則描述各種改善文獻品質的要求，第四節例舉了一些持續出現在博奕經濟學文獻中的普遍問題，例如未引用相關的文獻，或是不能同時被接受的分析，第五節討論博奕研究專屬的特定錯誤，例如把博奕歸類爲有損無益的活動，以及在賭場及犯罪研究上的錯誤。

第二節　專業領域的識別

博奕研究在本質上是跨各學術領域的，並且不同的作者對成本及效益的測量各採不同的方式。大部分的經濟學家主張「消費者主權至上」（cosumer sovereignty）的觀念，這是假設消費者個體比任何人都清楚什麼將爲他們帶來最大好處，跟其他學術界的博奕研究者比較起來，這個結果對於博奕及其他商品和服務更具自由市場的態度。

採贊成立場的經濟學家開始爲政府尋求其他可能的角色，例如像保護消費者免於受到其所做決定之負面結果影響的角色[5]。

5　舉例來説，在美國，最近正爲了個人是否應該被允許控管他們自己的社會安全退休準備金而議論紛紛，私人退休儲蓄存款的反對者認爲人們可能會做出錯誤的理財決定，這個觀點是政府意圖保護個人，使他們免於受到自身錯誤決定或厄運所害的明顯例子。

Cost of Gambling in Missouri
Fiscal Year 2002

"The welfare of the people shall be the supreme law"

Missouri State Motto

Amount gambled (lost) in Missouri casinos	$1,212,125,485
Revenue (tax) to the state (20%)	$242,425,097
Population of adults in Missouri	3,997,000
Pathological gambling prevalency rate	1.50%
Pathological gamblers in Missouri	59,955
Cost per pathological gambler per year*	$13,586
Crime	
Business and Employment Costs	
Bankruptcy	
Suicide	
Illness	
Social Service Costs	
Government Direct Regulatory Costs	
Family Costs	
Abused Dollars	
Cost due to addiction (59,955 x $13,586)	($814,548,630)
Summary	
Cost due to addition	$814,548,630
Revenue to State of Missouri (20%)	-242,425,097
Loss to society/taxpayers	($572,123,533)
Loss to gamblers	($1,212,125,485)

*資料來源：Business Profitability vs, Social Profitability: Evaluating The Social Contribution Of Industries With Externalities, The Case Of The Casino Industry, Earl L. Grinols，Dept. of Economics, University of Illinois, David B. Mustard, Dept. of Economics, University of Georgia, December 2000.

"The definition of insanity is doing the same thing over and over again and expecting a different result".

Albert Einstein

圖8.1　反博奕宣導廣告中的社會成本估計

資料來源：http://www.casinowatch.org/costs/gambling_cost_mo.html

　　一位社會學家也許會檢視相同的問題，但較傾向於政府管制市場
的立場，而心理學家也許不會花太多精力去研究政府在一個自由
社會的恰當角色，文獻中某部分的不同意見是因為學術領域不同
所造成的自然結果。

　　很少經濟學者著述一些關於賭場博奕問題的論作，相形之
下，社會學家、心理學家、政治學家、律師，甚至環境規劃者及
建築師卻已透過各種管道發表了各種的博奕經濟學觀點，許多這
些非經濟學家的學者已對政府關於博奕合法化的政策產生重要的
影響（U.S. House, 1995; NGISC, 1999），問題是這些學者經常針
對博奕的合法化給予「經濟學」上的論證，即便他們並未受過這
方面的正規訓練，而結果便是他們經常使這些問題更加混亂。

　　其中一個例子便是我們在第六章所討論的技術面外部性及金
融面外部性在區分上的混亂，大部分作者單純地認為任何第三方
所造成的影響都是外部性的，即使它明明就是一項財富的轉讓。
諸如此類的混淆例子不勝枚舉，包括Thompson等人（1997；請
參考本書的第六章）以及Kindt（1994, 1995, 2001）的論著在
內。這些作者從不承認外部性也許是很複雜的。

　　Thompson（1996, p. 2）在利用他的總體經濟「浴缸」模型
來描述賭場對於地方經濟的影響時舉了另一個例子[6]，他說道：

　　一位賭場分析師不需要是火箭專家，也不需要知道如
　　何解開史前巨石柱之謎（譯註：位於英國Salisbury平原

6　Thompson的模型著重於貨幣在一區域性經濟體流進流出的重要性，
　　這個議題在第三章第五節已討論過，儘管Thompson的模型有部分真
　　實性，但它還是太過於簡化了，同時它也未精確描繪出賭場之於地
　　方經濟的經濟學效應。

上），賭場經濟學的公式應用也不需要腦部外科手術的天才。這門應用學科只使用了基本的算術：加、減、乘、除、小數及百分比。

倘若Thompson所言屬實，那麼應有更多的高中生可對博奕文獻有所貢獻。他的文章中提到：「為什麼人們很少學習經濟學？」而Paul Heyne則抨擊一般認為市場經濟是「簡單」而且容易理解的觀念：

它是一個有著億萬個變動因素的複雜體系，當中的每一項因素都互相依賴，在根本上它就是困難的，但人們若不要誤認該體系基本上相當簡單，它的困難度便會稍微減少，……如果它真的那麼簡單，你不會需要任何特別的知識來理解它，「我也許不是很懂經濟學，」人們常說：「但我懂……。」接著便是一些沒有條理卻自信滿滿的胡亂說法。這類傲慢自大的極致表現表露在不屑於「象牙塔內的經濟學家」的這群人身上，而這群「象牙塔內的經濟學家」被他們認為過於信奉學術上諸如相對優勢、邊際成本及需求彈性等一些不合時宜的理論。（Heyne, 2001, p. 1）

出現門外漢充當專家這類問題的另一個可能原因是經濟學及政治學在本質上便有部分的重疊。在美國及其他自由國家，每個人都有權利擁有他自己的政治立場觀點，這些觀點也許基於各式各樣的考量，包括其他人的觀點、私利、實證或其他科學上的證據，以及無知。經濟學上的理論常常適用於政策上。既然任何政

治立場在概念上都是受到保護的，許多門外漢便相信他們在經濟政策議題上的看法與其他人一樣是有效的。

為了指出這天生就存在的威脅，Heyne解釋道，即使很少人懂得維持腳踏車平衡的物理學，大部分的人還是可以學會騎腳踏車[7]。此外，他指出：

> 我們可以對腳踏車的平衡有完全錯誤的論點卻不會因此遭受麻煩，除非我們要按照這些有問題的理論來設計一輛腳踏車，那時我們才會真正遇上麻煩。在經濟結構上，我們可能會不明就裡帶給他人財富，並且我們也可能對於經濟結構如何運作有完全謬誤的看法，卻不會為任何人帶來麻煩，但是，倘若我們在實務上的成就為我們這些錯誤的看法製造了過多的自信，並且還試圖要利用這些理論來改善整個體系的運作，那麼我們可能會因此製造了極大的傷害。（Heyne, 2001, p. 1）

我們需要來自各個不同學術領域的學者投入博奕研究中，因為它確實是一個跨學術領域的學科。而我們也應該對於何時已跨出了自身的專業領域有所認知，某些諸如外部性的經濟學問題非常複雜，即使它們乍看之下似乎只是普通常識，同樣地，診斷及估計病態博奕的盛行程度也不見得是簡單的，這些問題最好是留給該領域的專家去討論。

7 Heyne將這個例子歸功給Michael Polanyi。順帶一提，人們並非往跌倒的反方向拉回以平衡腳踏車，而是由「（轉動）手把至某一傾斜方向以產生一個可以抵銷把他們往下拉的地心引力的離心力，並且將這方法用於任何不平衡的角度，而曲率將與腳踏車騎士的速率平方成反比」。（Heyne, 2001, p. 1）

第三節　研究客觀性及透明度的要求

　　在2001年，美國博奕研究期刊的編輯群懇求博奕研究者要對他們所發表的言論更謹慎（Shaffer et al., 2001），針對如博奕研究如此新的領域，研究者在表達看法時格外謹慎是必要的，而其中一項難處是在發表結論時必須簡短，但卻要詳細地說明討論的方法及訴求。

　　愈來愈多關於研究品質及適當性的特殊問題，特別是博奕的經濟學及社會效應的問題，在一些廣泛的分析或較特定的評論中都可看到。廣泛的分析包括APC（1999）、NGISC（1999），以及國家研究院（National Research Council, NRC, 1999, Ch. 5）；較特定的評論則包括Eadington（2004）、Walker（2004）以及Walker和Barnett（1999）。NRC（1999, p. 186）解釋，「大部分（的研究）多呈現於報導、書中的章節或是會議的討論議題，而這些少部分成為同業互相討論對象的研究，大部分都只呈現片段的描述」，即使這不是產生反效果的研究，討論的結果也是很難令人信服的：

　　在大部分的效應分析中……分析方法是如此的不恰當，導致最後的結論無效，研究者……苦於缺乏有助於分析的系統性的數據，而因此使用了一些假設來取代這些缺乏的數據。（NRC, 1999, p. 185）

　　其中一個明顯的例子即出現在社會成本文獻中，我們已於第六章及第七章討論過。在許多這類研究中，研究者利用特別的方

法來定義及測量成本[8]，因為如此，每位病態賭客的每年社會成本估計值才會從「保守的」9,000美元飆升至50,000美元[9]。

第四節　文獻的一般性問題

　　許多1990年代中末期博奕效應的早期研究收錄了根據不可靠的方法研究出來的實證估計，這些已發表的研究經常呈現「宣傳」的片段更甚於科學化的調查（Shaffer et al., 2001）、Arthur Andersen（1996, 1997）、Goodman（1994a, 1995b）、Grinols（1994a, 1995a, 2004）、Grinols和Mustard（2001, 2006）、Grinols和Omorov（1996）、Kindt（1994, 1995, 2001），以及Thompson和Quinn（2000）的研究都有這樣的問題。這類研究顯示出幾項共同特徵，使得它們的有效性愈來愈受質疑。特別是這些作者都採用了類似的研究方法，而這些方法所產生的結論都膨脹了社會成本的估計。以下是四種這類問題的討論。

一、利益衝突的主張

　　賭場事業已雇用顧問公司來撰寫關於博奕經濟學效應的研究。根據第七章的討論，這類研究可被歸類為「競租」。但是賭場事業並非是唯一採取此種方式的產業，許多其他產業也雇用顧問及研究者來研究它們的市場或產品，然而由賭場事業贊助的

8　社會成本較詳細的文獻回顧請參考Walker和Barnett（1999）以及Walker（2003）。

9　這些估計值得自Thompson等人（1997）及Kindt（1995）。

研究提升了利益衝突（conflicts of interest）的問題。舉例來說，Kindt（2001）完全略過任何有博奕事業資金贊助的研究。利益上的衝突雖然可能會傷害研究的有效性，卻並非是必然的，與其完全針對某種可能的衝突，不如指出研究中的特定錯誤來質疑該研究。

　　譬如，我已被政府、賭場機構及會議組織雇用來做研究。在每一種情況中，我都因為先前發表的研究，特別是關於博奕社會成本議題，而被要求做研究。內華達州的度假村協會（The Nevada Resort Association）雇用我來反駁Thompson及Schwer（他們在2005年論文的早期版本）的一篇文章，而我被要求寫這篇文章來回應的理由是因為我已發表一份同業互相研究的期刊論文，而其主題提出了Thompson及Schwer論文中的特殊問題。Kindt有可能會說不管我的研究品質如何，可信度都會被自動打折扣，全然因為它背後有資金贊助。

　　確實曾發生過有資金贊助的研究偽造實驗結果的例子，Arthur Andersen（1996, 1997）便是其中一例。他們的報導在未證實方法是否正常的情況下，討論各種來自於賭場的正面經濟效應。此外，這些報導完全忽略了賭場造成經濟或社會損傷的任何可能性[10]。

　　更明確地說，受資金贊助的研究也許會受到影響，但卻不是必然的（Rubin, 2004, p. 178），主張資金贊助的研究必然不真實的說法凸顯兩個明顯的問題，倘若資金提供使得研究發現無效，那麼所有政府贊助的研究，包括大部分的大學研究也許都是無效

10 倘若成本並非研究的主題，那麼忽略成本並未構成學術上的欺騙。

的，在這樣極端的情況下，只有未受任何贊助的自願研究者應該被採信。其次，也是較重要的，科學上的發現未必完全是「觀點」，受到質疑的發現可經由其他研究者重複的實驗、實證上的測試及分析而加以支持或反駁。

二、去除沒有反駁的研究

Kindt（2001）對於他所不同意的論點並未提出反駁，反而因個人偏見而做出對人不對事的攻擊，他證明了C.S.Lewis所說的「Bulverism」（一種邏輯上的謬論）（Lewis, 1970, pp. 271-277），也就是當某人忘記了「在開始對某個人解釋為何他是錯的之前，你必須先證明他是錯的」，Lewis（p. 273）以下述文字形容Ezekiel Bulver這個謬論虛構的發明家：

> ……他聽見他的母親向他的父親（他的父親堅持三角形的兩邊加起來一定大於第三邊）說：「喔，你那麼說是因為你是一個男人。」，當下E. Bulver讓我們相信：「我腦中閃過一個重要的真相，那便是爭吵的過程中不一定要包含反駁」。

Lewis（1970, p. 274）解釋說：

> 我發現在每一場政治紛爭中都存在著Bulverism的現象，資本家必然是差勁的經濟學家，因為我們知道他們為什麼想要資本主義，而共產主義者一定也是差勁的經濟學家，因為我們知道他們為什麼想要共產主義，因此

Bulverism出現在兩方，當然現實生活中，不是資本家的理論錯誤，便是共產主義者的理論錯誤，或者兩方都錯；但你只能透過合理的推論辨別是非，絕不是透過攻擊對手的心理狀態來發現對錯。

根據這個說法，相信研究已經因賭場事業而腐化的時事評論家應該回答兩個問題：「第一個問題是，所有的想法在一開始就被污染了嗎？還是只有部分？第二個問題是，這樣的污染是否使得這些被污染的想法無效？也就是使得這想法不真實？或是其實並沒有呢？」（Lewis, 1970, p. 272），許多拋出這類偏見主張的學者不但不努力去反駁他們所不贊成的研究者，反而只是完全忽略他們的研究或視其為偽造的結果而完全省略。

在一個頗受爭議的娛樂業例子中，Kindt的管理及決策經濟學（MDE）文章（2001）描寫了一些研究者的批評，這篇文章受邀並發表於出Grinols和Mustard擔任客座編輯的期刊中（他們自己也有一篇關於該議題的文章發表），此篇文章的其中一個問題便是他批評其他的研究者，但未提出反駁的論點便逕自去除掉他們的研究。或者應該說Kindt完全是因為利益衝突而直接忽略這些研究。舉例來說，Kindt（2001, p. 31）指出，Eadington是「眾所周知的賭場事業護教論者」，但是他卻未嘗試去反駁Eadington的研究。Kindt使用類似的伎倆批評Shaffer（p. 27），並提到美國博奕研究期刊被籠罩於賭場產業的勢力之下。

我們並不知道Kindt的文章是否經過標準的同儕評鑑；這篇文章讀起來不像是學術文章，在Kindt的108個參考書目中，只有6%是同儕評鑑的文章；其他大部分都來自報紙。而在附錄中有

264個尾註及107個腳註，除此之外，這篇文章充斥著編造的故事、以未經證實的言論質疑研究者的動機，以及其他非學術性的論點，這並不是一般出現在同儕評鑑期刊中的典型研究形式。Kindt的論述常常發表於法學的評論雜誌中。

　　MDE的總編輯Paul Rubin也同樣對於Kindt的文章被客座編輯們接受並出版感到意外及失望（Rubin, 2004, p. 177）。Rubin在2004年決定對Kindt的文章發表評論，並允許Kindt對他的評論有所回應，但是，在檢視完這些回應之後，Rubin寫信給他：

> 根據我所收到的這些回應，我很抱歉我恐怕無法發表你的答覆，在我最初的信件中……我曾提出「意見及回覆應避免任何人身攻擊，此外，它們不應偏離所寫的文章及評論」，而你並未符合上述任一項要求。舉例來說，你自始至終視任何不認同你的人是「博奕事業的護教者」，這便是一種人身攻擊。此外，我和其他作者都同樣仔細觀察到，你的答覆幾乎完全與這些評論無關……你只是抓住機會持續攻擊博奕產業，但是卻未符合在最初信件上我所提出的要求，在我的序言中，將會提及你已有所回覆，但我卻發現這些回覆並不適於發表……我很遺憾事情發展至此，但是，你似乎無法從事正規學術論文的著述……（Rubin, 2003）

　　儘管幾乎不似Kindt般嚴重，在Thompson等人（1999）的文章中可發現另一個例子，為了駁斥Walker及Barnett對他們早期的論文所做的批評，Thompson等人寫道：

我們拒絕對我們社會成本模型的指責，該指責宣稱社
會成本也許不包括只施加於非博奕的個體或團體，卻
未施加於全體社會成員的成本（Walker and Barnett,
1977）[11]。因此我們的評論者曾指出我們不應該將竊盜
稱爲社會成本，但我們的確認爲竊盜是一種社會成本
……我們不會說我們的評論者是錯誤的，一點也不，因
爲他們只不過是尋求一種不同於我們的社會成本定義。
這是兩碼子不同的事。（Thompson et al., 1999, p. 3）

　　Walker和Barnett只是尋求不同的社會成本測量方式，這聽起
來的確夠公平。但是Thompson 等人大可以解釋爲何他們測量社
會成本的方式較佳，不然也可解釋爲何比Walker和Barnett所使用
的方式要好，但他們並未提出任何這方面的說明。

三、忽略已出版的著作

　　針對Kindt發表於MDE的文章所發表的評論當中，Eadington
（2004, p. 194）發現幾位反博奕的堅定支持者展現一貫且相當有
效的策略：

　　……Kindt選擇性地挑選在博奕方面和他看法一致的眞
相、觀點、來源、主張及口號，而忽略或刪除任何可能
令人產生其他聯想的研究或發現。……Kindt與其他對
博奕有著相同信念的人試圖要建立一個博奕經濟及社會

11 這篇1997年的文章是Walker和Barnett（1999）在某一會議上曾經發
　　表的早期草稿。

結果的「另類實境」，透過將他們受質疑的研究在一些頗具威望的管道中發表的方式，並且不停地引用另一人的文章直到「另類實境」被接受爲止。

對特殊例子有興趣的讀者請參考Eadington（2004）。只引用他們所贊同的資料來進行研究的這個策略被諸如Kindt、Grinols和Mustard，以及Thompson等人或多或少的採用。此外，這些作者顯少（若有的話）承認他們的觀點是具有爭議性的。這個策略的問題出在它隱藏了與讀者有關的資訊，這類策略是違背學術精神的。

說也奇怪，Kindt對於忽略研究這部分提出了與我相同的訴求，他批評這些研究者未提出「像Politzer等人（1985）、Maryland的特別研究小組（1990），〈佛羅里達州的賭場〉（1995）以及Goodman（1994a）等論文般重要的研究先例。」（Kindt, 2003, pp. 16, 42）。

Kindt對於研究者只是「概略（若有的話）引用（Politzer等人）的報導及相關文獻」感到失望（Kindt, 2003, pp. 20-21），Kindt忽略了已提及這些文章的研究者，包括Walker（1998a, 2003）及Walker和Barnett（1999）[12]，這說明了Kindt忽略這些研究是因爲它們對Politzer等人（1985）的方法多所批評，即使是Lesieur，他被Kindt視爲「博奕問題的研究先驅之一」及「備受尊重的學者」（Kindt, 2003, pp. 17, 40），也不免表明「我後悔在病態博奕成本的議題上編輯並發表Politzer等人（1985）的文章，它們受到批評是理所當然的」（Lesieur, 2003）。

12 本書中關於Politzer等人（1985）的研究已於第六章第五節討論過。

Grinols和Mustard（2001）也提供了另一個忽略經濟學相關研究的例子。此篇文章發表於MDE，而其主題是「具有外部性的產業：博奕個案」，在他們討論社會成本的過程中，Grinols和Mustard提到一般外部性。舉例來說，

> ……賭場也許會產生正面或負面的外部性。根據一般的定義，正面的外部性為經濟體而不是為產生外部性的媒介增加價值，然而負面的外部性移除了經濟體的價值，但產生此負面外部性的媒介則無需付出代價（Grinols and Mustard, 2001, p. 145）

他們也提供了預防犯罪的例子，這個例子幫助他們瞭解技術面與金融面外部性之間的區別，但是，仍有一些暗示或線索顯示他們並不完全理解外部性。他們並未引用任何外部性文獻，而且他們提出了「具外部性產業的標準皮古式（Pigouvian）修正理論意即應對該產業徵收其所造成社會成本同等價值的稅收」的說法（p. 155）。

上述的第一個「暗示」本身並不是問題，倘若討論的主題是普通常識，容易理解或是不具爭議性，那麼便沒有必要去引用歷史性文獻。但外部性卻不是容易理解的討論議題。至於第二個問題，皮古稅的修正並不適用於金融面的外部性。假設在某一個小鎮開設了一家新的雜貨店，它明顯地提升了勞工的需求，倘若這勞動力市場有些競爭，那麼其他公司也許會為了留住員工而提高工資，而這提高的勞動力成本對現存公司而言便是金融面外部性。這類成本也許也會為消費者帶來雜貨店商品及其他產品更高

的價格，而這較高的價格也屬於金融面外部性。皮古稅通常只適用於技術面而非金融面的外部性。[13]

　　總之，Grinols及Mustard也許知道金融面及技術面外部性的區別，以及如何將其應用於博奕及社會成本，但是從他們的研究討論卻看不出來。人們會期待從他們在文章中知道他們如何去區分及辨識，或是他們會解釋為什麼這個區分是過時或不相關的。

　　Thompson和Schwer（2005）提供了另一個忽視已發表文章的例子。他們利用Thompson等人（1997, 1999）使用過的方法來進行南內華達州賭場的社會成本估計，但是他們卻未提及這方法在文獻中已飽受爭議[14]。這並不是指Thompson和Schwer應該徹底搜尋抨擊Thompson早期研究的文獻，但是研究論文中應該要包含合理的文獻回顧。

四、未能分析／批評引用的著作

　　一個近似的相關問題是研究者利用了先前發表的論文做為他們的研究基礎，但是卻疏於分析或未能提出潛在的問題，一如先前的情況，這類運用可能會隱藏來自於讀者的不認同和爭議，以及文獻中長久存在的缺陷。

　　Grinols（2004, p. 171）以及Grinols和Mustard（2001, p. 154, Table 4）僅僅利用前人且多半未被引用過的（有瑕疵的）成本估

13 請參考Baumol和Oates（1988, pp. 29-32）。外部性問題實際上是相當複雜的，但是Grinols（2004）以及Grinols和Mustard（2001）卻視其為相當簡單且容易理解的議題。

14 提出評論的文獻包括Federal Reserve (2003), Walker (2003) and Walker and Barnett (1999)。

計平均值來估計博奕的社會成本，幾乎所有他們使用的論文在文獻中都直接或間接地被質疑或不被採信，但是Grinols和Mustard並不承認針對他們的文章或方法論所發表的批評，他們自己也不針對自己的文章做任何分析。

　　爲了他們的聲望，Grinols和Mustard承認社會成本文獻的確「充斥著『不當性及混淆性』」（2001, p. 143），但是他們又暗示他們所採用的論文全是正當的：「我們用了許多策略來確認每位病態賭客的最終成本估計值是最低下限。」（pp. 152, 154）但事實上，Grinols和Mustard用來發展他們成本估計所使用的多數論文都是有問題的[15]。

第五節　特定的錯誤範例

　　我將在本節討論一些文獻中的特定錯誤範例，包括忽略研究、經濟學概念的錯誤應用，以及在定義計量經濟學模型所犯的錯誤。在這些錯誤範例中，作者似乎都強烈地反對博奕。

　　在這裡我不提供對賭場持贊成立場的作者所犯錯誤的範例，這些例子似乎較不常見，而在產業的範圍之外，似乎較少存在著賭場的學術界支持者，大部分贊成賭場的研究都是由賭場事業所雇用的會計公司所進行（例如，Arthur Andersen, 1996, 1997），而這類分析的潛在錯誤太多，以致於我們無法在這裡著手討論。

15 這些研究包括Politzer等人（1985）、Thompson等人（1997）以及Thompson和Quinn（2000），之前已於本書中討論過。這些論文或方法曾經受到Federal Reserve（2003）、NRC（1999）、Walker和Barnett（1999），以及Walker（2003）和其他人的批評。

一、博奕是一項有損無益的活動

　　某些作者主張賭博是一種時間的浪費，或更糟的，是種「截然無生產力的逐利」（directly unproductive profit seeking, DUP）活動。顯然博奕是一種娛樂形式，如同高爾夫球、網球、滑雪，或是像看電視或看電影一般。某些賭客可能會有賭博上的問題而我們應該把這種情形納入考量，但是專家把賭博歸類為一項有害無益的活動是不恰當的。

　　但是，「博奕是有損無益的活動」這個論點已由Grinols（1994a, 2004）、Grinols和Mustard（2000）、Grinols和Omorov（1996）、Kindt（1994）以及Thompson和Schwer（2005）所提出。舉例來說，Thompson和Schwer（2005, p. 64）針對人們為什麼賭博，就其認知提出令人懷疑的解釋：

　　　某些經濟學家將主張，博奕活動並未帶來任何經濟學上的利益，因為它所代表的只是將金錢從某個團體換至另一個團體的中間過程，事實上，因為沒有任何產品被製造出來為社會增加財富，交換的成本（玩家、發牌者及其他賭場員工的時間及精力）便代表了社會經濟學上的淨損失。

　　奇怪的是，作者並未主張要持有這個看法，但卻暗示「某些經濟學家」的主張是如此。然而，Thompson和Schwer也並未批評這樣的看法。舉例來說，他們可以提出賭博與某人付錢去看足球賽或進去電影院的情形是一樣的，他們也可以解釋，倘若把錢給予其他人沒有某些好處的話，沒有人會自願「重新分配」他

的收入給別人，即便是捐錢給教會或慈善團體也是一樣的道理。
Thompson和Schwer（2005）未經懷疑便表達了這個看法，暗示
了他們也贊同這個論點。他們將「博奕是無生產力的」觀點歸
因於源自Paul Samuelson（1976），實際上，他們的文章題目是
以Samuelson的曾說過的話「超出娛樂界線之外」來命名的。

在文獻中有許多這類觀點的其他例子，儘管它們全都來自
於非常少數的自始至終都主張博奕是明顯有害的研究者。舉例來
說，Grinols和Omorov（1996, p. 50）寫道：「長久以來，經濟學
家都知道博奕對許多賭客及提供他們博奕服務的業者而言都是某
種被稱為『截然無生產力的逐利活動』。」但是他們卻未提供任
何引用文章來支持這個「長久以來都知道」的觀點，Grinols和
Omorov的確提到了Bhagwati、Brecher以及Srinivasan（1984），
並且明顯但卻巧妙地想把這類博奕觀點歸因於這些作者。

Bhagwati等人（1984, p. 292）定義DUP活動為：

透過進行截然無生產力的活動來獲取利潤（亦即收入）
的方法；也就是說，它們產生了金錢上的回饋，卻未製
造任何直接進入一個常見效用函數的商品及服務，也
未製造任何這類商品及服務的中間產入。

透過這樣的定義，Grinols和Omorov（1996, p. 50）宣稱「一
個人不但未為了效用價值從事博奕，反而去從事降低收入的截然
無生產力活動來獲取金錢」[16]，Grinols和Mustard（2000, p. 224）

16 Marfels（1998, p. 416）針對Grinols和Omorov關於DUP活動的解釋提
　供一個有效卻簡短的攻擊。

有一樣的主張，並且舉了一個例子，當某個人「把工作辭掉而以成為21點或撲克牌的職業玩家來維持生計，他為了錢而不是為了娛樂而賭博，（並且）國家還因為少了他的生產力而減少了收入」[17]。

儘管職業賭徒（professional gamblers）在所有賭徒中佔有極少數的比例，詳細分析這些主張卻是有幫助的，因為分析的結果可較普遍應用於非職業的病態賭徒及他們降低工作生產力的相關主張上。

職業博奕也許是一項DUP活動的這個想法明顯來自於經濟學原理的教科書，許多反博奕活動選擇性地引用Samuelson的名著──已有二十五年歷史的《經濟學》（*Economics*）一書，其中某些段落描述一個反博奕的經濟學立場：它「未製造任何新錢及商品」以及「當它所追求的超出了娛樂的界線之外時，……國家收入即須減去博奕這部分」（Samuelson, 1976, p. 425）[18]，在一個微型經濟體中，爭議來自於某些人辭掉他們生產機械零件的工作而成為職業賭徒，倘若他們並不享受博奕，那麼以社會的觀點看來，這些人未生產任何有價值的產品，而這種現象所帶給社會的淨成本便是這些未被生產的機械零件價值，且國內生產總值也降低了。Grinols和Kindt自始至終都利用DUP論點來反對博奕的合法化。

17 Grinols（1997）也舉了相同的例子，他可能是最堅持這個主張的支持者。

18 這個段落已被Grinols（1994a, p. 8; 1995a, p. 8）、Grinols和Mustard（2000, p. 224）、Grinols和Omorov（1996, p. 50）、Kindt（1995, p. 567; 2001, p. 19）以及Thompson和Schwer（2005, p. 64）所引證或引述。

　　我們並不清楚為什麼引用這個段落的研究者未同時報導其他
相關題材，例如，就在被Kindt，Grinols等人所引用的那個段落
之前，Samuelson寫道：

　　為什麼博奕會被認為是如此糟糕的事情？部分的原因
　　（**也可能是最重要的原因**）在於道德、倫理及宗教領
　　域；在這些領域中，經濟學家本身並未通過最後的資
　　格審查（1976, p. 425，粗體為作者所加）。

而就在它的下一頁，即該討論的註腳，Samuelson解釋道：

　　精明的讀者將發現……抵制博奕必須依賴外來的倫理或
　　宗教觀點；或必須被孤立；或必須根據社會比個人更瞭
　　解什麼對他們才是真正有益的想法；或必須根據我們這
　　個不完美的個體希望在漫長人生中不會屈服於短暫誘惑
　　的論點，某些政治經濟學家認為適度的博奕也許可被轉
　　換至對社會有用的方向上（1976, p. 426, note 7）。

　　在看完這些熱門的引用內容之後，人們可能會想知道為何研
究者要不惜求助於選擇性參考老舊原理的教科書，只為了說服讀
者，博奕是「不好的」。有可能是為了要訴諸權威的力量，因為
Samuelson是位諾貝爾獎得主。

　　Samuelson的《經濟學》至今已達第17版，並且也有了合作
撰述的作者。在博奕方面的討論（Samuelson and Nordhaus, 2001,
pp. 208-209）仍保留了負面的語氣，它主張這類活動未產生任何
有形商品，而且是「不理性的」。當我詢問Nordhaus關於《經濟

學》這本書中負面的看法並提出消費者實際上有從博奕獲得效益時，他回答我：「你提供了幾點有用的看法。」但是他主張在「古柯鹼、強迫性賭博、冰淇淋及網球鞋」之間仍有根本上的不同（Nordhaus, 2002）。

　　無論如何，Samuelson並不是唯一提及博奕的著名經濟學家，舉例來說，Gary Becker（1992年諾貝爾獎得主）在《商業週刊》（*Business Week*）上發表了一篇文章，篇名為「博奕擁戴者是對的；但他們的理由卻是錯的」，文章中他寫道：

> 我支持傾向博奕合法化的趨勢，儘管我的理由與稅收沒有多大關係，……它能夠使許多希望下注的人能夠參與博奕，卻不會因此資助一些由罪犯所控制的非法公司及設施。（Becker and Becker, 1997, p. 45）

為何博奕不是一種DUP活動

　　認為博奕可能會構成一種DUP活動的這個概念有許多問題。其中一個問題獲得了Ignatin和Smith（1976, p. 75）的支持，他們提到：「很難理解為何深信賭客必定會輸錢的經濟學家，他們並未因此推斷博奕必定也會提供效益。」個體經濟學理論主張，大部分的賭客如第二章所討論的，或許從這項活動中得到某種程度的消費者剩餘（CS）[19]。

　　Grinols和Omorov（1996）以及Grinols（1997）的確承認博奕為許多賭客提供了效益，但是他們同時也指稱「職業」賭博可

19 專門針對博奕的討論請參考ACIL（1999, pp. 60-61）。

能會造成某種DUP活動。這是一個令人驚訝的主張，特別是在電視播送的職業撲克牌大賽愈來愈熱門的最近幾年，即使玩家並未享受這個遊戲，顯然許多電視觀眾卻樂在其中。很難理解撲克牌玩家是如何比其他職業運動員或好萊塢明星還更熱衷進行DUP活動的。

即便我們接受了職業賭客減少國內生產總額的這個論點，但這整個想法似乎是硬被強加應用在博奕上。人們經常在有其他選擇的情況下，做出應該會提高國家收入的決定，但是只因為它們降低了國家收入的可能極大值，所有的這些選擇就是「不好的」嗎？畢竟GDP也並非是測量財富的完美方法。

再談到賭客本身，即使他並不「享受」賭博，我們必須假設在考量所有因素後，他決定了打發時間的最好方式。即便他也許並不樂於從事賭博這職業，但他對包含預期回饋的博奕業的偏好必定是高於其他職業，不管他可能已從中獲得多少效益。假使他是成功的，那麼他的所得和消費提升，便導致了效用的提升，換句話說，假使這名職業賭客未能賺取足夠的生活費，我們會預期他轉而投入其他行業來維持生計[20]。

Scitovsky（1986, p. 192）寫道：「積極從事性、社交運動及競賽運動、社交娛樂及博奕等等的參與所獲得的滿足感，端視能否找到同樣積極參與的夥伴而定；而那種互相依賴的感覺……是相對應的。」此外，他還提到：

20 想想另一個例子，一個企業家開創了他自己的事業，倘若這個事業失敗了，投資者當然絕對不可能「享受」這樣的經驗。但這失敗的企業活動會因此成為一種DUP活動嗎？

在社交活動中，像是橋牌、西洋棋、網球、足球或賭
博，每一項活動都需要夥伴並提供一個夥伴，也就是
說，它同時製造了需求及供給，它們互相補足也互相替
代，這也說明了爲什麼這類活動大部分都未透過市場機
制，因爲它們只做提供工具、場地、訓練、聚集玩家以
及偶爾在業餘玩家無法到場時，提供一位預備的職業玩
家的這類相關服務。（p. 192）

因此，即使萬一這名職業賭客並未享受他的「職業」，其他
人仍可能會因爲他的選擇而受益。

DUP與競租

除了這些問題，回顧1980年代早期的DUP文獻，它已清楚
明示博奕在技術上不能被視爲是DUP活動。Bhagwati（1982,
1983）以及Bhagwati等人（1984）透露DUP是包含「競租」的普
遍活動。Bhagwati（1983, p. 635）寫道：「我所稱呼的DUP活動
便是Tollison等人所稱的競租現象[21]。」競租在第七章第三節已闡
釋過。在政府所促成的獨占情況下，租金因爲潛在的獨占商而存
在，因此有興趣的團體會爲了贏得政府的好感而競爭，爲了獨占
權而關說便是競租或DUP活動。而博奕缺乏被歸類爲競租的必備
特徵，因爲它並未存在著政府人爲操作的轉讓存在。

Bhagwati（1982, pp. 989, 991）爲DUP命名，並解釋當大部

21 Tullock（1981, p. 391, note 2）解釋道：「Bhagwati試圖要將
『競租』這個詞轉換爲『截然無生產力的追逐，DUP（發音似
dupe）』，我並不喜歡競租這個詞，因此也贊成這種語法上的轉換
是一種進步，但是我懷疑現在做這樣的改變已經太遲了。」

分的DUP活動都跟試圖影響政府政策有關時，它們「原則上其實是可以與政府無關或者只是私下進行的活動[22]，因此人力與物力也許會被（合法地）投入在一個經濟體中，想在『正在進行的』轉讓中瓜分利益，該過程也可能會被形容成所謂的『追逐利他主義』。」在Bhagwati為私下進行的DUP活動開啓了可能性的情況下，職業玩家的博奕有符合其中的資格嗎？

讓我們直接來看一個例子。假設某個教會已宣布將貢獻1,000美元給當地的慈善機構，結果佈施堂及避難所的管理者可能會將時間及其他資源花在「遊說」這間教會的捐贈上，這樣的遊說構成了DUP。重要的是，如Bhagwati所提到的，要有「正在進行中的轉讓」存在；要不然，也可想像一間佈施堂私底下說服了一間教會捐款，而它原先並無此打算。這樣的情況很單純的只是一項自願的、私下的轉讓，這樣的捐獻也並不會「事先」發生。

一位職業賭徒的賭金是一種「供人競爭正在進行中的轉讓」嗎？不是的，它的情況並不是賭場將轉讓某預先決定數量的財富，而這些賭客也應該不是為了要爭取賭場的偏好而互相競爭。它的情況反倒是，已下注的賭客必定是已同意賭場的遊戲規則，這名賭客也不能為了像是要杜絕其他玩家與他有相同贏錢的機會而去關說，每一位走進這個賭場的玩家都有機會贏，無論其他玩家的表現如何[23]。

22 Bhagwati和Srinivasan（1982, p. 34）中也提到相同的觀點。Bhagwati（1982, p. 994）以及 Bhagwati和Srinivasan（1982）說明在某些情況下，DUP活動也許可提升福利。

23 這個情況的例外是在賭場內玩撲克牌，各玩家之間彼此互相競爭而不是與賭場競爭，在某些遊戲中（例如，21點），某一位玩家的反應會影響其他玩家的表現。而最不可能的例外也許是賭場已被塞爆，因此造成某位玩家無法下注。

　　DUP活動是已準備好接受對手（本質上）轉讓的有損無益行為，倘若某一公司得到政府同意而成為一個獨占者，其他的公司勢必應該被排除在特權之外。倘若佈施堂A得到1,000美元的教會奉獻金，那麼佈施堂B便沒有得到任何奉獻金，相反的，我壓在某一賭場的賭金及贏錢的情況並不會妨礙到其他玩家的下注，甚至是壓注在相同的地方。較正式的說法是，在一個標準的競租／DUP情況下，n個個體為了獨占權競爭，而其中必有$n-1$個個體將會失敗。相反的，倘若有n個職業賭客試著要賺取生計，並不一定會有$n-1$個或n減去任何數目（結果必須>1）的職業賭客失敗。所有n個賭客也許都會贏錢，當然長期而言，賭場也會獲得好處。

　　在賭場下注是賭場與賭客之間自願的私下市場交易，其中並未存在著競爭性的「人為操作」的公開轉讓，也未存在著供人競爭而「正在進行的」私下轉讓，因此博奕並非DUP活動。

二、賭場與犯罪

　　最近已有一些關於博奕的存在如何影響犯罪（crime）的研究[24]，某些研究者在未先建立賭博與犯罪之間有效的關聯性之前就試圖估計犯罪的成本（例如，Thompson et al., 1997）。Walker和Barnett（1999）曾描述來自於犯罪的社會成本，而Grinols和Mustard（2001）則對此持相反的看法，犯罪的問題對於博奕的疾病成本（COI）、經濟學及公共衛生觀點具有明顯的重要性（請參閱第七章第四節）。

24 Albanese (1985), Curran and Scarpitti (1991), Stokowski (1996), Stitt, Giacopassi, and Nichols (2003), and Thalheimer and Ali (2004).

Grinols和Mustard（2006）

　　Grinols和Mustard（2006）估計，與賭場有關的犯罪成本每年每位成人約75美元，這是一項重要的研究，也許是關於賭場及犯罪最完整的研究，它被發表於屢被提及的經濟學及統計學評論雜誌中，因此這份報告有可能能夠刺激類似的研究，對政策爭議也能產生特定的影響力[25]。

　　犯罪率的數據及相關的成本估計必須被非常仔細的分析，Albanese（1985, pp. 40-41）解釋說：

> 倘若犯罪統計資料無法說明下列各點，那麼可能會被嚴重誤導：(1)危險群人口數的改變；(2)犯罪機會的改變；(3)執法資源及優先順序的改變；(4)在美國其他地方的犯罪改變。

　　Grinols和Mustard的文章無法解釋Albanese所提到的其中兩項改變：危險群人口數的改變及執法資源和優先順序的改變，因此他們的犯罪率統計資料和成本估計是不足以採信的。

　　Grinols和Mustard記述了在美國存在或不存在賭場的各郡在相同時段（2006, p. 3, Fig 1）犯罪率都呈下降的結果，但是在未有賭場的各郡犯罪率的下降顯然大於有賭場的各郡。他們將這樣的結果解釋為是賭場帶來更多犯罪的證據，但是他們的結論應該附加一項重要的提醒，雖然犯罪率在有賭場的該郡包含了外來

25 舉例來說，最近在印地安那州由州政府所贊助的博奕研究（2006年施政分析）便幾乎完全仰賴Grinols和Mustard（2006）關於犯罪討論的文章。

觀光客所犯的罪，它卻將觀光客數量從人口數中省略[26]，也就是說，在賭場開張後犯罪率的分子增加而分母維持不變，他們因為無法得知以郡為單位的觀光客數目，因此將其從人口數的測量中省略，這樣的結果幾乎可確定有賭場的各郡，其犯罪率必定是被誇大的[27]。

Giacopassi（1995, pp. 4-5）說明了相同的問題，此問題已於1995年被馬里蘭州的司法部長所報導：

其中一項根本的缺點……是在犯罪率的報導中，無法考慮到危險群人口數，在《統一犯罪報導》（*Uniform Crime Reports*）中，美國聯邦政府聲明「瞭解一個轄區的產業／經濟基礎，它對於鄰近轄區的依賴程度，它的大眾運輸系統，它對於非在地居民（諸如觀光客及會議出席者）的依賴程度……全都有助於判斷及瞭解執法單位所公布及報導的犯罪」（FBI, 1993, p. iv），FBI提出反對「比較以個體為報導單位的統計數據……僅只以它們的人口數為基礎……」（FBI, 1993, p. v）。

26 這種測量犯罪率的方法只有在所有歸咎於賭場的犯罪都不利於當地居民的情況下才是正確的，顯然某些罪行發生於賭博場所和／或不利於該郡的遊客。

27 Grinols和Mustard（2006, p. 7, note 13）試圖間接地考量這個議題，他們分析有國家公園的各郡的犯罪率，並且發現當人口數加入了觀光客的數量作調整時，有國家公園的該郡犯罪率並未增加，然後他們將國家公園與可得知觀光客數量的拉斯維加斯城做比較，倘若拉斯維加斯與國家公園的觀光客有完全相同的犯罪傾向，那麼拉斯維加斯將需要5,900萬觀光客來解釋它在1994年的竊盜數目，而實際上拉斯維加斯只有3,000萬名觀光客，這結果暗示了賭場觀光客比國家公園觀光客更有可能犯罪。

Giacopassi（1995, p. 7）提出一個例子證明為何將觀光客從犯罪率的計算過程中省略會是一個問題：

將此計算犯罪率的方法延伸至邏輯的最大限度，它將可能在一個完全沒有居民的轄區出現一座賭場及大量的犯罪。這呈現出一種兩難的局面：若沒有居民，則在犯罪率等式中便沒有分母，因此也可能不會有「官方的」犯罪率，顯然在計算犯罪及犯罪率時，未考慮危險群人口會造成雜亂的不當結論。

其他研究在考慮觀光人口時已提出了犯罪的議題，儘管Grinols和Mustard未認可這些研究。Albanese（1985）在調查亞特蘭大城的犯罪時發現， 且將觀光客及警力的改變納入考量，賭場及犯罪之間的關聯性便非常薄弱。Curran和Scarpitti（1991）同時也分析亞特蘭大的犯罪，並指出在該區域內的顯著犯罪數據也許來自於賭場而非來自於外界。既然賭場內的在地居民與賭場內觀光客的比例有可能比整個社區的居民與觀光客比例來得低，存在賭場的該區犯罪統計數據將會傾向於高估不利於當地居民的犯罪行為。Stokowski（1996）研究科羅拉多州的三個小型採礦市鎮的賭場犯罪效應，她的研究利用交通量來保守估算觀光客的數目，如同Grinols及Mustard的研究，她發現賭場開張後，犯罪／人口數的值上升了，但是實際上用來解釋觀光客的犯罪／車輛數的值卻下降了（Stokowski, 1996, p. 67, Table 3）。

Grinols和Mustard的確證明了某些犯罪是因為賭場的存在，但更重要的是，他們並未證明犯罪率的增加或是該郡居民犯罪風

險的增加與觀光客的數目有關[28]，他們也未說明法律政策的改變以及區分賭場及社區犯罪的不同，基於這些問題點，Grinols和Mustard的犯罪率分析是不可採信的。

除了上述的問題外，Grinols和Mustard（Miller, Cohen and Wiersema, 1996, p. 24）所利用的每一項犯罪成本的估計值都應該經過仔細的審查，這些單位犯罪成本數據中所包含的最大要項便是對「生活品質」損失的估計[29]，因此即使有形成本的估計是5,100美元，但每件強姦罪的總估計成本高達87,000美元，兩者之間81,900美元的差距想必是生活品質的損失，這些受害者經歷了生活品質上的損失，但是用金錢來衡量這些損失卻頗受爭議[30]。Grinols和Mustard並未解釋爲何選擇這些成本測量方式而不選擇其他種方式，美國司法部（Klaus, 1994）對每件強姦罪的損失平均估計在1992年是234美元，遠低於Miller等人（1996）的有形成本估計，這並不是說哪種成本估計方式較另一種爲佳，但是卻可說明Grinols和Mustard並未充分證明他們的選擇是正確的[31]。

28 另一個可能的問題是，Grinols和Mustard並未解釋賭場規模，這個將與存在賭場的該郡觀光客數目有關，他們只簡單地提到賭場的開幕時間，儘管他們注意到印地安式賭場的賭場收益及淨收入是無從得知的，仍然有可取代賭場容量的測量方式，其中一項測量方式便是賭場的平方英呎（Walker and Jackson, 2007a）。而解釋賭場規模或許能為賭場及犯罪之間的關係提供一個較佳的指標。

29 Grinols和Mustard（2006, p. 14）指出，他們使用「每一項犧牲金額的成本……」，而「每一項犧牲的總成本」勢必是比「每一項犧牲的有形成本」要來的高（Miller et al., 1996, p. 24）。

30 詳見〈估計的不確定性及敏感度分析〉（"Uncertainty of the estimates and sensitivity analysis"）一文（Miller et al., 1996, pp. 19-23）。

31 Grinols和Mustard（2006, p. 14）將他們與Thompson等人（1996）的成本估計值做比較，Walker和Barnett（1999）詳細地分析Thompson等人的研究，並且發現這份研究大大地超估了博奕的社會成本。

　　雖然Grinols和Mustard（2006）試圖完整地分析賭場及犯罪之間的關係，但他們對於犯罪率的測量方式以及關於哪種成本歸因於哪種犯罪活動的分析卻是非常沒有說服力的。

Gazel、Rickman和Thompson（2001）

　　Gazel、Rickman和Thompson（2001）是另一則有瑕疵的賭場及犯罪關係的研究，這份報告宣稱是以犯罪活動的Becker模型為基礎，該模型認為犯罪行為是理性決定之後的結果，而實際上，這份報告與Becker為解釋威斯康辛州各郡的犯罪活動而提出的面板數據模型分析沒什麼關係。

　　這份報告中最嚴重的問題是計量經濟學，它的結果是不真實的。當作者發現賭場變數在解釋犯罪部分呈現不顯著時，他們將其他所有的解釋變數從模型中省略，任意將「不顯著變數及包含錯誤訊息係數的變數」以及「所有控制變數」從模型中省略是完全不正確的（Gazel et al., 2001, p. 69），假使所有其他的變數都被省略，顯然因為賭場的存在而使剩下來的「郡」變數呈現更高的顯著性[32]。幾乎在每一個模型中，一直到作者開始玩弄模型、省略變數以及只剩下賭場虛擬變數時的重新運作之前，賭場變數都是不顯著的，實際上，作者不但忽略了賭場變數的 t 檢定結果，反而還主張所有變數的共同顯著性便可代表賭場變數的顯著性，這些作者完全未打算為這類研究方式提出充分理由來證明其正當性，而這類研究方式對著作審核者及期刊編輯群而言已是一則警訊。

[32] 這個實證模型有點複雜，因為文章中使用不同的標記方式，而不是用表格來描述模型，它代表了是否有賭場在該郡開張的「郡」虛擬變數。

在常數項以及在用來標示該郡合法博奕存在的虛擬值上的犯罪率回歸完全等同於採用簡單均差檢定來確定犯罪率在允許博奕及不允許博奕的各郡之間是否明顯不同。大量的統計文獻顯示，這完全是因為某些種類的變數平均值是不同的，但卻沒有任何跡象顯示它們是因為變數的原因而不同，在這樣的情況下，不僅只因為有博奕的郡具有較高的犯罪率就解讀為這些較高的犯罪率是賭博所造成的，在人口密度較高的地區，犯罪率也較高，這是眾所周知的事實，而大家也知道在消費者需求極少的地區要設置賭場博奕具有極高的門檻，因此我們預料在人口密度較高的地區會較容易發現博奕活動，我們無須對存在博奕的地區犯罪率較高的這個發現感到驚訝，但是任何因果上的推論都是全然不真實的。

此模型的另一個缺點是作者完全忽略了該郡的警力，顯然官方紀錄上所顯示的犯罪數量將視該郡不同程度的警方資源而有所不同，較少的警力將有可能逮捕較少的罪犯，但是作者並未將其視為是用來說明統計學上所顯示的犯罪數量的一項重要變數。

三、Grinols的《博奕在美國》[33]

Grinols最近的著作《博奕在美國》（*Gambling in America*, 2004）提供給讀者關於他對博奕觀點的完整看法以及說明了一些研究上的問題（請參見本章第四節）。這本書中的前四章，Grinols首先討論博奕的歷史，在第五章，他設計了一個正式的博奕成本效益模型，而此模型曾被Grinols和Mustard（2001）所採用，總帳中效益這部分所包括的項目有所有產業利潤的淨增加、

33 這個討論摘自Walker（2007a）。

所有納稅人稅賦的淨增加、消費者剩餘、遠距消費者剩餘、消費者因博奕活動而獲得的資本，以及因為娛樂或因為消費者選擇的非價格限制的移除而獲得的好處（p. 97）。而成本這部分只包含「被花費在處理有害外部性上的實際資源」這一項[34]。

Grinols完全將消費者剩餘從分析中移除，同時他解釋道：

> 第一項合理的相似處是賭場在資本收益及消費者剩餘上的淨效應是微弱的。倘若公司及家庭的價格對於博奕的數量而言是固定的，……那麼捐贈的資本收益及消費者剩餘亦可被捨棄。（Grinols, 2004, p. 107）

這樣的消費者剩餘處理方式似乎不尋常也不恰當，Grinols主張，唯一從新設賭場獲得的好處是「遠距的消費者剩餘」，因為賭客無須旅行至遠處的賭場，舉例來說，密西西比州的第一座賭場應該被該市場視為娛樂的新產品或新「品牌」嗎？關於消費者選擇種類增加的效應有完整的文獻報導[35]，無庸置疑的，亞馬遜網路書店存在的好處不外乎消費者不再需要開很遠的車去實體書店的這個事實，產品種類的增加是有益的，但是Grinols卻完全將其忽略。

我們同時也不清楚Grinols為何會認為賭場並未產生任何顯著的傳統消費者剩餘，賭場經常伴隨著其他產品，通常是餐廳及飯店，而當因此對當地的餐廳及飯店市場產生某種程度的抑價壓力

34 這項聲明符合技術面外部性的適當認知。

35 舉例來說，請參考Lancaster (1990), Hausman (1998), Hausman and Leonarad (2002), and Scherer (1979)。

時，消費者剩餘也會隨著新賭場的開張應運而生，即便是賭場遊戲本身也存在著價格競爭。舉例來說，賭場會打廣告宣傳它們的吃角子老虎中獎機率較高或是擲骰子玩家能夠以「10倍賠率」而非一般的兩倍賠率下注。這類競爭都有可能造成消費者剩餘。

關於社會成本的這個章節有著非常嚴重的問題，儘管Grinols提出了大部分已在文獻中被檢驗的標準社會成本問題（犯罪、勞動力及生產力的損失、破產、自殺、社會服務成本以及管理成本），他仍完全忽略了關於如何處理這些問題這類值得注意的爭議，並且繼而為幾項1990年代所進行的成本效益分析的發現做總結，因此也估計出每位病態賭客每年為社會帶來10,330美元的成本（Grinols, 2004, p. 171）[36]。這樣的估計是嚴重具有瑕疵的，因為它大部分是由財富轉讓或個別賭客的成本所構成，這樣的研究已在文獻中受到批評，而它們的可信度也被質疑，Grinols忽略了這類的爭議，而且他本身也並未費心去分析這些研究，因此才會造成了社會成本的高估。

最後，討論社會成本的這個章節包括了整整二十個剪報的例子以及其他博奕對個人及經濟上造成傷害的其他例子，整本書充斥著類似的故事及敘述，Grinols鮮少提到關於賭場可能透過提供就業、價格競爭、消費者多樣選擇或是經濟發展製造淨收益的合理論點的存在。Grinols忽略任何可能會提到這類收益的文獻，即使Grinols指出他對賭博並無任何道德上的異議（p. 11），讀者也許還是會懷疑他如第九章所討論的，視博奕為「極罪惡之事」。

總而言之，Grinols 低估了來自賭場的可能消費者利益，他依賴有缺陷的研究來估計社會成本的結果導致了博奕社會成本的

36 這似乎是與Grinols和Mustard（2001）相同的討論。

高估,很遺憾地,尚未熟悉博奕經濟學的讀者將會因此有不完整的認識,一如之前所討論的,Grinols 通常未引用相關的經濟學文獻來證明他的研究方法是正確的,他也未參考任何反對他的結論的博奕研究,因此對博奕經濟學有興趣的讀者而言,搜尋未被Grinols所引用的資料是很重要的。

第六節　總結

　　本章回顧了若干困擾著賭場經濟學研究較嚴重的問題,在某些情況下,問題在於當初採用這些似是而非的研究策略就是為了得出較高的社會成本估計,而在其他情況下,錯誤可能是因為研究者的研究超出了他們的專業範圍。博奕經濟學仍然是一個年輕且有待改善的領域,在這個階段,讀者仍然必須謹慎地評估他們所閱讀的論點之價值。

　　學術上的爭辯是推動科學認知健康且重要的催化劑。我同意《博奕研究期刊》編輯群(Shaffer et al., 2001)的觀點。隨著博奕文獻持續的發展,我們必須謹慎地區分我們個人的觀點以及優良的實證數據或分析所支持的研究結論。

第九章　利用研究提供施政方針

$P(A)=k/n$

d.f= probability density function:

$f(k)=P(x=k)$

第一節　前言

　　博奕事業的全球擴張是倍受爭議的，而這個產業的經濟學研究也較未被開發，這是因為它是一塊研究的新興領域，在效益和成本的鑑定及評估上，尚未存在著大家一致認同的方法，而研究者也以不同的學術角度來研究這個領域。

　　政策制定者對賭場的經濟效應相當有興趣，特別是經濟成長及稅收增加的可能性，可惜的是，文獻的幫助不大，我在本書的目標是提供讀者一個關於博奕的主流經濟學的觀點，以及在強調某些論點的主要部分時，這主流觀點的經濟學效應。

　　本書最後一章是要回顧之前所討論的議題以及博奕研究如何影響該產業的政策，我也針對研究應該如何影響政策提出我個人的看法，本章的各節重點為：第二節總結貫穿本書的經濟學議題，第三節介紹一些與博奕及賭場政策的社會成本有關的心理學及社會學主題，在第四節，我要討論賭場政策應該基於何種標準，我主張私有財產、選擇自由以及政府在自由社會裡的角色，這三者之間的關係應受到更多的重視，第五節則是最後的結論。

第二節　經濟學議題之摘要

　　本書中的討論包含了博奕在效益及成本兩方面的爭論議題，在一開始的幾個章節，我們討論了博奕合法化的經濟效益，一項新商品的引進，例如博奕，能夠帶來一些可能的經濟效益，而後

面幾章則討論博奕的社會成本，這是文獻中相當複雜的部分，因為它尚未被完整地開發，而且不同研究者對於社會成本的組成有不同的看法，由於等式中效益及成本兩方的不確定性，使得我們無法以可靠的金錢價值估算賭場博奕的經濟效應。

一、利益

博奕的潛在經濟利益包括經濟成長、消費者利益以及稅收的增加，博奕帶給經濟成長的效應在第二章已討論，而第三章則討論對於賭場事業的成長效應的一些常見誤解，而其中最常見的誤解便是賭場事業的成長消耗了其他產業的成長，並因此未帶來任何總體的正效應。

一個繁榮的博奕產業也許能為勞動市場帶來正效應，博奕產業是勞動力密集的，即使某些競爭產業因此而受到傷害，但是該產業的擴張卻也有可能為主經濟體提升整體的就業市場。

同儕評鑑的計量經濟學證據說明了賭場事業對於區域性的經濟成長有正效應，第四章檢視1991年至1996年根據美國賭場數據資料所提供的證據，一份針對較近期證據所做的初步調查（1991-2005）指出，來自於博奕的成長效應也許不會長久，要解釋這些複雜的結果是不容易的，而這些問題也成了需要更深入調查的理由，賭場在某種程度上的確刺激了經濟成長，就算是暫時性的，地方經濟或許也會利用博奕做為復甦景氣的工具，並且藉此招來更多的觀光客。

即便博奕並未為經濟成長帶來正效應，該產業的擴張仍能為喜歡賭博的消費者帶來利益，這是賭場事業到目前為止最受到忽

視的利益，研究者及施政者經常忽略這個問題而反將重點擺在稅賦或就業市場的影響上，消費者能夠因賭場的存在而得到好處是因為他們能夠享有更多種類的娛樂選擇。賭場經常伴隨著導致競爭力提高、價格下降以及消費者剩餘增加的餐廳及飯店。

執政者通常專注於因賭場合法化／擴張而造成稅收增加的可能性，這類稅收能夠為百姓提供更多的服務或是降低現有的預算赤字，儘管政府得到的好處被付稅的賭場所抵銷，一般社會大眾也許仍較傾向對賭場的收入徵稅，更甚於徵收營業稅或其他較無法避免的稅。

美國不同博奕產業之間的關係在第五章已利用1985年至2000年的資料討論，儘管人們可能會假設各不同形式的博奕會互相取代，證明結果還是混淆不清，不過至少在美國，某些產業是可互相被取代的（賭場及彩券）而某些產業則是互補的（賭場及賽馬場），林林總總的結果指出，各轄區應小心分析當地的情況及產業內部之間的關係，以確定加入一個新的博奕產業會如何影響現存的產業及整體稅收，賭場影響稅收的程度取決於該產業規模的大小、它對其他產業的影響、稅率以及其他因素。

第二章至第五章為未來經濟成長、就業市場及賭場事業的稅賦效應的實證研究提供了一個研究基礎。目前因為許多不同國家已妥善開放博奕產業，更多實證研究的數據也較容易取得。

二、成本

博奕的社會及經濟成本比它的效益更具爭議性，一如第六章至第八章所描述的，幾乎每一項社會成本研究的細節都存在著大

量的爭議，即便我們終於對「社會成本」的定義有了共識，當要實際測量它們的價值時，便會有更多其他的問題。

　　社會成本的研究對政策決定者的影響力是非常令人驚訝的，在美國眾議院（1995）及美國國家賭博影響研究委員會（1999）的報導中即可看出，許多這類研究的影響在促進對博奕事業及其經濟效應的瞭解上可以說是反效果的，而最普遍也是最根本的問題是，大部分的成本效益分析均未定義它們確實試圖估算的是什麼，而許多作者因此在他們的分析中，做了一些為分析結果帶來了戲劇性效果的武斷假設，這使得問題更加惡化。

　　我們無法輕易地嘗試去為與賭場博奕間接相關的任一以及所有負效應評估其金錢上的價值。病態賭客必然會有一些反社會及代價高的行為，但是要衡量這些代價是不容易的，我們必須先確定這些成本削減了社會的整體財富，我們同時也必須考慮到共病性，並且開發出一套能夠在共病的情況下區分配置成本的機制。

　　某些博奕的社會成本與政府的規劃及支出有關，這些成本因不同國家而異，在某些情況下，這類成本或許會被視為施政成本而非病態博奕症狀的成本，而在第六章及第七章所提到的問題是為了要讓人們更加注意適當估計博奕社會成本的困難度。

三、一般問題

　　除了對特定的成本或效益相關問題感到困擾外，研究中還存在著一些一般問題，這些問題已於第八章討論，作者嚴重依賴這些有問題的研究並且忽略其他文獻中的相關研究，我們已討論了一些有關這類錯誤的特定例子，我希望這個討論能夠激勵本書的

讀者去閱讀更多有關博奕的文獻，它是一項極吸引人且具爭議性
的研究主題。

 ## 第三節　病態博奕的盛行

　　與問題賭博及病態賭博的診斷、流行程度及治療方式有關的
心理學／社會學文獻同樣也是具爭議性及有趣的，尤其當它與政
府施政有關的時候。

　　DSM-IV（1994）及SOGS（Lesieur and Blume, 1987）是病
態博奕診察工具的實例，它們勾勒出病態賭博行為的可能特徵的
判斷標準[1]，*DSM-IV*的診斷標準如下所示，倘若一個人符合下述
5項或更多項的情況，他／她可能會被診斷為病態賭客（*DSM-IV*,
1994, p. 618）：

　　這個人……

1. 一心只想著博奕（例如，沉迷於過去的博奕經驗，計畫
　　下一次的博奕，或是想著用哪種博奕方式贏得金錢）。
2. 為了滿足心中想要的刺激，不斷加大賭注[2]。
3. 嘗試過控制、減少或停止博奕但都未能成功。
4. 當試著要減少或停止博奕時，會顯得焦躁不安及易怒。

1　這裡是指一般性的討論，且同時也忽略了許多細節，問題博奕行為
　　分為許多不同的程度（問題博奕或病態博奕）。在上述的討論中，
　　我將這些行為一致簡單歸類為「病態賭博」，讀者若對細節感興
　　趣，可查閱診斷、流行程度估計及治療方式的相關文獻。

2　根據附錄中所介紹的遞減邊際效用法則，這個情況可被視為正常。

5. 利用博奕逃避問題或紓解不快情緒（例如，覺得有無助感、罪惡感、焦慮、沮喪）。

6. 在輸錢之後，很快又返回賭場以求翻本（追逐他的損失）。

7. 對家庭成員、治療師或其他人說謊以隱瞞自己沉溺於博奕的程度。

8. 爲了籌錢賭博而做過非法的事，例如僞造文書、詐欺、竊盜或挪用公款。

9. 因爲博奕而已經危及或失去一段重要的關係、工作、教育或晉升的機會。

10. 依靠他人提供金錢來減緩因博奕所造成的財務困境[3]。

這裡我的目的並不是要分析博奕問題的不同標準或是不同程度，重點是研究者已根據上述的診察機制，發展出廣爲援用的估計值，美國心理精神研究學會APA估計在美國1%至3%的成人是受到這些症狀所困擾的[4]。

在大部分的社會成本研究中，作者利用廣爲援用的估計值來估計某特定區域的博奕社會成本，採用此估計方式的研究有Grinols（2004）、Grinols和Mustard（2001）、Thompson等人（1997），以及Thompson和Schwer（2005）。

爲了解說的需要，Thompson和Schwer（2005）在南內華達

3 該項及第8項的標準已於表7.1討論，對一位賭客而言，要正確或精準地將這些原因通通歸咎於賭博，就算有可能也是不容易的。

4 這個數據被公認已過時，但是診斷及廣爲援用的問題已超出本書的討論範圍。

州（拉斯維加斯）的博奕社會成本估計使用了其他研究者提出的廣爲援用的資料及社會成本的相關數據，表9.1顯示一些數據，並以此算出南內華達州賭場社會成本估計的最大值，應注意的是，這些數據是基於一些武斷的假設而產生的。

表9.1　Thompson和Schwer的社會成本估計

診斷	廣爲援用的估計值（人口%）	廣爲援用的估計值（人口數）	每位賭客的預估成本（每年）	總估計成本（每年）
病態賭客	3.5%	38,571位成年人	$10,053	$3億87,800,000
問題賭客	2.9%	31,959位成年人	$4,926	$1億57,400,000
			總成本	**$5億45,200,000**

資料來源：Thompson and Schwer (2005, pp. 84-85, Table 8)

　　政客及媒體在談到博奕的成本及效益時，經常引用這類成本估計，一份Thompson和Schwer報告的早期版本被拉斯維加斯的新聞界廣泛宣傳，而且顯然引發了政客們對於提高內華達州賭場稅的討論，這份〈政策分析報告〉（The Policy Analytics report, 2006）在印地安那州被呈送給施政者，做爲他們修改博奕政策的參考。

 第四節　博奕政策的基礎

　　政府對於賭場博奕的相關政策似乎是基於成本效益分析及對於賭場稅收的期待，研究者、施政者、選民以及媒體皆暗自接受

這是考慮這類政策決定時的適當參考。這是為了什麼原因呢？

政客也許是為了想使社會更美好，因而支持他們所相信能夠達成此目標的政策，顯然在政客們之間對於某一特定政策如何影響整體福利持有不同意見。

在合法博奕的文獻中，成本效益分析也許是可被利用來為施政者及選民提供資料的最好工具，但是這些研究在處理問題的過程中常常是粗糙的，許多影響博奕成本效益分析的最重要因素都是無法測量的，而沒有金錢價值方面的估計也許好過於這些被提供給施政者做為參考、已被發表並宣稱是有價值的資訊。只要研究者還未解決研究基礎的問題，研究品質近期內肯定還不會有所改善，但是這並不是如同Whistler（2000）及Banff（2006）會議中所闡釋的，是由於缺乏嘗試的結果。

政客的主要考量之一是提高稅收以贊助他們所支持的活動，從政客的觀點出發，對賭場徵稅是一種相對較不痛苦的增加收入的方式，這個產業通常是經由博奕法律限制的鬆綁而在某一轄區被「創造」出來，這表示政客也能為這個產業創造獨特的稅制，此外，消費者也不一定要付稅，只要他們沒有參與博奕活動。

一、收益與成本的分析有幫助嗎？

在進行成本效益分析時出現這麼多問題，人們心裡一定會想知道研究者是否甚至不應該試圖對賭場事業做這類研究，在關於酒精及藥物濫用的文獻討論中，Reuter（1999）和Kleiman（1999）也建議或許將研究努力花在影響政策改變的估計上，會比花在成本及效益方面的估計要來得好，一樣的論點或許也適用

於博奕，但是，如Reuter（1999, p. 638）所解釋，成本效益研究的確有存在的必要：

> 沒有任何一位資深的政治人物能夠不用數字就能指出其所屬單位所要處理問題的嚴重程度，這個數字應該是通用的，而且具有足以被採信的科學根據；然而這個數字是否會有概念上的瑕疵卻不怎麼重要，因為大家對於質疑這個數字並無多大興趣。

如同Harwood等人（1999）針對成本價值所做的研究，Reuter（1999, p. 638）寫道：「（這份研究），儘管廣泛的估計值對所謂的成本組成要素而言是一個大有幫助的概念，但針對其尚未確定的重要性問題仍無法提供令人滿意的答案」，一樣的問題發生在Goodman、Grinols、Kindt、Thompson及其他人所發表的成本估計中。

不難理解為什麼成本效益分析及稅收估計會影響賭場政策，也或許沒有更好的分析工具可依賴，但是，人們可能會質疑這些問題不應該是決定博奕合法性的主要考量。

二、財產權、選擇自由、政府

另一個在文獻中及政治討論中幾乎完全被忽略的問題就是財產權（property rights）、選擇自由（freedom of choice）以及在自由社會中政府（government）所扮演的角色，顯然這些問題在不同國家視政府型態的不同而各有不同的角色。

在一個個人自由無比珍貴的自由社會，每個個體有權利隨心

所欲地處置他們自己的財產及金錢，只要他們的行為不要傷害到其他人，而政府是人民所創造出來，用以保護這些權利以及保護個人不要被其他人所傷害。究竟博奕、病態博奕行為及其他相關問題是如何被納入這個權利及政府的概念中的呢？

Peter Collins的著作《博奕與公共利益》（*Gambling and the Public Interest*, 2003）提出這些基本問題，並且做了精闢的討論，他解釋說，保障個人自由是博奕應該合法化最令人信服的理由。他寫道：

> 自由包括做錯誤決定及做正確決定的權利。一個社會為了保護人民免於承受因錯誤的生活習慣選擇所造成的後果，於是剝奪他們選擇的權利，這完全違背了他們的基本人權，同時也侵犯了他們的人格尊嚴。（p. 49）

Collins闡明他相信支持博奕合法化的論點比反對它的論點還有說服力，他同時也相信博奕市場應該受到政府的管制（Collins, 2003, p. 49）。

當然持有不同政治立場的個人將會有不同的結論，這是政治議題的本質，不論是否同意Collins的論點，我相信他針對賭場的公共政策及博奕研究者的責任所下的結論是值得嘉許的：

> 博奕是否應該合法對公共政策而言是個問題，而它同時也是一個需要兼具標準及實證判斷才能回答的問題，這表示我們所給的答案有一部分將視政府規定及我們所認定的社會規範而定，以及視我們如何看待採用不同政策產生的可能結果而定……理所當然地，倘若我們要誠實

並有建設性地討論這些問題，那麼基本上人們對於支持
這些規定的道德判斷便必須要公正且明確。（Collins,
2003, pp. 27, 29）

這個看法與博奕研究期刊的編輯群看法一致（2001），在
「懇切乞求完善的科學方法」這部分。研究者應該將他們的博奕
觀點努力解釋清楚。

身為一位經濟學者，根據過去十年的研究，我認為博奕的整
體經濟學及社會效應都是正面的。而我對於財產權、選擇自由以
及政府在自由社會的適當角色的信任也同時引導我對博奕合法化
的支持。我相信每個人都有權利為他們自己決定如何花費他們的
所得，只要這些決定不侵犯到其他人的權利即可。

三、外部性回顧

根據Collins在決定賭場博奕合法化以及管制的根本基礎研
究，受爭議的外部性之重要性是值得花時間去重新考慮的。

在博奕文獻中，「外部性」的觀念已被Grinols和Mustard、
Kindt，以及Thompson等人草率地應用，因為牽扯到外部性，許
多人認為政府有正當理由管制博奕。

我主張大部分的研究者都忽略或扭曲了外部性的觀點，而與
病態賭客相關問題的嚴重性也幾乎總是在文獻中被誇大，但是無
疑地，病態的博奕行為會造成技術面外部性，而某些人他們的賭
博行為的確會危害他們自身的生活、親朋好友的生活，甚至其他
他們不知道的個體。對許多人而言，這些可能的損失證明了政府
在某些程度上的干預是必要的。

第五節　總結

顯然，有許多研究者、政治人物、媒體工作者以及選民視博奕為一項「罪惡的商品」（sin goods），一如Gross（1998, p. 217）所闡述的：

> 我認為博奕就像酒、菸草、毒品及賣淫一樣，是一種「罪惡的商品」，所以它也應該被比照處理。社會大眾對於吸煙的狂熱討論證明了類似商品所涉及的重要性及複雜性。

針對博奕是「罪惡商品」的主張可比擬為資金贊助藝術或「殊價財」（merit goods）的主張，

> 即便社會大眾並不需要某些商品，它們還是應該被供給。政府對於藝術界的支持經常是基於這個觀點而被認為是正當的，倘若個人不願意付出與其成本等同的代價，歌劇及演場會仍理應提供給社會大眾。（Rosen, 2005, p. 49）

社會上有部分成員認為，因為博奕是「不好的」或是不道德的行為——評價不好的行為（merit bad），所以不應該允許其他人賭博。如同Rosen所述，這類商品「只是『殊價財』的相反物，且就其本身而言被認為是不好的，在這兩種情況下，政府基本上只是將它自己的偏好強加於人民身上」（Rosen, 1992, p. 494）。

　　或許某些我們在博奕文獻中所看到的是學者視博奕為法律所認定的不好的結果，某些人則因為博奕過去在歷史上的非法地位而質疑將它合法化的道德問題[5]，然而顯然大部分的人至今顯然仍視博奕為一種有害的娛樂方式[6]。

　　要改善博奕研究及政策，第一步便是學者們必須誠實表達對這些博奕相關問題的看法。即便所有這些重要的研究問題都能被解答，所有博奕經濟及社會效應都能被理解，並發展出有效的病態博奕治療方法，由Collins（2003）所提出的根本問題仍然會存在。這些重要問題包括：財產權與選擇自由之間的關係，以及政府在一個自由社會的角色。

　　研究者、政客、媒體以及選民已經開始面對這些問題，博奕研究及政府政策無論會更好或更差，都將繼續依照它現有的方式進行。

　　政策的討論已從根本問題移除，我們反而是依照成本效益分析及預期稅收來做為政策考量，只要這些標準將成為公共政策的依據，研究者便應該盡可能地努力去改善研究品質。

5　Grinols（2004）討論了美國歷史上的博奕禁令。

6　根據美國心理精神研究學會（AGA, 2006, p. 34）的資料，超過50%的美國公民相信博奕是「任何人都可以完全接受的」，另外有29%的人相信博奕是「除了我之外，其他人可接受的」。

附錄　個體經濟學入門

$P(A)=k/n$

.d.f= probability density function:

$f(k)=P(x=k)$

這份附錄介紹了一些本書所使用的經濟學工具，它是為非經濟學領域的讀者所提供的，其中會解釋到三種基本的工具：生產可能線、無異曲線，以及生產者剩餘和消費者剩餘，另外也介紹了供給和需求，這些工具在附錄中透過一般例子來解釋，並在全書中則將其應用在賭場博奕上。

第一節　生產可能線

經濟學者利用生產可能線（production possibilities frontier, PPF）來模擬個體、群體或經濟體的生產力，為了使說明簡單明瞭，我們從一個經濟體只生產兩種產品：啤酒和披薩開始思考[1]，該生產可能線（圖A.1）說明所有的生產組合，在有效運用所有可獲得的投入資源情況下，PPF線顯示了所有被生產的啤酒及披薩的最大可能組合，凹向原點的曲線外形說明了當生產量提高時，生產的機會成本也會隨之增加，也就是說，當經濟體生產更多的披薩時，生產披薩的成本便是犧牲更多啤酒的產量[2]，其中的原因便是因為資源在生產不同商品時的適用性並非相同，因此當某一商品或服務的生產增加，多出來的投入便較不適用於生產該項商品。結果造成了邊際（或增值）生產成本的增加。

PPF曲線的斜率代表生產的機會成本，曲線愈陡峭，披薩的

1　將經濟體簡化為只生產兩種產品並不會造成嚴重的問題。我們也可以把兩種產品比喻為啤酒及「所有其他產品」，這樣的例子雖然較普遍，但完全符合實際情況。

2　這條PPF曲線符合接下來即將討論的標準正斜率供給曲線。

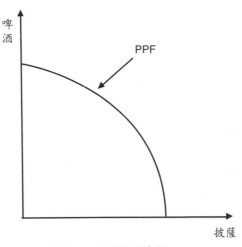

圖A.1　生產可能線

機會成本就愈高，因為那代表更多的啤酒產量被犧牲，使披薩的產量呈遞增比例增加，而PPF曲線愈平坦，啤酒的機會成本就隨著披薩的減少而愈高。PPF的斜率被稱為邊際轉換率（marginal rate of transformation, MRT）。

　　披薩生產技術上的發展（例如，假使引進一台麵糰自製機）會造成PPF曲線沿著披薩軸線向外擴張（圖A.2），須注意的是，披薩技術的增加也許會造成社會生產及消費更多的披薩及啤酒，也就是由圖中的 a 點移向 b 點[3]。

　　在不知道社會各成員之喜好的情況下（接下來會討論），我們不能說曲線上的任一點比其他點要來得好。舉例來說，在圖A.3，我們不能說 b 點比 c 點要來的好，反之亦如是，但是我們的確知道在曲線上的每一點根據定義都是有效率（efficiency）的

3　這是因為披薩的生產變得更有效率了，同樣數量的披薩現在可以利用較少的時間、勞工或其他投入資源來完成生產。

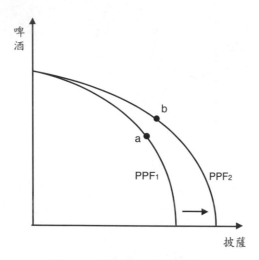

圖A.2　披薩業的技術發展

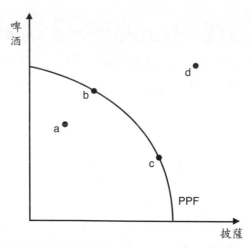

圖A.3　有效率的，無效率的，以及達不到的生產點

組合，這類效率是「技術性」（technological）效率，它是指在特定的投入及技術等等情況下，產量增加的情形，換個角度想，技術性效率發生於某特定產出在利用最少資源的情況下被製造，倘若生產量落在PPF曲線上的話，那麼投入的資源將不會被浪

費。換句話說，*a* 點代表了浪費、失業或無效率，因為在具備該程度的技術及投入的情況下，經濟體應該有更多的生產量（例如 *b* 點），然而，因為投入及／或技術上的限制，不可能會有諸如 *d* 點或其他任何落在PPF曲線外的生產量出現，。

　　從消費者觀點來看，我們可以比較曲線上任一點及曲線外的許多不同點，在圖A.3，*d* 點優於 *a*、*b* 及 *c* 點，因為 *d* 點比其他三點包含更多的披薩及啤酒，但是 *d* 點是不可能達到的。我們也可以說 *b* 點比 *a* 點好，可是卻不能說因為 *c* 點有較多的披薩、較少的啤酒，所以 *c* 點就一定比 *b* 點好[4]。

　　各個不同點的等級可總結於圖A.4，所有在象限 *I* 的點都比 *e* 點來的好，*e* 點有比所有在象限 *III* 的點還要好，這是因為在象限 *I* 的每一點跟 *e* 點比起來不是有較多的啤酒、較多的披薩，就是兩者都較多，同樣的道理，*e* 點的組合比起象限 *III* 裡的所有組合，不是有較多的披薩或啤酒，就是兩者都較多。

圖A.4　消費點等級

――――――――――

4　「配置」（allocative）效率是指市場在考量偏好之後，生產了最理想的產品組合。

我們無法合理地為象限 *II* 或象限 *IV* 裡的各點與 *e* 點做比較。舉例來說，象限 *II* 裡的所有組合比起 *e* 點有較多的啤酒但較少的披薩，因此除非我們瞭解消費者偏好，否則我們無法將象限 *II* 裡的各點與 *e* 點做比較，同樣的道理，象限 *IV* 裡的所有商品組合比起 *e* 點有較多的披薩但較少的啤酒，在缺乏更多消費者偏好資料的情況下，我們是不可能為這些點區分等級的。

第二節　無異曲線

一個個體或社會的無異曲線（indifference curve, IC）是代表兩種產品無異組合的各點之集合，我們可以利用**圖A.4**的資料畫出一條無異曲線，象限 *I* 中的任一點較 *e* 點為佳，而 *e* 點又比象限 *III* 中的任一點為佳，多出來總比減少得好，倘若社會一開始的生產及消費是在 *e* 點，那麼在增加某種數量披薩的情況下，我們一定是獲利的，為了在新的狀況與原先 *e* 點的狀況中取得一個無異的組合，我們必須放棄一些會降低獲利的啤酒，因此這條無異曲線必定是負斜率的。

無異曲線的特殊線條來自於邊際效用遞減法則（law of decreasing marginal utility），也就是每一額外單位的消費都會產生愈來愈少的額外（邊際）利益，在披薩和啤酒的例子中，無異曲線將如**圖A.5**所示。

以曲線上所示各點為例，既然它們全落在同一條無異曲線上，消費者在它們之間便是無異的，我們可以思考消費者為了另一片披薩願意放棄多少啤酒，而且仍舊一樣富有，以此說明遞減

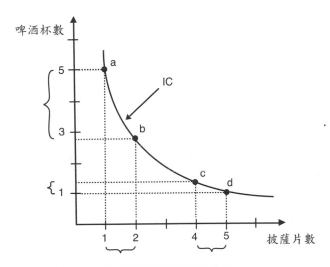

圖A.5 啤酒和披薩的無異曲線

邊際效用法則。以下是兩種我們考慮的情況：從 a 點移至 b 點，以及從 c 點移至 d 點；每一種移動都代表披薩數量增加了一個單位。要記得為了繼續留在無異曲線上，一個人在得到一片額外的披薩時必須仍舊和以前一樣的快樂，當一個人有少數的披薩和很多的啤酒時，啤酒的邊際效用是低的，而披薩的邊際效用是高的，這說明了為了另一片披薩而放棄很多啤酒的意願。但是倘若一個人有較多的披薩，例如在 c 點，他為了另一片披薩而犧牲其他啤酒的意願便較低，這個結果是在兩項產品之間呈現凸出的無異曲線[5]。

5 無異曲線的斜率與邊際替代率（marginal rate of substitution, MRS）相關聯，而啤酒對披薩的邊際替代率，亦即，犧牲啤酒來換取披薩的意願，沿著無異曲線往下及往右移動，倘若軸線上的其中一項產品是「不好的」，那麼無異曲線的斜率將會是正的。這是一個我們無須在這裡討論的特殊情況。

　　既然博奕的問題在本質上是社會性的（也就是說，不管是否
要合法化，它都不是一項個人的決定），那麼考慮「社會無異曲
線」（community indifference curve）會比個人無異曲線要來得有
幫助[6]。

　　到目前為止，我們已解釋了無異曲線的形狀，有幾項重要的
特性必須牢記在心，一如Ferguson（1966）所解釋的，平面上的
任何一點必有一條（且是唯一的一條）無異曲線通過，而任兩種
產品之間存在著無限多條的無異曲線。此外，無異曲線是不可能
相交的，這點很容易證明。在圖A.6，請注意 a 點同時落在IC_1及
IC_2，先暫時忽略這違反平面上每一點只會有唯一一條無異曲線通
過的情況，那麼，a 與 c 的效用必定相同，而 a 與 b 的效用也必定
相同，這表示 b 與 c 應有相同的效用，但是因為 b 與 c 所代表的
披薩數量相同，而 b 有較多的啤酒，愈多總是愈好，因此 b 的效
用必定大於 c。如此矛盾的結果顯示無異曲線是不可能相交的。

　　最後一項特性是愈上方的無異曲線，其效用或滿意度就愈
高。在圖A.7，IC_2上的每一點較IC_1上的每一點更受歡迎，而IC_3上
的每一點又較IC_1及IC_2上的每一點更受歡迎，這是因為 a 點較 b 點
更受歡迎，而 b 點又較 c 點更受歡迎，而所有IC上的每一點都被
相同的評估，因此消費者喜歡較上方甚於較下方的無異曲線。

　　我們現在可以利用無異曲線為圖中所有可能的產品組合分等
級，這將有助於說明經濟成長以及博奕的社會成本，瞭解這是一
種為了分析個人福利（welfare）與消費選擇關係的標準經濟學工
具是很重要的。

6　更詳細的社會無異曲線資料請參考Henderson和Quandt（1980, pp.
　310-319）。

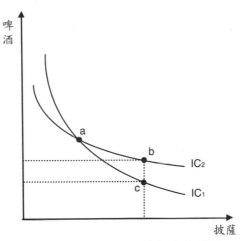

圖A.6 無異曲線不可能相交的證明

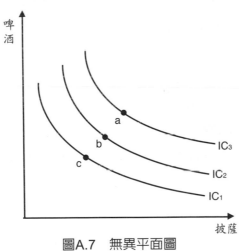

圖A.7 無異平面圖

第三節 配置效率

技術性效率發生在當生產落在PPF曲線上的時候,因為那代表沒有任何投入資源被浪費或被閒置,而在某特定技術及投入數量的情況下,產量達到最大值。

一旦將無異曲線所提供的喜好程度納入考量，我們便可以描述配置效率。

生產的產品剛好是人們想消費的商品是非常重要的，目前為止我們已討論過市場的供給（或是PPF所呈現的成本）及需求（或是IC所呈現的偏好），因此我們可以把市場的這兩端放在一起說明經濟學效率，技術性及配置。

在圖A.8中，PPF上的每一點是技術上有效率的。但是，只有 c 點是配置上有效率的，也就是說，只有在 c 點最理想的產品組合才有可能發生，而以社會的角度來看，我們希望消費者是在可能無異曲線的最高點，這必須發生在當生產落在PPF上的點剛好允許我們在最佳的可能IC上的時候，在這個情況是指IC_2。那個點代表了在已知消費者偏好的情況下，啤酒和披薩的最理想組合[7]，而 a 點和 b 點是比 c 點還差的組合，因為它們落在較低的無異曲線上。同時利用所有的IC和PPF曲線，我們可以為PPF上不同的各點分出等級。

消費者偏好將影響社會所進行的生產。倘若消費者對披薩有較強烈的相對偏好，這些無異曲線將呈現較陡的情況，這代表願意為多出一單位的披薩犧牲更多啤酒的意願，而IC和PPF之間的相切點也會因此更靠近披薩軸（較多披薩以及較少啤酒），換句話說，較平坦的無異曲線則代表對啤酒較強烈的相對偏好，而其與PPF之間的相切點也會較靠近啤酒軸，代表了較多啤酒以及較少披薩的生產及消費。

7 對於消費者選擇的完整處理方式需同時考慮產品的相對價格、偏好程度以及預算限制。

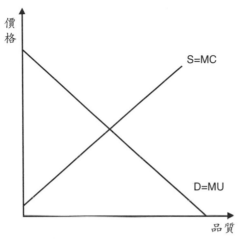

圖A.8　技術與配置效率

第四節　供需市場

　　本章先前的段落說明了生產乃根據機會成本，而消費是根據偏好，這就是供給線和需求線的概念，市場模型的兩項主要組成的基礎[8]。

　　供給線代表了生產的邊際機會成本，回想PPF的凹形曲線代表生產機會成本的增加，也就是說，當其中一項產品的生產量增加，它對於另一項產品的邊際機會成本（MC）便增加。倘若我們畫出生產成本與生產數量之間的正向關係，它的結果便是如圖A.9所示的供給線，對於供給線的正斜率較簡單的解釋是，當產品價格上升時，廠商希望賣出更多數量的產品，這是因為價格的增加使得每一單位產品的販售更有價值。

8　這裡關於供給線及需求線的討論是非常簡短的，完整的論述請查閱
　　個體經濟學的文章，例如Mankiw（2007）。

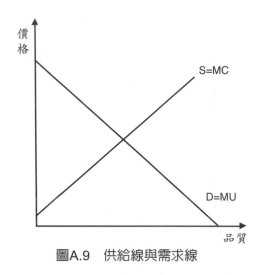

圖A.9　供給線與需求線

　　需求線（demand curve）代表來自於消費者的邊際效用（marginal utility，亦即收益）。回想遞減邊際效用法則，每一額外單位的（商品或服務的）消費產生愈來愈少的邊際效用（MU），倘若每一額外單位的消費都提供較少的效用，那麼每一額外單位皆比前一個單位更不具價值，一個有理性的人願意為額外單位付出的預期也將因此而減少。圖A.9的需求線說明了產品數量以及消費意願之間的負向關係。

　　當市場的兩端，亦即供給與需求被放在一起時，結果便是一個市場模型（圖A.10）。其中的均衡價格（equilibrium price, P_e）是當需求數量剛好等於供給數量（equilibrium quantity，亦即均衡數量q_e）時的唯一價格，倘若市場現今的價格並非均衡價格，那麼市場上的買方及賣方為了各自利益都將把這個價格推向均衡價格。

　　討論圖A.10中如P_1的價格，在低於P_e的價格時，市場中的需求數量超出了供給數量，這個情況稱為短缺，這個例子中存在5

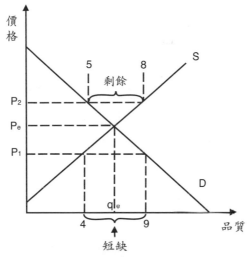

圖A.10　市場模型中的價格及數量

單位的短缺。當短缺發生時，市場中的買方及賣方將試圖提高價格至P_e，使得短缺情況消失。另一方面，P_2或任何高於P_e的價格則存在著過剩，也就是供給數量超過了需求數量。圖A.10的P_2點有3個單位的過剩，在這種情況下，買賣雙方為了各自利益將努力拉低價格，因此，當P不等於P_e時，市場力量會將價格推向均衡水準，利用這種方式，市場決定了產品的價格[9]。

　　價格調整至何種程度以及價格以何種速度調整都視市場上的買方及賣方數量、同類商品相似的程度，以及其他市場的情況而定。無論如何，經濟學者通常會表明自由的機能市場是配置稀有資源及生產消費者所需的最佳效率機制[10]。

9　這是競爭市場的真實情況，關於這個模型所做的假設之討論，請參
　　考Mankiw（2007）。

10　但是也有包括外部性、公共財及壟斷在內的例外，這些例外典型上
　　被認為是經由政府干預便可以改善自由市場效率的情況，但是，
　　有些時候政府為市場失靈提供的解決辦法比原先的問題來得更糟
　　（"State and Market"，1996）。

🎲 第五節　生產者與消費者剩餘

　　經濟學者主張，福利或財富使用了生產者剩餘（PS）及消費者剩餘（CS），顯然廠商的利益來自於以高出產品成本的價格販售產品，基本上這所謂的「利潤」在概念上近似於生產者剩餘，單純指生產及銷售所獲得價格（市場價格）之間的差距，以及他們所願意接受的最低價格（生產成本，如供給線所示），因此對市場上的市場均衡價格所發生的全部交易而言，在供給線（supply curve）上方、價格水平線下方之間的三角區塊所代表的價值便是生產者剩餘，圖A.11中這個區塊是（d+e+f）。

　　消費者受益於當他們從事市場交易的時候，事實上，為了甘願地從事一項消費，消費者對此項消費的期待利益必定是超過他們所付出的市場價格，而一位消費者所甘願付出（期待從消費獲得的利益，如需求線所示）以及必須付出（市場價格）之間的差距便是消費者剩餘，換句話說，消費者剩餘代表了產品的價值對消費者而言超出了它的價格，對所有在這個市場價格消費的消費者而言，在需求線下方、市場價格線上方的三角區塊所代表的價值便是總消費者剩餘。圖A.11中這個區塊是（a+b+c）。

　　PS及CS區塊的加總稱為「社會」剩餘（social surplus）或「總」剩餘（total surplus），它是參與市場交易的消費者及生產者淨收益的測量方式，從這些交易中辨識交易雙方——消費者及生產者——所獲得的利益是很重要的，因此，市場交易的最大化傾向於社會福利的最大化，（這是假設這些交易並未傷害未參與交易的其他團體，這類第三方的傷害被稱為「外部性」，並於

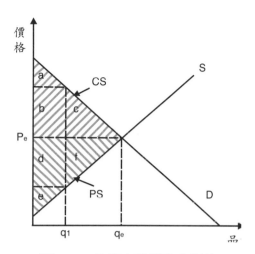

圖A.11　生產者及消費者剩餘

第六章已討論），所以任何關於交易數量上的限制都會導致社會剩餘的減少，舉例來說，在考慮博奕的法律限制時這就很重要。當交易的數量，圖A.11中的q_e，被人為限制至q_1，那麼CS和PS的數量便都減少，而在數量被限制為q_1的情況下，社會剩餘剩下（$a+e$），最初（它們的加總）和最後加總結果之間的差距便是數量管制的社會成本[11]，部分原先出現在自由市場的利益現在消失了。（有關社會成本的詳細討論請參見第六章）

第六節　總結

附錄中所描述的PPF、IC、CS及PS都是經濟學分析的標準工具，利用這些工具，我們可以分析許多經濟及社會成本，還有博

11 這樣的敘述稍微過於簡化，當然社會剩餘及整體的財富是比無限制的市場要來的低，但是部分數量管制所造成的利益可能會流向廠商或政府。

奕的收益，但是，若想知道這方面更詳細的論述以及其他重要的經濟學概念，讀者應參考經濟學論著，例如Ferguson（1996）或是Mankiw（2007）的著作。

參考書目

Abt Associates. 1997. Evaluation of the Minnesota state-funded compulsive gambling treatment programs. Paper prepared for the Division of Mental Health, Minnesota Department of Human Services.

ACIL Consulting. 1999. Australia's gambling industries: A submission to the Productivity Commission's inquiry into Australia's gambling industry.

Alampi G (ed). 1994. *Gale state rankings reporter*. Detroit, MI: Gale Research, Inc.

Albanese J. 1985. The effect of casino gambling on crime. *Federal Probation* 48: 39–44.

Alm JM, McKee M, Skidmore M. 1993. Fiscal pressure, tax competition, and the introduction of state lotteries. *National Tax Journal* 46:463–476.

American Gaming Association. 2006. *State of the States: The AGA survey of casino entertainment*. Washington, DC. Available online at www.american gaming.org. Accessed 15 September 2006.

American Psychiatric Association (APA). 1994. *Diagnostic and statistical manual of mental disorders* 4e (*DSM-IV*). Washington, DC: American Psychiatric Association.

Anders GC, Sigel D, Yacoub M. 1998. Does Indian casino gambling reduce state revenues? Evidence from Arizona. *Contemporary Economic Policy* 16:347–355.

Anderson JE. 2005. Casino taxation in the United States. *National Tax Journal* 58: 303–324.

Arthur Anderson. 1996. Economic impacts of casino gambling in the United States. Vol. 1: Macro study. Available online at www.americangaming.org. Accessed 12 August 2006.

Arthur Anderson. 1997. Economic impacts of casino gambling in the United States. Vol. 2: Micro study. Available online at www.americangaming.org. Accessed 12 August 2006.

Atkinson AB, Meade TW. 1974. Methods and preliminary findings in assessing the economic and health services consequences of smoking, with particular reference to lung cancer. *Journal of the Royal Statistical Society*. Series A (General) 137:297–312.

Australian Productivity Commission (APC). 1999. *Australia's Gambling Industries*, Report no. 10, Canberra, Australia: AusInfo.

Balassa B. 1978. Exports and economic growth: Further evidence. *Journal of Development Economics* 5:181–189.

Barnett AH. 1978. *Taxation for the control of environmental externalities*. Charlottesville, VA: University of Virginia Ph.D. Dissertation.

Barnett AH. 1980. The Pigouvian tax rule under monopoly. *American Economic Review* 70:1037–1041.

Barnett AH, Bradley J. 1981. An extension of the Dolbear triangle. *Southern Economic Journal* 47:792–798.

Barnett AH, Kaserman DL. 1998. The simple welfare economics of network externalities and the uneasy case for subscribership subsidies. *Journal of Regulatory Economics* 13:245–254.

Baumol WJ, Baumol H. 1981. Book review. *Journal of Political Economy* 89: 425–428.

Baumol WJ, Oates WE. 1988. *The theory of environmental policy* 2e. New York, NY: Cambridge University Press.

Becker GS. 1968. Crime and punishment: An economic approach. *Journal of Political Economy* 76:169–217.

Becker GS. 1992. Habits, addictions, and traditions. *Kyklos* 45, reprinted in Becker (1996), pp. 118–135.

Becker GS. 1996. *Accounting for tastes*. Cambridge, MA: Harvard University Press.

Becker GS, Becker GN. 1997. Gambling's advocates are right – but for the wrong reasons. *The economics of life*. New York, NY: McGraw-Hill.

Becker GS, Grossman M, Murphy KM. 1991. Rational addiction and the effect of price on consumption. *American Economic Review* 81, reprinted in Becker (1996), pp. 77–84.

Becker GS, Grossman M, Murphy KM. 1994. An empirical analysis of cigarette addiction. *American Economic Review* 84, reprinted in Becker (1996), pp. 85–117.

Becker GS, Murphy KM. 1988. A theory of rational addiction. *Journal of Political Economy* 96, reprinted in Becker (1996), pp. 50–76.

Berry BJ, Horton FE. 1970. *Geographic perspectives on urban systems*. Englewood Cliffs, NJ: Prentice-Hall.

Bhagwati JN. 1958. Immiserizing growth: A geometrical note. *The Review of Economic Studies* 25:201–205.

Bhagwati JN. 1982. Directly unproductive, profit-seeking (DUP) activities. *Journal of Political Economy* 90:988–1002.

Bhagwati JN. 1983. DUP activities and rent seeking. *Kyklos* 36:634–637.

Bhagwati JN, Brecher RA, Srinivasan TN. 1984. DUP activities and economic theory. *European Economic Review* 24:291–307.

Bhagwati JN, Srinivasan TN. 1982. The welfare consequences of directly-unproductive profit-seeking (DUP) lobbying activities: Price versus quantity distortions. *Journal of International Economics* 13:33–44.

Blaug M. 1978. *Economic theory in retrospect*. New York, NY: Cambridge University Press.

Boreham P, Dickerson M, Harley B. 1996. What are the social costs of gambling?: The case of the Queensland machine gaming industry. *Australian Journal of Social Issues* 31:425–442.

Borg MO, Mason PM, Shapiro SL. 1991. *The economic consequences of state lotteries*. New York, NY: Praeger.

Borg MO, Mason PM, Shapiro SL. 1993. The cross effects of lottery taxes on alternative state tax revenue. *Public Finance Quarterly* 21:123–140.

Breitung J, Meyer W. 1994. Testing for unit roots in panel data: Are wages on different bargaining levels cointegrated? *Applied Economics* 26:353–361.

Briggs JR, Goodin BJ, Nelson T. 1996. Pathological gamblers and alcoholics: Do they share the same addictions? *Addictive Behaviors* 21:515–519.

Browning EK. 1999. The myth of fiscal externalities. *Public Finance Review* 27: 3–18.

Caputo MR, Ostrom BJ. 1996. Optimal government policy regarding a previously illegal commodity. *Southern Economic Journal* 62:690–709.

Carbaugh RJ. 2004. *International Economics* 9e. Mason, OH: South-Western.

"Casinos in Florida." 1995. Tallahassee, FL: Office of Planning and Budgeting.

Caudill SB, Ford JM, Mixon FG, Peng TC. 1995. A discrete-time hazard model of lottery adoption. *Applied Economics* 21:555–561.

Chaloupka F. 1991. Rational addictive behavior and cigarette smoking. *Journal of Political Economy* 99:722–742.

Clotfelter CT, Cook PJ. 1990. On the economics of state lotteries. *Journal of Economic Perspectives* 4:105–119.

Clotfelter CT, Cook PJ. 1991. *Selling hope. State lotteries in America*. Cambridge, MA: Harvard University Press.

Collins D, Lapsley H. 2003. The social costs and benefits of gambling: An introduction to the economic issues. *Journal of Gambling Studies* 19:123–148.

Collins PC. 2003. *Gambling and the public interest*. Westport, CT: Praeger.

Conte MA, Darrat AF. 1988. Economic growth and the expanding public sector. *The Review of Economics and Statistics* 70:322–330.

Crouch R. 1979. *Human behavior: An economic approach*. North Scituate, MA: Duxbury Press.

Curran D, Scarpitti F. 1991. Crime in Atlantic City: Do casinos make a difference? *Deviant Behavior* 12:431–449.

Davis JR, Filer JE, Moak DL. 1992. The lottery as an alternative source of state revenue. *Atlantic Economic Journal* 20:1–10.

Detlefsen R. 1996. Anti-gambling politics – Time to reshuffle the deck. Washington, DC: Competitive Enterprise Institute.

Dixit A, Grossman G. 1984. Directly unproductive prophet-seeking activities. *American Economic Review* 74:1087–1088.

Eadington WR (ed.) 1976. *Gambling and society: Interdisciplinary studies on the subject of gambling*. Springfield, IL: Charles C. Thomas.

Eadington WR. 1976. Some observations on legalized gambling. In Eadington (1976), pp. 47–56.

Eadington WR. 1989. Problem gambling and public policy: Alternatives in dealing with problem gamblers and commercial gambling. In Shaffer et al. (1989), pp. 175–186.

Eadington WR (ed.) 1990. *Indian gaming and the law*. Reno, NV: Institute for the Study of Gambling and Commercial Gaming.

Eadington WR. 1993. The emergence of casino gaming as a major factor in tour-
ism markets: Policy issues and considerations. Reno, NV: Institute for the
Study of Gambling and Commercial Gaming.

Eadington WR. 1995a. Economic development and the introduction of casinos:
Myths and realities. *Economic Development Review* 13:51–54.

Eadington WR. 1995b. Calling the bluff: Analyzing the legalization of casino-
style gaming – a comment on "Bluff or winning hand? Riverboat gambling
and regional employment and unemployment." Reno, NV: Institute for the
Study of Gambling & Commercial Gaming.

Eadington WR. 1996. The legalization of casinos: Policy objectives, regulatory al-
ternatives, and cost/benefit considerations. *Journal of Travel Research* 34:3–
8.

Eadington WR. 1999. The economics of casino gambling. *Journal of Economic
Perspectives* 13:173–192.

Eadington WR. 2000. Response to comments. *Journal of Economic Perspectives*
14:225–226.

Eadington WR. 2003. Measuring costs from permitted gaming: Concepts and
categories in evaluating gambling's consequences. *Journal of Gambling Stud-
ies* 19:185–213.

Eadington WR. 2004. Comment on Kindt's paper. *Managerial and Decision Eco-
nomics* 25:191–196.

Eadington WR, Cornelius JA (eds.) 1992. *Gambling and commercial gaming: Es-
says in business, economics, philosophy, and science.* Reno, NV: Institute for
the Study of Gambling and Commercial Gaming.

Ekelund RB, Ault R. 1995. Intermediate microeconomics: Price theory and appli-
cations. Lexington, MA: Heath.

Ekelund RB, Hébert RF. 1997. *A history of economic theory and method* 4e. New
York, NY: McGraw-Hill.

Elliott DS, Navin JC. 2002. Has riverboat gambling reduced state lottery revenue?
Public Finance Review 30:235–247.

Erekson OH, Platt G, Whistler C, Ziegert AL. 1999. Factors influencing the adop-
tion of state lotteries. *Applied Economics* 31:875–884.

Emerson MJ, Lamphear FC. 1975. *Urban and regional economics: Structure and
change.* Boston: Allyn and Bacon.

Evart C. 1995. Presentation at the *Sports and Entertainment* conference, session
on "Gambling and Gaming", 15 September. Federal Reserve Bank of Atlanta.
Audiocassette.

Federal Bureau of Investigation. 1993. *Uniform Crime Reports.* Washington, DC:
U.S. Government Printing Office.

Federal Reserve Bank of Minneapolis. 2003. Gambling: A sure thing? *Fedgazette*
15. Available online at http://www.minneapolisfed.org/pubs/fedgaz/03-03/.
Accessed 15 September 2006.

Ferguson CE. 1966. *Microeconomic theory.* Homewood, IL: Richard D. Irwin.

Fink SC, Marco AC, Rork JC. 2004. Lotto nothing? The budgetary impact of state
lotteries. *Applied Economics* 36:2357–2367.

Fink SC, Rork JC. 2003. The importance of self-selection in casino cannibalization of state lotteries. *Economics Bulletin* 8:1–8.

Frank RH. 1988. Passions within reason: The strategic role of the emotions. New York, NY: WW Norton.

Franklin, W. 1994. Testimony and prepared statement. In U.S. House (1995), pp. 18–32 and 50–55.

Franses PH, Hobijn B. 1997. Critical values for unit root tests in seasonal time series. *Journal of Applied Statistics* 24:25–47.

Friedmann J, Alonso W (eds.) 1975. *Regional policy: Readings in theory and application.* Cambridge, MA: MIT Press.

Garrett TA. 2001. The Leviathan lottery? Testing the revenue maximization objective of State lotteries as evidence for Leviathan. *Public Choice* 109:101–117.

Garrett TA, Marsh TL. 2002. Revenue impacts of cross-border lottery shopping. *Regional Science and Urban Economics* 32:501–519.

Gazel RC. 1998. The economic impacts of casino gambling at the state and local levels. *Annals* 556:66–84.

Gazel RC, Rickman DS, Thompson WN. 2001. Casino gambling and crime: A panel study of Wisconsin counties. *Managerial and Decision Economics* 22: 65–75.

Gazel RC, Thompson WN. 1996. Casino gamblers in Illinois: Who are they? UNLV manuscript.

Giacopassi D. 1995. An analysis of the Maryland Report, "The House Never Loses and Maryland Cannot Win..." University of Memphis manuscript.

Giacopassi D, Nichols MW, Stitt BG. 2006. Voting for a lottery. *Public Finance Review* 34:80–100.

Glickman MM, Painter GD. 2004. Do tax and expenditure limits lead to state lotteries? Evidence from the United States: 1970–1992. *Public Finance Review* 32:36–64.

Goodman R. 1979. *The last entrepreneurs: America's regional wars for jobs and dollars.* New York, NY: Simon and Schuster.

Goodman R. 1994a. *Legalized gambling as a strategy for economic development.* Northampton, MA: United States Gambling Study.

Goodman R. 1994b. Testimony and prepared statement. In U.S. House (1995), pp. 4–8 and 56–70.

Goodman R. 1995a. Legalized gambling: Public policy and economic development issues. *Economic Development Review* 13:55–57.

Goodman R. 1995b. *The luck business: The devastating consequences and broken promises of America's gambling explosion.* New York, NY: The Free Press.

Granderson G, Linvill C. 2002. Regulation, efficiency, and Granger causality. *International Journal of Industrial Organization* 20:1225–1245.

Granger, C.W.J. 1969. Investigating causal relationships by econometric methods and cross spectral methods. *Econometrica* 37:424–438.

Granger CW. 1980. *Forecasting in business and economics.* New York, NY: Academic Press.

Greene WH. 2003. *Econometric analysis* 5e. Upper Saddle River, NJ: Prentice Hall.

Grilli E, Salvatore D (eds.) 1994. *Economic development*. Westport, CT: Green-wood Press.

Grinols EL. 1994a. Bluff or winning hand? Riverboat gambling and regional employment and unemployment. *Illinois Business Review* 51:8–11.

Grinols EL. 1994b. Testimony and prepared statement. In U.S. House (1995), pp. 8–11 and 71–76.

Grinols EL. 1995a. Gambling as economic policy: Enumerating why losses exceed gains. *Illinois Business Review* 52:6–12.

Grinols EL. 1995b. The impact of casino gambling on income and jobs. In Tannenwald (1995), pp. 3–17.

Grinols EL. 1997. E-mail message to Walker and Barnett (16 June).

Grinols EL. 2004. *Gambling in America: Costs and benefits*. New York: Cambridge University Press.

Grinols EL, Mustard DB. 2000. Correspondence: Casino gambling. *Journal of Economic Perspectives* 14:223–225.

Grinóls EL, Mustard DB. 2001. Business profitability versus social profitability: Evaluating industries with externalities, the case of casinos. *Managerial and Decision Economics* 22:143–162.

Grinols EL and Mustard DB. 2006. Casinos and crime. *The Review of Economics and Statistics* 88:28–45.

Grinols EL, Omorov JD. 1996. Development or dreamfield delusions? Assessing casino gambling's costs and benefits. *Journal of Law and Commerce* 16:49–87.

Gross M. 1998. Legal gambling as a strategy for economic development. *Economic Development Quarterly* 12:203–213.

Gulley OD, Scott FA. 1993. The demand for wagering on state-operated lotto games. *National Tax Journal* 46:13–22.

Harberger AC. 1971. Three basic postulates for applied welfare economics: An interpretive essay. *Journal of Economic Literature* 9:785–797.

Harrah's Entertainment. 1996. Analysis of "Casino gamblers in Illinois: who are they?" by Gazel and Thompson (1996). Memphis, TN: Harrah's Entertainment.

Harrah's Entertainment. 1997. Harrah's survey of casino entertainment. Memphis, TN: Harrah's Entertainment.

Harwood HJ, Fountain D, Fountain G. 1999. Economic cost of alcohol and drug abuse in the United States, 1992: A report. *Addiction* 94:631–635.

Hausman J. 1998. New products and price indexes. *NBER Reporter* (fall: 10–12).

Hausman J, Leonard G. 2002. The competitive effects of a new product introduction: A case study. *The Journal of Industrial Economics* 50:237–263.

Hayward K, Colman R. 2004. The costs and benefits of gaming: A summary report from the literature review. Glen Haven, Canada: GPI Atlantic.

Heckman JJ. 1979. Sample selection bias as a specification error. *Econometrica* 47:153–161.

Henderson JH, Quandt RE. 1980. *Microeconomic theory: A mathematical approach* 3e. New York, NY: McGraw-Hill.

Heyne P. 2001. Excerpt from "Why does Johnny so rarely learn any economics?" Available from the author.

Hicks JR. 1940. The valuation of the social income. *Economica* 7:105–124.

Holcombe RG. 1998. Tax policy from a public choice perspective. *National Tax Journal* 51:359–371.

Holtz-Eakin D, Newey W, Rosen HS. 1988. Estimating vector autoregressions with panel data. *Econometrica* 56:1371–1395.

Hoover EM, Giarratani F. 1984. *An introduction to regional economics* 3e. New York, NY: Alfred Knopf.

Husband S. 2003. Greedy governors worry gaming pros. *High Yield Report* 14:2, 11 (9 June).

Husted S, Melvin M. 2007. *International Economics* 7e. New York, NY: Addison Wesley.

Ignatin G, Smith R. 1976. The economics of gambling. In Eadington (1976), pp. 69–91.

Jackson JD, Saurman DS, Shughart WF. 1994. Instant winners: Legal change in transition and the diffusion of state lotteries. *Public Choice* 80:245–263.

Joerding M. 1986. Economic growth and defense spending. *Journal of Economic Development* 21:35–40.

Johnson DB. 1991. *Public choice: An introduction to the new political economy.* Mountain View, CA: Bristlecone Books.

Johnson JE, O'Brien R, Shin IIS. 1999. A violation of dominance and the consumption value of gambling. *Journal of Behavioral Decision Making* 12:19–36.

Jung WS, Marshall PJ. 1985. Exports, growth, and causality in developing countries. *Journal of Economic Development* 18:1–12.

Just RE, Hueth DL, Schmitz A. 1982. *Applied welfare economics and public policy.* Englewood Cliffs, NJ: Prentice-Hall.

Kaldor N. 1939. Welfare propositions of economics and interpersonal comparisons of utility. *Economic Journal* 49:549–551.

Kaplan HR. 1992. The effect of state lotteries on the pari-mutuel industry. In Eadington and Cornelius (1992), pp. 245–260.

Kearney, Melissa S. 2005. State lotteries and consumer behavior. *Journal of Public Economics* 89:2269–2299.

Kelly M. 2003. Illinois governor considers taking over casinos. *Las Vegas Sun* (24 April).

Kindt JW. 1994. The economic impacts of legalized gambling activities. *Drake Law Review* 43:51–95.

Kindt JW. 1995. U.S. national security and the strategic economic base: The business/economic impacts of the legalization of gambling activities. *Saint Louis University Law Journal* 39:567–584.

Kindt JW. 2001. The costs of addicted gamblers: should the states initiate mega-lawsuits similar to the tobacco cases? *Managerial and Decision Economics* 22:17–63.

Kindt JW. 2003. The gambling industry and academic research: Have gambling monies tainted the research environment? *Southern California Interdisciplinary Law Journal* 13:1–47.

Klaus P. 1994. The costs of crime to victims. U.S. Department of Justice.

Kleiman MA. 1999. "Economic cost" measurements, damage minimization and drug abuse control policy. *Addiction* 94:638–641.

Kmenta J. 1997. *Elements of Econometrics* 2e. Ann Arbor, MI: University of Michigan Press.

Korn D, Gibbins R, Azmier J. 2003. Framing public policy towards a public health paradigm for gambling. *Journal of Gamblig Studies* 19:235–256.

Korn DA, Shaffer HJ. 1999. Gambling and the health of the public: Adopting a public health perspective. *Journal of Gambling Studies* 15:289–365.

Kreinen ME. 2002. *International Economics: A Policy Approach* 9e. Cincinnati, OH: South-Western.

Krueger A. 1974. The political economy of the rent-seeking society. *American Economic Review* 64:291–303.

Krugman PR. 1996. *Pop internationalism*. Cambridge, MA: MIT Press.

Kusi NK. 1994. Economic growth and defense spending in developing countries. *Journal of Conflict Resolution* 38:152–159.

LaFalce JJ. 1994. Opening statement. In U.S. House (1995), pp. 1–4 and 37–41.

Ladd HF. 1995. Introduction to Panel III: Social costs. In Tannenwald (1995), pp. 105–106.

Lancaster K. 1990. The economics of product variety: A survey. *Marketing Science* 9:189–206.

Landsburg SE. 1993. *The armchair economist*. New York, NY: Free Press.

Layard P, Walters AA. 1978. *Microeconomic theory*. New York, NY: McGraw-Hill.

Lesieur HR. 1989. Current research into pathological gambling and gaps in the literature. In Shaffer et al. (1989), pp. 225–248.

Lesieur HR. 1995. The social impacts of expanded gaming. Paper presented at "Future of Gaming Conference."

Lesieur HR. 2003. Email message to Eadington (21 February).

Lesieur HR, Blume SB. 1987. The South Oaks Gambling Screen (SOGS): A new instrument for the identification of pathological gamblers. *American Journal of Psychiatry* 144:1184–1188.

Lesieur HR, Rosenthal RJ. 1991. Pathological gambling: A review of the literature. *Journal of Gambling Studies* 7:5–40.

Levine 2003. Betting the budget. *US News & World Report* 134:55–56 (31 March).

Levy RA. 2004. Wagering war. *Managerial and Decision Economics* 25:191–196.

Lewis CS. 1970. Bulverism: Or, the foundation of 20th century thought. In *God in the Dock*. Grand Rapids, MI: William B. Eerdmans, pp. 217–277.

Lott WF, Miller SM. 1973. A note on the optimality conditions for excise taxation. *Southern Economic Journal* 40:122–123.

Lott WF, Miller SM. 1974. Excise tax revenue maximization. *Southern Economic Journal* 40:657–664.

MacDonald R. 1996. Panel unit root tests and real exchange rates. *Economic Letters* 50:7–11.

McCormick RE. 1998. The economic impact of the video poker industry in South Carolina. Report prepared for Collins Entertainment.

McGowan RA. 1999. A comment on Walker and Barnett's "The Social Costs of Gambling: An Economic Perspective." *Journal of Gambling Studies* 15:213–215.

McGowan RA. 2001. *Government and the Transformation of the Gaming Industry*. Northampton, MA: Edward Elgar.

Madhusudhan RG. 1996. Betting on casino revenues: Lessons from state experiences. *National Tax Journal* 49:401–412.

Mankiw NG. 2007. *Essentials of Economics* 4e. Mason, OH: South-Western.

Manning W, Keeler E, Newhouse J, Sloss E, Wasserman J. 1991. *The costs of poor health habits*. Cambridge, MA: Harvard University Press.

Marfels C. 1998. Development or dreamfield delusions? Assessing casino gambling's costs and benefits – A comment on an article by Professors Grinols and Omorov. *Gaming Law Review* 2:415–418.

Marfels C. 2001. Is gambling rational? The utility aspect of gambling. *Gaming Law Review* 5:459–466.

Markandya A, Pearce DW. 1989. The social costs of tobacco smoking. *British Journal of Addiction* 84:1139–1150.

Mason PM, Stranahan H. 1996. The effects of casino gambling on state tax revenue. *Atlantic Economic Journal* 24:336–348.

Mikesell JL. 1992. Evidence of lottery play in non-lottery states: Estimates and analysis from survey data. In Eadington and Cornelius (1992), pp. 245–260.

Miller T, Cohen M, Wiersema B. 1996. Victim costs & consequences: A new look. U.S. Department of Justice.

Mirrlees JA. 1971. An exploration in the theory of optimum income taxation. *The Review of Economic Studies* 38:175–208.

Mixon FG, Caudill SB, Ford JM, Peng TC. 1997. The rise (or fall) of lottery adoption within the logic of collective action: Some empirical evidence. *Journal of Economics and Finance* 21:43–49.

Mobilia P. 1992. An economic analysis of gambling addiction. In Eadington and Cornelius (1992), pp. 457–476.

Mueller DC. 1989. *Public choice II*. New York, NY: Cambridge University Press.

National Gambling Impact Study Commission (NGISC). 1999. *Final Report*. Washington, DC: U.S. Government.

National Opinion Research Center (NORC). 1999. Report to the National Gambling Impact Study Commission. Chicago, IL: University of Chicago.

National Research Council (NRC). 1999. *Pathological gambling*. Washington, DC: National Academy Press.

Noble NR, Fields TW. 1983. Sunspots and cycles: Comment. *Southern Economic Journal* 50:251–254.

Nordhaus W. 2002. E-mail message to Walker (11 February).

North DC. 1975. Location theory and regional economic growth. In Friedmann and Alonso (1975), pp. 332–347.

Nourse HO. 1968. *Regional economics*. New York: McGraw-Hill.

Nower LM. 1998. Social impact on individuals, families, communities and society: An analysis of the empirical literature. Washington University (St. Louis) manuscript.

Olivier MJ. 1995. Casino gaming on the Mississippi gulf coast. *Economic Development Review* 13:34–39.

Orphanides A, Zervos D. 1995. Rational addiction with learning and regret. *Journal of Political Economy* 103:739–758.

Oster E. 2004. Are all lotteries regressive? Evidence from Powerball. *National Tax Journal* 57:179–187.

Ottowa Charter for Health Promotion. 1986. World Health Organization. Online at http://www.euro.who.int/AboutWHO/Policy/20010827_2. Accessed 15 September 2006.

Ovedovitz AC. 1992. Lotteries and casino gambling: Complements or substitutes? In Eadington and Cornelius (1992), pp. 275–284.

Petry NM, Stinson FS, Grant BF. 2005. Comorbidity of DSM-IV pathological gambling and other psychiatric disorders: Results from the National Epidemiological Surveys on Alcohol and Related Conditions. *Journal of Clinical Psychiatry* 66:564-574.

Phlips L. 1983. *Applied consumption analysis*. Amsterdam, Netherlands: North-Holland.

PolicyAnalytics. 2006. A benefit-cost analysis of Indiana's riverboat casinos for FY 2005: A report to the Indiana Leglslative Council and the Indiana Gaming Commission. (17 January)

Politzer RM, Morrow JS, Leavey SB. 1985. Report on the cost-benefit/effectiveeness of treatment at the Johns Hopkins Center for Pathological Gambling. *Journal of Gambling Behavior* 1:131–142.

Popp AV, Stehwien C. 2002. Indian casino gambling and state revenue: Some further evidence. *Public Finance Review* 30:320–330.

Posner RA. 1975. The social costs of monopoly and regulation. *Journal of Political Economy* 83:807–827.

Ramirez MD. 1994. Public and private investment in Mexico, 1950–90: An empirical analysis. *Southern Economic Journal* 61:1–17.

Ramsey FP. 1927. A contribution to the theory of taxation. *The Economic Journal* 37:47–61.

Ray MA. 2001. How much on that doggie at the window? An analysis of the decline in greyhound racing handle. *Review of Regional Studies* 31:165–176.

Reuter P. 1999. Are calculations of the economic costs of drug abuse either possible or useful? *Addiction* 94:635–638.

Ricardo D. [1817] 1992. *Principles of political economy and taxation*. Rutland, VT: Charles E. Tuttle Co.

Riedel J. 1994. Strategies of economic development. In Grilli and Salvatore (1994), pp. 29–61.

Roberts R. 2001. *The choice: A fable of free trade and protectionism*, revised ed. Upper Saddle River, NJ: Prentice Hall.

Rose A. 1998. The regional economic impacts of casino gambling: Assessment of the literature and establishment of a research agenda. Study prepared for the NGISC. State College, PA: Adam Rose and Associates.

Rose IN. 1995. Gambling and the law: Endless fields of dreams. In Tannenwald (1995), pp. 18–46.

Rosen HS. 2002. *Public Finance* 6e. New York, NY: McGraw-Hill/Irwin.

Rosen HS. 2005. *Public Finance* 7e. New York, NY: McGraw-Hill/Irwin.

Rubin PH. 2003. Letter to Kindt (12 March).

Rubin PH. 2004. Introduction to special issue: Comments on "Costs of addicted gamblers." *Managerial and Decision Economics* 25:177-178.

Ryan TR. 1998. Testimony before the National Gambling Impact Study Commission.

Ryan TP, Speyrer JF. 1999. The impact of gambling in Louisiana. Report prepared for the Louisiana Gaming Control Board. New Orleans, LA: University of New Orleans.

Saba RP, Beard TR, Ekelund RB, Ressler R. 1995. The demand for cigarette smuggling. *Economic Inquiry* 37:189–202

Samuelson PA. 1976. *Economics* 10e. New York, NY: McGraw-Hill.

Samuelson PA, Nordhaus W. 2001. *Economics* 17e. New York, NY: McGraw-Hill

Scherer F. 1979. The welfare economics of product variety: An application to the ready-to-eat cereals industry. *The Journal of Industrial Economics* 28:113–134.

Schumpeter JA. [1934] 1993. *The theory of economic development.* New Brunswick, NJ: Transaction Publishers.

Schumpeter JA. 1950. *Capitalism, socialism, and democracy* 3e. New York, NY: Harper & Row.

Scitovsky T. 1986. *Human desire and economic satisfaction.* Washington Square, NY: New York University Press.

Shaffer HJ, Dickerson M, Derevensky J, Winters K, George E, Karlins M, Bethune W. 2001. Considering the ethics of public claims: An appeal for scientific maturity. *Journal of Gambling Studies* 17:1–4.

Shaffer HJ, Hall MN. 1996. Estimating the prevalence of adolescent gambling disorders: A quantitative synthesis and guide toward standard gambling nomenclature. *Journal of Gambling Studies* 12:193–214.

Shaffer HJ, Hall MN, Vander Bilt J. 1997. Estimating the prevalence of disordered gambling behavior in the United States and Canada: A meta-analysis. Paper for the NCRG.

Shaffer HJ, Hall MN, Walsh JS, Vander Bilt J. 1995. The psychological consequences of gambling. In Tannenwald (1995), pp. 130–141.

Shaffer HJ, Stein SA, Gambino B, Cummings T (eds.) 1989. *Compulsive gambling: Theory, research, and practice.* Lexington, MA: Lexington Books.

Sheehan RG, Grieves R. 1982. Sunspots and cycles: A test of causation." *Southern Economic Journal* 49:775–777.

Siegel D, Anders G. 1999. Public policy and the displacement effects of casinos: A case study of riverboat gambling in Missouri. *Journal of Gambling Studies* 15:105–121.

Siegel D, Anders G. 2001. The impact of Indian casinos on state lotteries: A case study of Arizona. *Public Finance Review* 29:139–147.

Single E. 2003. Estimating the costs of substance abuse: Implications to the estimation of the costs and benefits of gambling. *Journal of Gambling Studies* 19: 215–233.

Single E, Collins D, Easton B, Harwood H, Lapsley H, Kopp P, Wilson E. 2003. *International guidelines for estimating the costs of substance abuse* 2e. Geneva: World Health Organization.

Slemrod J. 1990. Optimal taxation and optimal tax systems. *Journal of Economic Perspectives* 4:157–178.

Sloan FA, Ostermann J, Picone G, Conover C, Taylor DH. 2004. *The price of smoking*. Cambridge, MA: MIT Press.

Smith A. [1776] 1981. An inquiry into the nature and causes of the wealth of nations. Indianapolis, IN: Liberty Classics.

Sobel RS. 1997. Optimal taxation in a federal system of governments. *Southern Economic Journal* 62:468–485.

"State and Market." 1996. *The Economist* (17 February).

Stigler GJ, Becker GS. 1977. De gustibus non est disputandum. Reprinted in Becker (1996), pp. 24–49.

Stitt B, Giacopassi D, Nichols M. 2003. Does the presence of casinos increase crime? An examination of casino and control communities. *Crime & Delinquency* 49:285–284.

Stokowski P. 1996. Crime patterns and gaming development in rural Colorado. *Journal of Travel Research* 34:63–69.

Strazicich MC. 1995. Are state and provincial governments tax smoothing? Evidence from panel data. *Southern Economic Journal* 62:979–988.

Tannenwald R (ed.) 1995. *Casino development: How would casinos affect New England's economy?* Symposium proceedings. Federal Reserve Bank of Boston.

"Task force on gambling addiction in Maryland." 1990. Baltimore, MD: Maryland Department of Health and Mental Hygiene.

Thalheimer R. 1992. The impact of intrastate intertrack wagering, casinos, and a state lottery on the demand for parimutuel horse racing: New Jersey – A case study. In Eadington and Cornelius (1992), pp. 285–294.

Thalheimer R, Ali MM. 1995. The demand for parimutuel horse race wagering and attendance. *Management Science* 41:129–143.

Thalheimer R, Ali MM. 2003. The demand for casino gaming. *Applied Economics* 34:907–918.

Thalheimer R, Ali M. 2004. The relationship of pari-mutuel wagering and casino gaming to personal bankruptcy. *Contemporary Economic Policy* 22:420–432.

Thompson WN. 1996. An economic analysis of a proposal to legalize casino gambling in Ohio: Sometimes the best defense is to NOT take the field. UNLV manuscript.

Thompson WN. 1997. Sorting out some fiscal policy matters regarding gambling. Paper presented at the Southern Economic Association meeting.

Thompson WN. 2001. Gambling in America: An encyclopedia of history, issues, and society. ABC-CLIO.

Thompson WN, Gazel RC. 1996. The monetary impacts of riverboat casino gambling in Illinois. Las Vegas, NV: UNLV manuscript.

Thompson WN, Gazel RC, Rickman D. 1996. The social costs of gambling in Wisconsin. Policy Research Institute Report 9, no. 6.

Thompson WN, Gazel R, Rickman D. 1997. Social and legal costs of compulsive gambling. *Gaming Law Review* 1:81–89.

Thompson WN, Gazel R, Rickman D. 1999. The social costs of gambling: A comparative study of nutmeg and cheese state gamblers. *Gaming Research & Review Journal* 5:1–15.

Thompson WN, Quinn FL. [1999] 2000. The video gaming machines of South Carolina: disappearing soon? Good riddance or bad news? A Socio-economic analysis. Paper presented at the 11th International Conference on Gambling and Risk-Taking, Las Vegas, NV, 12–16 June.

Thompson WN, Schwer K. 2005. Beyond the limits of recreation: Social costs of gambling in southern Nevada. *Journal of Public Budgeting, Accounting & Financial Management* 17:62–93.

Thompson WR. 1968. Internal and external factors in the development of urban economies. In Perloff HS, Wingo L (eds.) *Issues in urban economics*. Baltimore, MD: Johns Hopkins Press, pp. 43–62.

Thornton M. 1998. The economic benefits of an Alabama state lottery. Montgomery, AL: Office of the Governor.

Tiebout CM. 1975. Exports and regional economic growth. In Friedmann and Alonso (1975), pp. 348–352.

Tollison RD. 1982 Rent seeking: A survey. *Kyklos* 35:575–602.

Tosun MS, Skidmore M. 2004. Interstate competition and state lottery revenues. *National Tax Journal* 57:163–178.

Tullock G. 1967. The welfare costs of tariffs, monopolies, and theft. *Western Economic Journal* 5:224–232.

Tullock G. 1981. Lobbying and welfare: A comment. *Journal of Public Economics* 16:391–394.

USA Today. 2003. States, cities ignore odds, place new bets on gambling (16 June, p. 13A).

U.S. House of Representatives. 1995. Committee on Small Business. *The National Impact of Casino Gambling Proliferation.* 103rd Cong., 2nd sess. 21 September 1994.

Varian H. 2006. *Intermediate microeconomics: A modern approach* 7e. New York, NY: WW Norton.

Vaughan RJ. 1988. Economists and economic development. *Economic Development Quarterly* 2:119–123.

Viner J. 1931. Cost curves and supply curves. *Zeitschrift für Nationalökonomie* 111:23–46.

Volberg R. 1994. The prevalence and demographics of pathological gamblers: Implications for public health. *American Journal of Public Health* 84:237–241.

Volberg R. 1996. Prevalence studies of problem gambling in the United States. *Journal of Gambling Studies* 12:111–128.

Volberg R, Steadman HJ. 1988. Refining prevalence estimates of pathological gambling. *American Journal of Psychiatry* 145:502–505.

Volberg R, Steadman HJ. 1989. Prevalence estimates of pathological gambling in New Jersey and Maryland. *American Journal of Psychiatry* 146:1618–1619.

Walker DM. 1998a. *Sin and growth: the effects of legalized gambling on state economic development*. Auburn, AL: Auburn University Ph.D. dissertation.

Walker DM. 1998b. Comment on "Legal gambling as a strategy for economic development." *Economic Development Quarterly* 12:214–216.

Walker DM. 1999. Legalized casino gambling and the export base theory of economic growth. *Gaming Law Review* 3:157–163.

Walker DM. 2001. Is professional gambling a "directly unproductive profit-seeking" (DUP) activity? *International Gambling Studies* 1:177–183.

Walker DM. 2003. Methodological issues in the social cost of gambling studies. *Journal of Gambling Studies* 19:149–184.

Walker DM. 2004. Kindt's paper epitomizes the problems in gambling research. *Managerial and Decision Economics* 25:197–200.

Walker DM. 2006a. Review of PolicyAnalytics' "A benefit-cost analysis of Indiana's riverboat casinos for FY 2005." Paper written for the Casino Association of Indiana. Available online at http://walker-research.gcsu.edu. Accessed 15 September 2006.

Walker DM. 2006b. Clarification on the social costs of gambling. *Journal of Public Budgeting, Accounting, & Financial Management*: forthcoming.

Walker DM. 2007a. Review of Grinols' Gambling in America: costs and benefits. *Southern Economic Journal* 73: in press.

Walker DM. 2007b. Problems in Quantifying the Social Costs and Benefits of Gambling. *American Journal of Economics and Sociology* 66: forthcoming.

Walker DM, Barnett, AH. 1999. The social costs of gambling: An economic perspective. *Journal of Gambling Studies* 15:181–212.

Walker DM, Jackson JD. 1998. New goods and economic growth: evidence from legalized gambling. *Review of Regional Studies* 28:47–69.

Walker DM, Jackson JD. 1999. State lotteries, isolation, and economic growth in the US. *Review of Urban & Regional Development Studies* 11:187–192.

Walker DM, Jackson JD. 2007a. Do U.S. Gambling Industries Cannibalize Each Other? *Public Finance Review* 35: in press.

Walker DM, Jackson JD. 2007b. Does Casino Gambling Cause Economic Growth? *American Journal of Economics and Sociology* 66: forthcoming.

Walker MB, Dickerson MG. 1996. The prevalence of problem and pathological gambling: A critical analysis. *Journal of Gambling Studies* 12:233–249.

WEFA Group. 1997. A study concerning the effects of legalized gambling on the citizens of the state of Connecticut. Prepared for the Connecticut Department of Revenue Services.

Whistler Symposium. [2000] 2003. First International Symposium on the Economic and Social Impact of Gambling. Whistler, Canada, 23–27 September, 2000. Papers published in *Journal of Gambling Studies* 19 (2003).

Williams R, Smith G, Hodgins D (eds.) 2007. *The social and economic costs and benefits of gambling*. Amsterdam, Netherlands: Elsevier/Academic, forthcoming.

Wooldridge JM. 2002. *Econometric analysis of cross section and panel data*. Cambridge, MA: MIT Press.

Wright AW. 1995. High-stakes casinos and economic growth. In Tannenwald (1995), pp. 52–57.

Wu Y. 1996. Are real exchange rates nonstationary? Evidence from a panel-data test. *Journal of Money, Credit, and Banking* 28:54–63.

Wynne H, Shaffer HJ. 2003. The socioeconomic impact of gambling: The Whistler symposium. *Journal of Gambling Studies* 19:111–121.

Xu Z. 1998. Export and income growth in Japan and Taiwan. *Review of International Economics* 6:220–233.

Yeager LB. 1978. Pareto optimality in policy espousal. *Journal of Libertarian Studies* 2:199-216.

Zimmerman K. 2005. Global casino gaming revenues to top $100 billion by 2009. *Hollywood Reporter*. Available online at http://www.hollywoodreporter.com/. Accessed 10 August 2006.

Zorn K. 1998. The economic impact of pathological gambling: A review of the literature. Indiana University manuscript.

專有名詞對照表

A

abused dollars 金錢濫用

avoidable taxes 可避免的稅

allocative efficiency 配置效率

American Gaming Association, AGA 美國博彩業協會

Australian Productivity Commission, APC 澳洲生產力中心

B

bad debts 呆帳

bailout costs 緊急救援成本

border crossings 跨州界行為

C

capital inflow 資本內流

casino gambling 賭場博奕

casino revenue 賭場收入

civil court costs 民事法庭費用

community indifference curve 社會無異曲線

comorbidity 共病現象

conflicts of interest 利益衝突

consumer sovereignty　消費者主權至上

consumer surplus, CS　消費者剩餘

cost-benefit analysis　成本效益分析

cost-of-illness　疾病成本

counterfactual scenario　假設方案

crime　犯罪

criminal justice costs　刑事審判費用

D

deadweight loss　無謂損失

defensive legalization　防衛性合法

demand curve　需求線

directly unproductive profit-seeking, DUP　截然無生產力的逐利

dog racing　賽狗，同greyhound racing

DSM-IV　《精神疾病診斷手冊第四版》

E

economic growth　經濟成長

employment　就業

equilibrium price　均衡價格

equilibrium quantity　均衡數量

export base theory of growth　成長的出口基本理論

F

factory-restaurant dichotomy　「工廠—餐廳」二分法

fiscal externalities　財政上的外部性

freedom of choice　選擇自由

fungible budgets　可替代預算

G

government　政府

government spending　政府支出

Granger causality　Granger因果關係

greyhound racing　賽狗

H

handle　營業額

horse racing　賽馬

I

immiserizing growth　惡化成長

import substitution　進口替代

Indian casinos　印地安式賭場

indifference curve, IC　無異曲線

industry cannibalization　企業競食效應

inefficiency　無效性、浪費

interindustry relationships　產業內部關係

K

Kaldor-Hicks criterion　Kaldor-Hicks準則

L

law of decreasing marginal utility　邊際效用遞減法則

legal costs　法律成本

lobbying　關說

lottery　彩券

M

marginal rate of substitution　邊際替代率

marginal rate of transformation　邊際轉換率

marginal utility　邊際效用

mercantilism　重商主義

merit bad　評價不好的行為

merit good　殊價財

money inflow　現金流入

money outflow　現金流出

N

National Research Council　國家研究院

new goods　新商品

P

panel data　面板數據

Pareto criterion　柏瑞圖準則

pathological gambling　病態博奕

pecuniary externalities　金融面外部性

per capita income　個人平均所得

Pigouvian taxes　皮古稅

political contributions　政治獻金

problem gambling　問題博奕

producer surplus, PS　生產者剩餘

production possibilities frontier, PPF　生產可能線

productivity losses　生產力損失

professional gamblers　職業賭客

profit　利潤

property rights　財產權

psychic costs　心理成本

public health　公共衛生

R

racinos　賽馬賭場

range　範圍

rational addiction　理性成癮

rent seeking　競租

restriction effects　限制效應

riverboat　水上賭場

S

screening instruments　篩選工具

seemingly unrelated regression estimation　近似無相關回歸

sin goods　罪惡的商品

social costs　社會成本

social surplus　社會剩餘

South Oaks Gambling Screen, SOGS　南奧克斯賭博問卷

substitution effect　替代效果

supply curve　供給線

T

taxes　稅賦

tax revenue　稅收

technological efficiency　技術性效率

technological externalities　技術面外部性

theft　竊盜

threshold　門檻

tourism　旅遊、觀光

transactions　交易

transfers　移轉

treatment costs　治療成本

V

variety benefit　多種利益

W

wages　工資

wealth　財富

welfare　健康、福利